SALON DE 1865

PARIS. — IMP. WIESENER ET Cie, RUE DELABORDE, 12.

ÉTUDE

SUR LES

BEAUX-ARTS

SALON DE 1865

PAR

FÉLIX JAHYER

PARIS

E. DENTU, ÉDITEUR

LIBRAIRE DE LA SOCIÉTÉ DES GENS DE LETTRES

PALAIS-ROYAL, 17-19, GALERIE D'ORLÉANS

1865

APERÇU GÉNÉRAL

Je ne suis pas de ceux qui vont criant partout que l'art se meurt. Je connais trop d'artistes dignes de ce nom, je vois trop d'œuvres où se manifestent des qualités de premier ordre, pour faire aussi bon marché de ce que je me plais à vénérer.

Mais il ne faut pas non plus se faire illusion : je suis bien forcé de reconnaître que ces artistes ne dépensent pas tout le talent qu'ils ont; ils étouffent les germes de leurs plus précieuses qualités, les regardant comme nuisibles à leurs intérêts matériels auprès d'un public dont le goût baisse de jour en jour.

C'est à ce public et non aux artistes — qui, après tout, ne veulent pas fuir la fortune — qu'il convient de faire le procès

de la somnolence de l'art. N'avons-nous pas vu, tout dernièrement, à la vente d'une galerie célèbre, une tête de Greuze atteindre au chiffre de cent mille francs.

Or, il est bien plus facile de surpasser ce peintre agréable que de marcher, même à distance, sur les traces des grands maîtres. Nous ne devons donc pas être surpris de voir abandonner les sujets sacrés, les grandes compositions historiques et allégoriques, qui réclament une sévérité d'exécution, une hauteur de pensée, généralement mal appréciées par le vulgaire.

Voilà la raison d'être de ces milliers de tableaux de genre exécutés par des mains habiles, mais tous plus dépourvus d'idées les uns que les autres, parce que ceux qui les font travaillent, avant tout, dans l'espoir d'écouler leurs produits, et cherchent d'abord à les arranger suivant les goûts du moment.

Mais qu'un souffle meilleur vienne réchauffer les esprits spéculateurs; que le public, jetant un regard en arrière, s'éprenne encore une fois de toutes les belles choses que lui ont laissées les grandes générations artistiques; et vous verrez aussi-

tôt des penseurs profonds, de véritables poëtes, des historiens sévères, retracer sur la toile, avec la puissance des anciens jours, les sublimes idées du Christianisme et de la Morale, les faits gigantesques de l'Histoire, les rêveries délicieuses de la Nature.

Le Salon de peinture de 1865 abonde en œuvres d'une valeur incontestable ; mais on y trouve surtout ce qu'on pourrait appeler les *faits divers* de l'art. Ce sont des idylles parisiennes, des églogues de mansarde, des nudités mythologiques. L'Histoire s'y montre rarement autrement qu'habillée à la mode du jour, enveloppée d'accessoires à travers lesquels les faits disparaissent, ou, tout au moins, n'ont plus qu'une place très-secondaire.

Aussi, le Jury a-t-il été très-embarrassé pour décerner la grande médaille d'honneur : il n'a pas fallu moins de vingt-huit scrutins de ballottage pour proclamer M. Cabanel vainqueur de M. Corot.

Certes, le portrait de l'Empereur et celui de Mme la vicomtesse de Ganey sont deux morceaux de premier choix, sur lesquels j'aimerai à m'appesantir, parce qu'ils sont bien de notre temps. Il est toutefois très-

regrettable qu'il ne se soit pas trouvé, pour éviter de la besogne à MM. les jurés, une de ces œuvres qui font époque, où le génie a marqué son empreinte, et dont notre siècle se montre de plus en plus avare.

Cette lutte si vive entre des productions inégales, a bien d'ailleurs le droit d'étonner. M. Corot est un paysagiste très-distingué, nul n'en doute; mais ses deux toiles ne sont ni supérieures ni inférieures à celles qu'il expose depuis tantôt trente ans. Elles n'offrent rien d'imprévu, et tout en accusant, chez celui qui en est l'auteur, une grande habileté de main et beaucoup de poésie, elles démontrent certainement le peu de variété de son esprit qui le contraint à reproduire presque toujours le même sujet? Il me semble que MM. Huet, Le Cointe et Blin, le dépassent cette année et auraient pu tout au moins entrer en concurrence.

Mais, tout en estimant le paysage, et en proclamant que ces vaillants artistes ont encore agrandi le domaine, si florissant aujourd'hui, de cette branche de l'art, j'aurais mieux compris l'hésitation du Jury en présence de MM. Schreyer et Jules Bre-

ton. Ils sont, avec M. Cabanel, les deux peintres chez qui le sentiment de l'art se soit le plus hautement révélé.

Quant à moi, plus je vois le tableau de M. Jules Breton et plus je l'admire, parce qu'il est le reflet brillant d'une idée poétique et philosophique d'une très-belle portée. Nous en reparlerons longuement en son lieu et place.

Disons d'abord, pour terminer cet aperçu général du Salon, que les pastels, aquarelles et dessins sont nombreux et généralement très-soignés; que la Gravure, la Lithographie et l'Architecture offrent des morceaux d'un vif intérêt; et envisageons, en quelques mots, les produits de la Statuaire.

La Sculpture française jouit, depuis longtemps déjà, d'une réputation méritée. L'exposition de cette année la maintiendra de toute façon.

C'est à peine si on trouverait une œuvre médiocre au milieu de tous ces groupes, statues, bustes, statuettes, animaux, bas-reliefs, médaillons, etc..... Et cependant, en présence de cet ensemble d'œuvres remarquables, le Jury n'a pas été embarrassé

pour décerner la grande médaille d'honneur. L'unanimité avec laquelle il l'a donnée, au premier tour de scrutin, à M. Paul Dubois, lui fait autant d'honneur qu'à ce jeune artiste.

Le *Chanteur florentin* méritait, en effet, cette récompense et cette unanimité de votes. C'est une statue d'un jet délicieux et d'une originalité saisissante qui place son auteur tout à fait au premier rang. Il y a là une intelligence qui n'a besoin de s'appuyer sur personne, et dont la portée est assez vaste pour créer des chefs-d'œuvre.

Ces quelques lignes m'ont paru nécessaires pour donner une idée du niveau de l'art au Salon de cette année.

Je vais aborder maintenant chaque artiste et chaque ouvrage séparément.

Je ne suivrai point l'ordre du livret. Il sera toujours facile au lecteur de trouver, à l'Exposition, le tableau qu'il voudra rechercher, puisque l'ordre alphabétique a été rigoureusement observé, excepté dans les trois grands Salons carrés.

Une division par *genres* me paraît la plus rationnelle, en ce qu'elle permet

d'embrasser, d'un seul coup, toutes les tendances des artistes.

J'envisagerai donc :

1° Les *Sujets sacrés* ;

2° Les *Allégories* et les *OEuvres mythologiques* ;

3° *L'Histoire* et le *Genre historique* ;

4° Le *Genre proprement dit* ;

5° Le *Portrait* ;

6° Le *Paysage*, les *Marines* et les *Animaux* ;

7° Les *Fleurs, fruits, natures mortes*, etc.;

8° La *Sculpture* ;

9° Les *Dessins, aquarelles, pastels* ;

10° La *Gravure* et la *Lithographie* ;

11° *L'Architecture*.

Je ne me départirai pas de cet ordre qui paraît être le meilleur, — à moins que, pour en terminer avec un artiste dont les deux œuvres semblent liées ensemble par un intérêt majeur, je ne les confonde dans un même aperçu.

I
SUJETS SACRÉS

Ainsi que nous l'avons dit, peu d'artistes ont osé aborder les sujets religieux. On s'en console facilement, du reste, quand on voit à quel résultat ils ont abouti.

Il faut bien le répéter avec tout le monde, la Foi s'en est allée, et, avec elle, ces grandes épopées du Christianisme, les plus vastes sujets qui aient été traités. S'il n'est pas absolument nécessaire — comme certains le veulent — que l'artiste soit un véritable croyant, encore faudrait-il qu'il vécût, au moins, dans une atmosphère de foi. Il pourrait puiser, au contact des autres, les idées qu'il ne partage pas, et il serait entraîné, comme malgré lui, à les refléter.

Mais aujourd'hui l'esprit est à d'autres pensées. Les immenses progrès des sciences modernes ont envahi tous les cerveaux, et les données immatérielles trouvent peu d'adeptes.

Il nous faut renoncer pour longtemps, sinon pour toujours, à revoir une de ces grandes compositions comme celles que les Ecoles d'Italie nous ont données aux seizième et dix-septième siècles. Notre Lesueur restera unique dans l'Ecole française, et Flandrin lui-même, qui n'avait qu'une foi de disciple, ne sera pas continué.

Parmi les tableaux religieux exposés, vingt, tout au plus, méritent une attention quelconque; et encore sont-ils assez peu remarquables.

Feu **Court.**—Que penser, par exemple, de l'immense tableau de feu Court (523), *Martyre de Sainte Agnès dans le Forum romain ?* Le livret a beau nous dire que la scène du martyre occupe le premier plan, et que le Forum, avec sa vie habituelle, n'apparaît que comme secondaire; l'esprit ne se prête pas à cette explication, et ne sait où s'arrêter plus particulièrement au milieu de ces trois cents personnages se ruant dans tous les sens. Il semblerait plutôt que le peintre s'est plu à leur mettre, à chacun, un numéro, afin qu'on les puisse compter. On dirait un panorama à l'usage

des enfants. Rien de chrétien ne se dégage de là. Quant à l'exécution, il serait difficile de fixer à quelle époque de la vie du peintre elle appartient. Ce n'est certainement pas au temps où il nous donnait son *Brutus*.

M. Appert. — La *Confession au couvent* de M. Appert imite, à distance, le célèbre *Saint François d'Assise* de ce pauvre et grand artiste : Benouville !

Si **M. Bin** a obtenu une médaille, c'est certainement avec son *Persée et Andromède*, dont nous nous occuperons au § III. — Son tableau religieux : *Jésus reconnu par Sainte Madeleine au jardin du Sépulcre* (195), lui aurait plutôt nui que servi pour cette récompense. Il ne mérite pas qu'on s'y arrête.

M. Boulanger (Louis). — **M. Coutel** (Antoine). — J'en dirai autant de la *Sainte Famille* de Louis Boulanger (260) et du *Saint Joseph et l'Enfant Jésus* (526), commandé pour l'église de Vincennes à M. Coutel.

M. Chérier. — Je leur préfère : *La Sainte Vierge au Rosaire* (440) de M. Chérier : le style en est un peu primitif, mais

la ligne en est pure et l'expression ne manque pas d'une certaine douceur.

M. de Curzon. — L'*Ange Consolateur* (544) de M. de Curzon est un excellent tableau. La composition en est simple et cependant saisissante. Une grande mélancolie se dégage de toute la personne de cette pauvre femme plongée dans son malheur et contraste heureusement avec la confiante bonté de l'ange. L'exécution, sévère et riche tout à la fois, convient parfaitement au sujet.

M. Delaunay nous donne l'œuvre capitale du genre qui nous occupe. *La Communion des Apôtres* (620) remplit la première condition du grand art : elle offre une scène complète, entendue, avec un vrai respect du sujet et un caractère religieux assez développé. On reconnaît l'élève d'Hippolyte Flandrin, à la sévérité de la composition. Le Christ occupe toute l'attention, et l'intérêt ne se disperse pas sur des détails secondaires. Les divers sentiments exprimés par les apôtres répondent bien à leurs natures différentes. Avec un peu plus de hardiesse dans la ligne générale et de netteté dans la couleur; avec un peu moins

de poses académiques, on aurait une œuvre encore plus remarquable. Mais, telle qu'elle est, elle se recommande par des qualités solides. Nous engageons M. Delaunay à se maintenir dans cette haute sphère de la pensée. Il est de ceux qui peuvent y vivre à l'aise par la nature de ses aspirations et les études approfondies dont il a été nourri.

M. Dupuis (Pierre) montre aussi dans son *Enfant contemplé par la Vierge* (732), qu'il a puisé à de bonnes sources ses connaissances artistiques. Mais l'exécution matérielle, excellente en plusieurs endroits, dans les draperies notamment, vaut mieux que l'exposition de l'idée. La Vierge est trop jeune, et le Sauveur du monde ressemble trop au premier enfant venu. Les grands maîtres savent donner à cette petite physionomie une autre largeur, une puissance relative qui ne permet pas de douter de son origine.

M. Grellet (François), en religion frère Athanase, expose un *Jésus descendu de la Croix* (950) qui n'est pas sans mérite. Toutefois, le peintre se laisse emporter par ses bonnes intentions et dépasse souvent le but

qu'il s'était proposé. On sent une recherche extrême dans l'idée, l'expression de chaque personnage est trop tourmentée. Le dessin est généralement un peu maigre, et la teinte blafarde répandue sur toute la toile n'est pas bonne. Là encore on voit que M. Grellet a voulu adopter la couleur classique, mais il n'en a reproduit que le côté défectueux.

M. Jobbé-Duval suit les mêmes errements, mais il connaît mieux les sentiers où il s'engage. Son tableau : *La Conscience soutient le Devoir* (1122) est conçu dans les véritables données que le sujet comporte. La ligne en est large, le style y apparaît, la sobriété du ton y est mieux entendue. Ce qui manque à cette œuvre sévère, c'est l'originalité. On pense, en la voyant, aux magnifiques cartons de M. Ingres.

M. Lambron ne sait à quel parti s'arrêter. Aujourd'hui il peint des sujets sacrés ; hier, c'étaient des mascarades. Et pour tout cela, il emploie les mêmes expressions, les mêmes formes, les mêmes tons.

Regardez *la Vierge et l'Enfant Jésus* (1209). Peut-on sérieusement admettre que la Mère de Dieu ait ressemblé à cette *demoiselle,*

et ne se refuse-t-on pas à voir le Rédempteur du genre humain dans cet enfant dont la physionomie n'a aucune espèce de caractère ?

Quant à l'exécution, il est bien regrettable que M. Lambron s'obstine à conserver ce parti-pris de découper les silhouettes de ses personnages et de donner à ses tableaux l'aspect de panneaux de bois. Il a un talent réel comme dessinateur et une souplesse de crayon vraiment peu commune. Élève d'Hippolyte Flandrin et de M. Gleyre, comment n'a-t-il pas puisé auprès de ces deux artistes si distingués une force de direction qui, en l'éloignant de cette fausse originalité, l'eût conduit à une réputation méritée ?

M. Lamothe (Louis). — Autant les œuvres de M. Lambron s'écartent de celles de ses maîtres, autant celles de M. Lamothe s'appliquent à rester dans la voie que lui ont ouverte les leçons de la même École. *La Légende de Sainte Valère* (1211) est conçue dans un très-bon sentiment religieux. La foi n'en est pas absente, elle respire dans chaque personnage. L'aspect général en serait excellent sans la lourdeur des

tons. Mais l'impulsion reçue par l'artiste est bonne et bien comprise. Nous l'attendons à une prochaine œuvre avec une entière sécurité.

M. Lazerges. — *Le Christ priant pour l'humanité* (1267).

Je ne connais pas beaucoup d'idées plus belles, plus riches en émotions diverses que celle dont M. Lazerges s'est inspiré.

S'il a trop présumé de ses forces, s'il s'est attaqué à un travail de géant, lui qui n'a qu'une taille moyenne, je suis bien loin de lui en faire un reproche ; je l'en félicite même bien sincèrement. Il est d'ailleurs du petit nombre de ceux qui ont lutté, pendant toute la durée de leur carrière, contre l'envahissement du *Genre*. Il est resté fidèle au drapeau de la grande École, se faisant remarquer, chaque année, par une œuvre sérieusement étudiée, et traduite avec un très-grand respect de son art.

Vous vous rappelez le *Christ Consolateur* d'Ary Scheffer, un des meilleurs ouvrages de ce poëte par excellence, et vous ne l'avez jamais contemplé sans un véritable attendrissement. C'est que toutes ces dou-

leurs si diverses viennent aboutir au même rayonnement d'espérance! Pas de drame combiné, pas de poses de convention, la simplicité d'un grand abattement moral. Le sujet traité par M. Lazerges — de la façon dont il l'a entrevu — serait bien plus grandiose encore. Il a voulu étaler à nos yeux, sous les pieds du Christ rédempteur accomplissant sa divine mission, toutes les misères auxquelles notre pauvre nature est exposée, toutes les séductions du vice, toutes les souffrances du corps. Il ne faudrait rien moins qu'un grand peintre de génie, philosophe et poëte tout à la fois, pour rendre avec une solennité imposante et digne du sujet, les mille pensées qui en jaillissent. Michel-Ange en eût fait un pendant au *Jugement dernier*. M. Lazerges, lui, n'a guère eu que la force d'indiquer son idée; la façon dont il l'a rendue est tourmentée et sans grandeur. Tous ses personnages se heurtent les uns contre les autres dans des poses presque toujours forcées. La pensée a de la peine à se faire jour, l'esprit est occupé à se rendre compte de mille détails auxquels l'artiste a trop attaché d'importance. Le Christ manque de ma-

jesté. Il remplit la plus douce partie de la tâche sublime qu'il s'est imposée ; il devrait porter sur son visage le rayonnement de l'Amour divin, et s'abîmer, pour ainsi dire, dans son infinie miséricorde. Son aspect, au contraire, est plus théâtral qu'imposant. A genoux sur les nuages, il *pose* plutôt qu'il n'a l'aspect d'un suppliant. Parmi ces figures allégoriques, combien peu répondent aux intentions de l'artiste ! plusieurs même sont désagréables à voir. Le dessin, généralement assez soigné dans les ouvrages de M. Lazerges, manque ici d'une correction qu'il devrait au moins avoir, à défaut de noblesse. Le peintre, emporté par l'idée qu'il voulait retracer, a succombé sous ce fardeau trop lourd. Mais s'il est tombé, c'est en vaillant champion de l'art.

De semblables tentatives, outre qu'elles font honneur à l'artiste, portent en elles une utilité réelle. Elles appellent à grands cris, vers les hautes régions de la pensée, ceux qui, par faiblesse, se sont détournés de la voie sacrée. Elles consolent les amis des nobles luttes morales, de tant de talent dépensé en pure perte pour l'esprit, par tant d'artistes distingués. Elles forment

comme une protestation noble, généreuse, en faveur de l'intelligence contre les bas caprices de la Mode. Et si elles passent inaperçues aux yeux du vulgaire, elles sont très-estimées de ceux dont, après tout, le suffrage doit seul importer à ces hardis lutteurs.

M. Magaud. — Ce que nous venons de dire peut s'appliquer, en partie, au *Saint Paul à Athènes*, de M. Magaud (1413). L'artiste a choisi une grande scène et n'a pas craint d'immoler son amour-propre sous la comparaison écrasante que pouvait provoquer son œuvre avec Raphaël ou Lesueur.

Comme M. Lazerges, il n'a pas atteint à la hauteur de son sujet, mais, comme lui, il doit être remercié de son très-consciencieux travail.

La composition laisse entrevoir des souvenirs des deux grands maîtres que nous venons de nommer : l'*École d'Athènes* du sublime Italien et le *Saint Paul à Ephèse* de notre illustre compatriote ont fourni au peintre ses attitudes et ses draperies. Comme dans le dernier de ces tableaux, le saint Apôtre domine l'assemblée, mais

la véhémence de son courroux n'a pas la dignité du premier. La rêverie dans laquelle l'artiste a plongé tous ses personnages est un peu outrée d'effets.

M. Magaud entend bien le sujet sacré. Il a les qualités d'exécution nécessaires à ce genre, son dessin est assez large, sa peinture offre de la consistance sans être empâtée, sa couleur est sobre, mais elle évite la grisaille et se tient dans la gamme de Jouvenet.

M. Manet. — *Jésus insulté par les soldats* (1427). — Je ne puis prendre au sérieux les **intentions de ce peintre.** Il s'était fait jusqu'ici l'apôtre du **laid, du repoussant.** J'espérais que les risées des gens sérieux le dégoûteraient de cette voie si contraire à l'art. Loin de là. Jusqu'ici il s'était borné à faire des *Demoiselles à Asnières* et des *Combats de taureaux*, et il était, non pas excusable, mais moins *provoquant* que cette année, où il a l'audace de traiter les sujets sacrés et poétiques.

M. Manet croit-il que sous son excentricité se cachent de véritables qualités d'artiste ? Il se trompe. Il a beau accuser avec une prétention incroyable les moindres dé-

tails anatomiques, comme pour dire : « Voyez comme je sens les attaches des membres, comme je suis familier avec l'ostéologie! » Il n'abuse que ceux qui ne savent rien. Il ne suffit pas de mettre du noir en de certains endroits pour faire de l'effet, il faut encore que ces noirs aient une raison d'être.

Si M. Manet dédaigne les œuvres achevées, s'il croit qu'indiquer à larges traits révèle une supériorité d'artiste, il se trompe encore ; il devrait savoir aussi que ces esquisses exigent une exactitude parfaite comme exécution, et que les plus grands maîtres ne se les permettaient pas lorsqu'ils faisaient une œuvre capitale. Qu'il regarde, au Louvre, *la Flagellation* du Titien. Voilà comment on doit comprendre un semblable sujet.

A plus forte raison, quand on a besoin de voiler sous une peinture solide des défaillances de toutes sortes, ne doit-on pas négliger de s'entourer des ressources matérielles de l'art. Encore moins doit-on faire parade de sa faiblesse et s'en servir comme d'un drapeau pour entraîner les ignorants. Dans ce cas, qui est celui de M. Manet, on doit s'attendre aux protestations de

ceux qui respectent l'art, et qui, eux aussi, veulent combattre dans la mesure de leurs moyens pour l'affermir dans une bonne voie et l'éloigner de ces manifestations, non point originales, mais tout simplement burlesques.

Certainement M. Manet trouvera encore des défenseurs; mais qu'il essaye de rechercher leur portée; et s'il peint avec conviction, ce que je ne croirai jamais, il se rendra facilement compte qu'il fait fausse route.

Je mentionne seulement ici le second tableau de cet artiste : *Olympia* (1428), bien qu'il n'appartienne pas au genre qui nous occupe. Mais je veux en finir, une fois pour toutes, avec ces critiques qui m'affligent. Aucune autre toile, dans les 2,500 exposées, ne demande une aussi verte *réponse*, car, comme je l'ai dit plus haut, on peut, on doit même voir là une tentative qui vient d'elle-même au-devant de l'examen.

Le premier tableau était laid, celui-ci ne l'est pas moins, mais il est, de plus, indécent. Il me semble qu'on aurait pu le loger dans quelque coin, à la hauteur inaccessible à l'œil où sont plongés quelques modestes

études de travailleurs consciencieux. Tout le monde y aurait gagné : le public d'abord et ensuite M. Manet lui-même, qui aurait, peut-être, compris qu'on ne devait, en aucune manière, compter avec lui.

M. Ribot, qui s'est distingué au Salon de l'année dernière, comme peintre de genre, avec une œuvre légère mais d'une grande originalité, a voulu, cette année, comme M. Manet, s'attaquer au genre religieux.

Mais autant celui-ci est resté au-dessous de sa tâche, autant M. Ribot a fait preuve d'un talent remarquable. Son *Saint Sébastien* est parfaitement composé ; c'est l'œuvre d'un artiste qui entend au mieux ces grandes scènes dramatiques. Il y a là un drame muet d'une véritable éloquence.

Une chose vient malheureusement gâter le plaisir qu'on éprouve à considérer cette toile : on la dirait de Ribeira. Elle est peinte avec la même force et dans une gamme de tons tout à fait semblable.

Nul doute que dans son prochain ouvrage M. Ribot ne retrouve son originalité ; car on sent en lui de la puissance et de la verve artistique.

M. Richomme. — Le *Baptême de Jésus-Christ* (1825). — C'est encore par le manque de simplicité que pèche principalement M. Richomme. Il se préoccupe trop des arrangements accessoires ; de là, pas de naturel. Ces nuages, ce fleuve qui contourne ces roches unies, attirent désagréablement l'œil et jettent un voile sur la pensée du peintre.

On voit néanmoins que M. Richomme a du talent. En sacrifiant moins au détail, il le prouvera encore mieux.

M. Schopin s'est depuis longtemps montré l'ennemi convaincu de ces bizarres exhibitions qu'affectionnent M. Manet et tous les impuissants. Il pense que l'art de la peinture, comme toutes les branches de l'intelligence, a des traditions qu'il est presque toujours bon de suivre, mais que, dans tous les cas, il faut respecter, étudier avec un soin extrême, parce qu'elles contiennent les notions les plus justes du beau, les plus éclatantes révélations du cerveau humain.

Avec de tels principes, on n'a rien à redouter. Si l'on est doué d'un génie supérieur, on se dégage avec puissance des entraves que les œuvres classiques apportent

avec elles, et on agrandit à son tour le cercle dans lequel on a puisé la force première. Si la nature ne vous a départi que des qualités secondaires, de la persévérance, de la rectitude d'esprit, par exemple; alors ces mêmes données que nous avons vu tout à l'heure entraver l'homme de génie, viennent mûrir votre intelligence et la préservent de ces écarts honteux dont il est très-difficile de se relever, tant par amour-propre que par impuissance des facultés troublées.

Le *Christ expirant* (1961) de M. Schopin est ce que sont toutes ses œuvres en général. La simplicité un peu affectée des lignes contraste avec le sentiment exagéré du drame. Sans doute le fait qui s'accomplit est le plus terrible qui se puisse rencontrer, mais on ne rend pas la douleur par l'abus des gestes. Qu'on se rappelle la *Descente de Croix* de Lesueur; quel modèle de grandeur et de simplicité! quel immense supplice que celui que semble éprouver cette mère du Dieu crucifié! Et qu'a fait le peintre pour exprimer cette double souffrance de la femme mère, et de la mère de Jésus-Christ? Il a présenté un simple profil sur lequel le jeu de la physionomie reste muet, tant est

accablante la douleur éprouvée. La sainte créature est comme clouée sur ses genoux à cette terre que son fils est venu régénérer, et sa pensée presque infinie s'arrête sous le poids de son abattement.

Sans vouloir tant de profondeur dans le tableau de M. Schopin, j'y voudrais trouver davantage cette expression muette, qui peint si bien les regrets du cœur.

Mais, à part cette réserve bien naturelle, je n'ai que des éloges à donner à la *modestie* de l'exécution. Je prends ici le mot dans sa bonne acception.

M. Thirion. — Le *Lévite d'Ephraïm* décèle une inexpérience très-naturelle à l'âge de M. Thirion, mais sa composition ne manque pas de grandeur ; elle est heureusement *trouvée* et mérite qu'on y prête attention.

M. Timbal. — *La Présentation de la Sainte Vierge au Temple* (2071), doit figurer dans l'église de Saint-Etienne-du-Mont ; c'est une œuvre de talent qui se recommande par sa simplicité et la sagesse de son ordonnancement.

M. Zier. — Les mêmes remarques s'ap-

pliquent au tableau de M. Zier : *La Sainte Vierge aux pieds de la Croix* (2235). On y trouve même un sentiment religieux plus développé peut-être.

Je crois avoir passé en revue les œuvres qui, dans le genre sacré, méritent de fixer l'attention. Les autres, peu nombreuses du reste, sont insignifiantes au point de vue du sujet. Ce sera des *Vierges*, des *Enfants Jésus*, etc..... J'en ai omis quelques-unes avec intention, telles que : *Le Jour de Pâques* (1097), de M. Claudius JACQUAND, parce qu'elles m'ont paru sans intérêt véritable, si l'on tient compte surtout des travaux antérieurs des artistes qui les ont envoyées.

II

ALLÉGORIE ET MYTHOLOGIE

Les genres pourraient, au besoin, tellement se subdiviser qu'il convient de les grouper autant que possible, afin d'éviter de placer dans une catégorie telle œuvre qui appartiendrait à la rigueur à plusieurs sections à la fois, si les dénominations étaient par trop multipliées.

L'Allégorie et la Mythologie peuvent aller ensemble, parce qu'elles sont le produit d'une idée analogue. Toutes deux emploient des personnages *fictifs* et se servent généralement du nu pour interpréter leurs sujets. C'est en cela qu'elles forment une partie très-intéressante de l'art et qu'elles exigent de celui qui les traduit des qualités tout à fait de premier ordre.

La Mythologie trouve encore beaucoup d'interprètes, parce qu'elle peut facilement être traitée dans le *genre simple*. Elle offre alors au vulgaire des agréments particuliers et satisfait ainsi au goût d'un grand nombre.

L'Allégorie, au contraire, exige forcé-

ment l'emploi de formes sévères et demande des développements considérables. Aussi n'est-elle guère employée que pour décorer des monuments et voit-on peu d'artistes aux prises avec les difficultés de toutes sortes qu'elle amène après elle.

M. Amaury Duval. — *Daphnis et Chloë* (33). — Au fond d'une grotte où croissent les lauriers roses, les jonquilles et mille autres fleurs chères aux amants, le jeune Daphnis est assis sur un banc de pierre que la mousse recouvre. Debout devant lui, Chloë tient entre ses mains d'une finesse charmante un gracieux nid dans lequel une couvée de petits oiseaux à peine éclos s'agitent comme pour réclamer l'aile qui les doit abriter. La jeune fille les contemple avec une expression tout à la fois de pudeur et d'amour, car elle a senti battre son cœur aux moindres tressaillements de ces petits êtres qui lui révèlent un sentiment nouveau mais indéfinissable. Daphnis, tout en l'admirant, la regarde d'un air triomphateur et lui présente en souriant la cage qui leur sert de demeure.

Cette composition porte l'empreinte d'un esprit distingué et plein de délicatesse. On

est, en l'étudiant, sous l'empire du charme que l'artiste y a su répandre.

L'exécution concourt d'ailleurs à rendre excessivement agréable l'impression qu'on en ressent. Le dessin est d'une élégance et d'une simplicité charmantes. Peut-être l'avant-bras droit du jeune homme est-il un peu maigre, peut-être aussi voudrait-on voir un peu plus de franchise dans le ton des draperies, celle principalement qui s'ajuste sur les jambes de Chloë, mais ces légers défauts disparaissent bien vite dans l'ensemble général qui est peint avec un talent tout à fait sympathique.

M. Amaury Duval aura un succès semblable à celui qu'il a obtenu au dernier Salon. Il reste toujours un des meilleurs représentants de l'école du peintre de l'*Angélique et Médor*.

M. Baron (Stéphane). — L'*Enfance de Jupiter* (97). — Je pense que cette toile est destinée à servir de plafond dans quelque musée ou monument d'une de nos villes de province. Peut-être alors ces Corybantes hauts de neuf pieds, qui dansent autour du maître des dieux, présenteront-ils un aspect

plus gracieux. Cette toile, telle qu'elle est exposée, laisse par-dessus tout, dans l'esprit de celui qui la regarde, un sentiment de froideur.

M. Baudry (Paul) est parvenu de bonne heure à conquérir une certaine célébrité. Sa *Vestale*, qui fut son dernier travail d'élève de la Villa Médicis, le recommanda de suite par une puissance de brosse et une originalité véritable. Depuis lors, il a dû ses plus grands succès à des études allégoriques ou mythologiques dont la dernière : *la Vague*, disputa à M. Cabanel, auprès du public, les honneurs au Salon dernier.

Le talent très-réel et très-estimé de M. Baudry l'a fait choisir entre tous pour décorer les salons officiels et ceux de nos plus riches Mécènes. Je crains bien que cela ne lui ait été préjudiciable et que l'artiste, de qui nous avions le droit d'espérer de la grande peinture, ne nous donne plus jamais que du décor : MM. Gérôme, Hamon et tant d'autres, aussi bien doués que lui, n'ont-ils pas déserté les hautes sphères pour tenir le premier rang dans des genres secondaires !

La *Diane* (115) que M. Baudry expose cette année est certainement ce qu'il a fait de plus faible. Le mouvement de la figure entière est d'une recherche et d'une préciosité désagréables. Les raccourcis du bras et de la jambe gauches sont complétement manqués. La ligne générale, au lieu d'être pure et souple, n'est formée que d'une succession de petites courbes d'un effet disgracieux. La tête est petite et mal emmanchée. L'Amour est d'un aspect encore plus tourmenté, ses épaules sont tellement effacées dans le raccourci qu'on n'en soupçonne pas l'existence. L'abus des teintes bleuâtres, ordinaire aux œuvres de M. Baudry, est ici d'autant plus sensible que sa peinture n'a pas sa diaphanéité habituelle.

Sans doute ce n'est pas là l'œuvre d'un peintre sans talent; c'est bien au contraire parce qu'on s'adresse à un artiste véritable qu'on a droit de lui demander davantage. Je voudrais voir M. Baudry rompre un peu avec ses Dianes et ses Vénus, et ressaisir dans un sujet historique cette puissante palette que nous lui connaissons.

M. Biennoury. — L'*Amitié* (187), pan-

neau décoratif. — M. Biennoury a présenté son sujet d'une manière assez ingénieuse.

Sur un tertre élevé, adossée à un arbre qui étend ses rameaux puissants dans l'espace, une jeune femme accoudée sur la branche inférieure se laisse aller à une douce rêverie. A ses pieds, deux petits enfants tiennent un sablier autour duquel s'enroulent des guirlandes de fleurs, comme pour montrer, sans doute, que celui qui peut s'abriter sous l'aile de l'Amitié voit le Temps s'écouler pour lui sans rigueur.

La composition est simple et poétiquement rendue. Le dessin est correct, mais la peinture manque de transparence. Les enfants principalement sont dans une gamme trop noire et d'une pâte un peu lourde.

La *Parthénope* (188) est d'une lourdeur de peinture et d'une crudité de ton désagréables. Nous ne l'aurions pas mentionnée si nous n'avions pas dû parler de M. Biennoury pour le tableau précédent.

M. Bin. — J'ai déjà dit que le sujet religieux exposé par M. Bin n'était pas de nature à lui mériter la médaille qu'il a obtenue, mais j'applaudis des deux mains à

cette récompense quand j'examine son *Persée et Andromède* (196).

Ce sujet a tenté bien des artistes, et nous le retrouverons même plus loin au Salon de cette année. Il est en effet très-favorable à la peinture. Je crois que jamais il n'a été traité d'une façon aussi dramatique que par M. Bin.

Sur des roches gigantesques, Andromède est rivée par des chaînes à un anneau de fer. Un dragon fabuleux par ses proportions s'est dirigé vers elle ; mais au moment où il va la saisir, Persée s'avance et lui plonge dans la gueule un dard meurtrier. Le monstre rugit de rage, enfonce ses griffes dans la pierre et présente au héros sa double langue ensanglantée. En présence de ce combat inégal, Andromède, épouvantée du sort qui l'attend, fait des efforts impuissants pour fuir. Son beau corps se tend avec la force du désespoir, et tous ses membres s'allongent dans une lutte suprême contre l'anneau qui la retient.

Le drame est palpitant et vous fait partager ce sentiment de terreur.

La jeune captive est d'une beauté parfaite au triple point de vue de l'expression,

du dessin et de la couleur. On ne saurait rien imaginer de mieux réussi. Persée est un peu théâtral, mais la fougue avec laquelle il se dirige contre le monstre est vigoureusement traduite. Quant à ce dernier, c'est bien ainsi qu'on se le figure, et la mythologie n'en a jamais dépeint de plus terrible.

Les accessoires sont traités d'une façon magistrale et avec une sobriété qui ajoute de la puissance au sujet. Ce tableau est, en résumé, un des plus remarquables de l'Exposition. On y sent tout à la fois une jeunesse et une virilité qui réjouissent.

M. Blanc (Célestin). — Il convient de mentionner son *Mercure conduisant les âmes aux enfers* (204), à cause des bonnes intentions qui se montrent dans la composition; mais l'exécution est insuffisante. Il fallait plonger dans une vapeur nocturne ce groupe de morts qui apparaissent dans des robes blanches d'une crudité excessive.

M. Bonnat. — *Antigone conduisant OEdipe aveugle* (231) est une œuvre très-estimable, mais qui affecte des formes beaucoup trop sculpturales. On dirait deux sta-

tues en pierre lorsqu'on considère les silhouettes des personnages. La figure de la jeune fille est très-belle. L'artiste a baigné sa toile dans une couleur de terre de Sienne brûlée par trop monotone. Lorsqu'on veut employer ces fortes teintes, il faut savoir, comme M. Hébert, leur donner une vapeur poétique. Malgré cela, je le répète, le tableau de M. Bonnat mérite de fixer l'intérêt de tous ceux qui aiment les tentatives sérieuses.

M. Cesson (Étienne). — *Hylas* (401). — Voici une œuvre très-mythologique et qui se fait remarquer par le dessin et l'expression autant que par l'arrangement. Le paysage est excellent. M. Cesson est bien dans le sentiment de son maître, M. Amaury Duval.

M. Crauk montre une certaine force de composition et une véritable habileté d'exécution dans sa *Médée rendant la jeunesse à Eson* (536).

M. Chifflart se relève un peu cette année. Depuis son remarquable prix de Rome, il y a quatorze ans, il me semble qu'il n'avait

pas répondu à ce qu'on était en droit d'attendre de lui.

Son *Roméo et Juliette* (450) a de très-grandes qualités. La passion y frémit dans une étreinte énergique. L'ensemble en est peint d'une main puissante. Je ne suis cependant pas certain de la justesse du dessin. L'écartement des jambes de Roméo et la robe traînante qui dissimule celles de Juliette me laissent des doutes sur l'exactitude des proportions.

Sa *Sapho* (451) est posée avec affectation. La tête, qui aurait plutôt l'expression du sommeil, ne répond pas aux gestes désespérés du personnage. Mais la facture est bonne. On voit que M. Chifflart manie la brosse avec une grande sûreté.

M. Debon. — Avec les *Écueils de la Vie* (585), M. Debon ne s'est pas trop mis en frais d'imagination : il a peint un jeune homme entouré de figures allégoriques sans aucun caractère, représentant les femmes, l'or, le vin et autres séductions de ce monde. Le sujet, quoique souvent traité, prêtait encore à une nouvelle interprétation ; M. Debon s'est contenté d'y chercher un prétexte à étaler les richesses de sa palette.

Il a, du reste, une entente excellente de l'harmonie des couleurs. Sa toile a un éclat qui convient au sujet, et, à ce titre, on peut lui adresser de sincères éloges.

M. Delaunay. — Avec sa *Communion des Apôtres*, M. Delaunay expose une *Vénus* (621) qui n'a pas de valeur, venant d'un talent comme le sien. Le dessin en est tout à fait manqué, les jambes sont minces et longues, principalement les genoux; les bras sont beaucoup trop petits; le bras droit est cassé à l'épaule et au poignet. Le modelé et le coloris sont fins; les fonds harmonieux rappellent M. Baudry.

M`^{lle}` Duckett (Mathilde). — Je comprends ici et non dans le genre une *Druidesse* (710) par Mlle Duckett.

Dans une forêt celtique, où le lierre enguirlande de hautes pierres unies, la prêtresse adresse sa prière aux dieux et fait vibrer les cordes de sa harpe. Un sentiment de douce et triste rêverie oppresse sa poitrine, qui se soulève avec effort.

Sans tomber dans la mollesse ni dans le vague, Mlle Duckett a su répandre beaucoup de charme et de mélancolie dans son

tableau. C'est par la poésie que son talent se recommande principalement, bien que l'exécution soit très-soignée et accuse de sérieuses qualités.

M. Duveau (Louis). — *Persée délivrant Andromède* (750). — Nous avons dit avec quelle vigueur M. Bin a traité ce sujet. M. Duveau a peut-être mis dans son tableau moins de jeunesse et d'énergie; mais il a fait une œuvre aussi remarquable à plus d'un titre. Chez M. Bin le drame s'accomplit, ici le monstre est terrassé, et Persée détache déjà les mains de la jeune fille qui lui jette un regard de reconnaissance. Au centre de sa toile, M. Duveau a fait un beau groupe avec le héros argien, son cheval Pégase, Andromède et quelques Océanides. Il y a de l'*invention* dans cet arrangement : le monstre, comme rivé au sol par la douleur, jette un œil féroce sur la proie qui lui échappe.

Le caractère mythologique est observé et rendu avec beaucoup de bonheur. Ce ton gris est très-harmonieux et tout à fait en situation. Comme dessin et surtout comme coloris on trouve des parties charmantes. L'aile de Pégase, par exemple, est d'une finesse

Nul doute que, comme son jeune rival, M. Duveau eût été médaillé, s'il n'avait déjà obtenu assez de récompenses pour être classé hors concours.

M. Ehrmann.—La *Sirène et les Pêcheurs* (756) de M. Ehrmann pourraient être classés dans le *genre*, si la toile n'était pas peinte avec une entente si parfaite de la mythologie. Je suis heureux que le jury ait décerné une médaille à ce tableau que je trouve très-sagement fait de toutes manières.

La scène est fort ingénieuse. Des pêcheurs, en relevant leurs filets, ramènent une sirène, dont le corps, en dehors des mailles, flotte sur les eaux. Le beau monstre se débat avec vigueur pour reprendre sa liberté, élevant ses petites mains qu'il tord de désespoir. L'équipage contemple sa victoire avec un sentiment de satisfaction différent. Deux figures surtout sont charmantes : le jeune homme qui tient le filet, et ce petit garçon au bonnet phrygien qui regarde la victime d'un air mutin.

L'exécution, excessivement soignée, m'a rappelé le jeune temps de M. Bouguereau. On y trouve, en tous cas, les sages principes qui conviennent à la peinture sévère.

La ligne est pure, le modelé bien accusé et la couleur agréable.

M. Etex est un statuaire distingué qui laisse passer peu d'expositions de peinture sans y apporter une ou deux figures peintes qui témoignent de ses constantes études. Mais j'avoue que l'*Esclave antique* (768) et l'*Esclave moderne* (769) me paraissent se ressembler beaucoup comme types, et que sans les accessoires, il serait fort difficile de désigner leur origine. C'est là un défaut capital que ne rachète pas une exécution qui, sans être mauvaise, offre un aspect monotone et sans charme.

M. Faure (Eugène) respecte la forme et recherche les beaux contours. Il vise à la simplicité tout en conservant l'ampleur. Sa *Vénus* (786) est jolie, et le serait bien plus encore sans sa coloration un peu *précicuse*. L'Amour se dresse avec élégance sur ses petits pieds. M. Faure a le dessin correct et distingué, il entend le modelé, il dispose bien ses tableaux, sa couleur seule n'est pas franche et n'offre à l'œil qu'une seule gamme de ton; il en résulte un effet peu attrayant, et contre lequel nous engageons l'artiste à se prémunir.

M. Feyen-Perrin. — *Elégie* (815). La nuit enveloppe la terre d'un brouillard épais. Une jeune femme, tenant dans ses mains une lyre et une couronne, descend les marches d'un tombeau antique. Après avoir invoqué la clémence des dieux sur les mânes qui lui sont chères, elle s'arrête et reste plongée dans une rêverie triste et profonde.

Malgré la tête par trop noire et sans grâce de cette figure allégorique, on subit un certain charme en la regardant longtemps. Le sentiment en est vrai dans son ensemble; le dessin soigné, l'idée bien rendue.

Je crains, toutefois, que cette couleur un peu forcée dénote un parti pris fâcheux chez M. Feyen-Perrin. Elève de M. Léon Cogniet, il me paraît disposé, comme M. Sellier et beaucoup de ses camarades d'atelier, à tout traduire avec ce voile mystérieux dont le maître a su tirer un si bon parti dans son beau tableau du *Tintoret peignant sa fille morte*.

M. Giacomotti. — M. Giacomotti est du petit nombre de ceux qui savent beaucoup et qui étudient toujours. Ce n'est pas lui qui reniera ses études du passé pour se

lancer dans la voie funeste des **tentatives** *extra-originales*. Comme M. Delaunay, son camarade de Rome, il a foi dans les traditions ; et si l'un, répondant à son tempérament d'artiste, s'adonne aux sévères compositions religieuses dont il reproduit si bien le caractère avec son large dessin et sa peinture pleine d'onction, l'autre, amoureux de la forme et puissant dans l'exécution, évoque les grandes figures de la mythologie et cherche à nous ramener au culte de la belle nature.

Il faut bien le reconnaître, malgré les incessantes attaques dirigées par quelques esprits moroses contre l'Ecole de Rome, c'est elle qui nous fournit, sinon les seuls, au moins les plus forts disciples de la grande Ecole du Beau. MM. Cabanel, Baudry, Bouguereau, Giacomotti, Clément, Delaunay, Lévy, Henner, Lefèvre, sont, sans contredit, ceux qui peignent le nu avec le plus de grandeur, de correction et de grâce. Or, c'est là la pierre de touche du véritable artiste.

Telle est, du reste, l'inconséquence de ces mêmes juges qui, après avoir blâmé les errements de ces artistes, parce qu'ils ne

sont pas originaux et que, ne visant point à doter l'art de procédés nouveaux, ils cherchent seulement à se rapprocher du divin Raphaël, ces critiques se mettent à s'extasier sur les toiles de M. Moreau, qui, avec beaucoup de talent, n'est pas davantage original, car il descend en ligne directe de Mantegna, dont il reproduit les lignes et les accessoi es. Il y a dans leurs jugements un contre-sens véritable. Les grands génies *nova eurs* n'apparaissent que de siècle en siècle, les hommes de talent qui remplissent les lacunes sont d'autant plus méritants, qu'ils reflètent de plus illustres modèles.

M. Giacomotti nous donne une très-belle étude du nu avec son *Enlèvement d'Amymoné* (893). Certaines parties, notamment la poitrine de la jeune fille, sont peintes en pleine pâte avec une vérité et une transparence remarquables. Toute cette figure mythologique est d'ailleurs heureusement réussie.

Les tritons n'ont pas la même valeur. Pourquoi leur avoir donné cet air trivial? pourquoi ce ton jaunâtre, qui les ferait croire de métal plutôt qu'en chair et en os? Et puis il me semble qu'ils n'ont pas beau-

coup de mal dans cet enlèvement ; l'un d'eux retient à peine Amymoné et l'autre lui prête complaisamment son échine. On croirait assister à une promenade d'Amphitrite dans ses domaines.

Je ne voudrais pas, par ces critiques, amoindrir la portée que cette œuvre a, selon moi. Je la regarde comme une promesse brillante et j'y trouve le respect du beau. Nous retrouverons M. Giacomotti aux portraits, où nous aurons occasion d'examiner avec quelle habileté il manie la brosse et avec quel art il groupe les accessoires.

M. Girard (Firmin).—Au premier abord, le *Sommeil de Vénus* (908), avec ses teintes verdâtres, rappelle trop Girodet, un talent distingué, mais qu'on ne doit point imiter. Cependant la ligne ici est plus nette et le modelé plus ferme. Le paysage surtout est peint avec une vigueur plus grande. Les détails y sont même rendus avec une habileté qui m'inquiète, parce que je ne voudrais pas voir l'artiste continuer ce genre qui sent un peu la *manière*.

La *Princesse de Lamballe*, dont nous nous occuperons au § 3, promet un peintre d'his-

toire doué d'un véritable sentiment dramatique. C'est là où j'attends beaucoup de M. Girard.

M. Glaize. — Voici un artiste habitué à lutter avec les idées les plus vastes et que le succès a souvent récompensé. J'aime ces natures ardentes et généreuses qui font de l'art un but moral, une philosophie où chacun peut lire et qui, frappant les sens autant que l'esprit, laisse en nous des impressions plus vives et plus durables.

Un esclavage (918) : tel est le sujet du nouveau tableau de M. Glaize : sujet qui est le même que celui des *Ecueils de la vie* de M. Debon, mais auquel l'artiste a su donner une tout autre grandeur.

L'esclave, c'est l'Homme, ou, pour mieux dire, le Genre humain ; le maître, c'est la Volupté « *tyrannus voluptas*, » qui compte des victimes dans toutes les classes de la société ; partout elle règne, et son sceptre n'est ni le glaive ni la balance, mais une simple baguette dont l'effet est magique.

Voyez ce guerrier aux armures brillantes, ce poëte, le vainqueur dans la paix, dont le front est ceint d'une couronne, ce

3

philosophe pensif, et tous ces autres malheureux qui sont devenus les jouets de ses perfides promesses! Regardez comme ils courbent leurs épaules sous le poids de la créature en apparence si délicate; et comme, de son côté, cette fallacieuse maîtresse, voluptueusement étendue sur leurs bras robustes, jette sur ceux qui viennent encore lui demander des chaînes un regard de triomphe dédaigneux et de moqueuse pitié!

Un des grands côtés du talent de M. Glaize, c'est de savoir concentrer les rayons de sa pensée sur un seul point et de conserver ainsi à son idée toute la force qu'elle est susceptible d'avoir. Chaque personnage apporte un intérêt nouveau au sujet, dont il forme pour ainsi dire un corollaire.

L'exécution manque peut-être un peu de relief dans l'ensemble, mais les parties en sont bonnes. La figure allégorique qui représente la Volupté est très-gracieuse, d'un dessin distingué, d'une excellente expression.

Les trois petits Amours qui s'envolent au devant de leur victorieuse reine sont simplemment posés; les détails n'ont pas

plus de valeur qu'il n'en faut; c'est là, en résumé, une œuvre de mérite digne du pinceau de l'artiste très-remarqué qui l'a signée.

M. Henner manie la palette avec une grandeur peu commune. Personne n'a oublié son *Etude de Jeune garçon* qui figurait au dernier Salon, et qui dénotait une connaissance parfaite des procédés de la peinture. Sa *Chaste Suzanne* (1027), qu'il nous amène de Rome, où il vient de terminer ses études à la Villa Médicis, possède les mêmes qualités de facture et annonce un maître dans l'art de combiner les tons. Il est impossible de mieux saisir que lui les *oppositions*, une des grandes forces du peintre qui sait les employer. Rien n'est livré au hasard dans ses accessoires qui s'ajustent ensemble avec une harmonie exacte et se réunissent pour faire valoir la figure. C'est d'une richesse et d'une finesse d'exécution tout à fait hors ligne comme ensemble. Deux détails sont cependant à relever. La tête de Suzanne pourrait être plus noble. Il me semble qu'en la regardant, on pense, malgré soi, qu'elle est copiée sur nature d'après un modèle qui ne saurait avoir de

la distinction. L'autre reproche s'adresse à cet effet de l'eau qui continue la jambe. C'est vrai, sans doute, mais ce n'est pas gracieux.

En somme, il est difficile d'être plus habile que ce jeune artiste ; on a le droit d'attendre de lui, au prochain Salon, une grande composition qui nous permette de voir s'il y a dans son individualité autre chose qu'un praticien de premier ordre.

Son *Abel*, qui lui a valu le grand prix de Rome, indiquait un certain sentiment dramatique et une simplicité d'arrangement de bon augure.

M. Hillemacher. — Avec sa *Psyché aux Enfers* (1049), M. Hillemacher nous donne un tableau de genre, aux formes bien rendues, mais étroites, pour lequel il ne s'est pas mis beaucoup en frais d'imagination. Le sujet, tel qu'il l'a pris dans l'*Ane d'or* d'Apulée, offrait une scène intéressante à traduire : « Traversant ensuite ces tristes eaux, vous y verrez nager le spectre hideux d'un vieillard qui, vous tendant les mains, vous priera de lui aider à monter dans le bateau ; n'en faites rien et ne vous laissez pas toucher d'une pitié qui vous serait funeste. »

L'épisode était admirablement choisi ; il en fallait prendre l'idée, se l'approprier, au lieu de copier textuellement les paroles sans chercher à y voir une pensée élevée. Le tableau de M. Hillemacher est bien fait, mais *petitement* traduit.

M. Hirsch (Alexandre) a un talent sérieux, et pourtant il n'est pas encore parvenu à se rendre *original*. Il flotte toujours entre ses deux maîtres Hippolyte Flandrin et M. Gleyre, en se rapprochant davantage de ce dernier.

Son tableau, *Calliope enseignant la musique au jeune Orphée* (1049), est d'un bon sentiment, d'une composition sobre et d'un dessin très-correct. La ligne générale manque peut-être de style et de pureté, mais cette qualité n'appartient qu'aux grands maîtres. Les détails sont bien traités, et tout indique que l'artiste a caressé son sujet avec une grande sollicitude.

Ses *Brodeuses* (1050) ont des têtes ravissantes, la plus jeune principalement, mais les parties nues sont bien mieux rendues que les vêtements, en général un peu secs et raides.

M. Lamothe (Louis), dont nous avons déjà remarqué la *Légende de sainte Valère*, expose aussi une *Origine du dessin* (1210), qui témoigne encore de ses efforts pour conformer l'exécution de son œuvre au sujet qu'il peint. Il y a un sentiment simple de l'antique dans ses deux jeunes Grecs; Dibutade trace sur un mur le profil de son amant dessiné par l'ombre, sans se douter qu'elle jette les bases d'un art admirable. L'amour seul la guide; elle ne voit dans son action qu'un moyen de se procurer un souvenir.

M. Lefèvre (Jules) envoie de Rome *Une jeune Fille endormie* (1290) que je classe ici, parce que c'est une œuvre de *style* et un des deux ou trois meilleurs morceaux du Salon, comme finesse d'exécution, comme vérité de tons, comme distinction dans la ligne. Le dessin est pur et d'une grande fermeté, mais sans sécheresse aucune; le modelé est accusé avec beaucoup de moelleux; la peinture a de la transparence et de la solidité; le coloris est brillant et plein de vérité. C'est une étude sévère et gracieuse à la fois qui permet d'espérer beaucoup de son auteur.

M. Leloir. — La *Lutte de Jacob avec l'Ange* (1315) prouve chez M. Leloir une rare puissance de pinceau ; mais cette force se traduit d'une façon un peu trop brutale et au détriment de la distinction. L'Ange est bien le terrible adversaire dont parle l'Écriture sainte, mais je le voudrais avec des formes plus nobles. Il me semble aussi que ses ailes, d'une pesanteur énorme, sont plutôt faites pour le clouer à la terre que pour l'aider à s'élever dans les cieux. Mais M. Leloir est jeune, il a déjà beaucoup d'acquit, et il vise à la grande peinture ; il mérite la médaille que le jury lui a décernée.

M. Lenepveu a emprunté son sujet à une gracieuse idylle de Théocrite. *Hylas* (1331) a déjà plongé son urne dans la source quand les trois nymphes, éprises de sa personne, accourent au-devant de lui. L'une d'elles le saisit, et les deux autres écartent les roseaux pour aider leur sœur à entraîner dans les flots le jeune élève d'Hercule.

Tout cela est peut-être un peu trop *joli* ; mais la grâce et les poses lascives des nymphes, la jeunesse d'Hylas sont traduites avec beaucoup de charme. Le paysage qui

les encadre est solide et plein de fraîcheur ; les eaux de la source sont transparentes.

M. Lenepveu a bien le sentiment de l'idylle ; il a dans l'esprit beaucoup de délicatesse et de distinction.

M. Levy (Emile) a seulement voulu se rappeler à notre souvenir. La *Diane* (1360) est une de ces petites études comme aiment à en faire les anciens pensionnaires de la Villa Médicis. Ils nous montrent là qu'ils peuvent être à la fois bons dessinateurs et bons coloristes, qu'ils connaissent l'antiquité, et que la mythologie leur est familière. Mais ce ne sont que des petits *riens* dont nous ne pouvons nous contenter comme venant de leur part.

M. Levy (Henri). — Est-ce bien là un élève de M. Picot, comme le livret l'indique ? Cette *Hécube retrouvant au bord de la mer le corps de son fils Polydore* (1362), ne serait-elle pas plutôt sortie de l'atelier d'Eugène Delacroix ? Le maître lui-même n'aurait-il pas peint, de sa main puissante, ces vagues dans le lointain et ce cadavre d'une si parfaite vérité ! Quoi qu'il en

soit, voilà une œuvre virile, qui a bien mérité la médaille qu'on lui a décernée.

La scène est palpitante : Les flots, dans leur courroux, ont rejeté sur le bord de la mer le cadavre déchiré de Polydore, sur lequel les vagues écumantes viennent se briser. Hécube, entourée de quelques Troyennes, a franchi les rochers, et à la vue de son fils étendu, elle reste muette et immobile de douleur au milieu de ses compagnes qui poussent des cris d'effroi.

Je le répète, le corps de Polydore est peint avec cette âpreté qui caractérise les damnés de la *Barque du Dante*, et la mer, immense à l'horizon, roule contre les rochers des eaux verdâtres d'une vigueur de ton admirable. Le groupe des femmes est rempli d'énergie; le drame est exprimé avec puissance, sinon avec une individualité complète. On ne peut se défendre d'un sentiment d'émotion en présence de cette toile qui est certainement une œuvre très-remarquable.

M. Mazerolles. — *L'Amour vainqueur* (1474), debout sur ses flèches, appuyé sur la massue et l'immense peau de lion, forme un très-joli panneau décoratif. Le ton est

d'une finesse et le coloris d'une douceur très-entendues.

M. Michel (Ernest). — *Argus endormi par Mercure* (1512), est un envoi de Rome de 3e année, un peu lourd et empâté, mais où l'on sent l'étude soutenue et la connaissance des procédés de l'art. L'arbre qui forme le fond, le ciel et d'autres accessoires, sont traités savamment.

M. Moreau (Gustave). — Un des grands inconvénients de ces comptes-rendus du Salon c'est la nécessité où l'on est de ne pouvoir garder le silence sur une multitude d'œuvres de mérite, mais sans originalité. Elle engendre une monotonie d'expression, une répétition de phrases fatigantes. Mieux vaudrait n'avoir à juger qu'une vingtaine de tableaux révélant une aptitude nouvelle. Dans la critique, la variété des jugements intéresse surtout le lecteur, comme l'imprévu dans le paysage ravit le touriste.

Aussi, lorsque je rencontre dans mon excursion au Salon, à travers l'ordre alphabétique que je me suis imposé pour faciliter les recherches de chacun, un artiste

dont les travaux, par une cause quelconque, ne peuvent être assimilés à ceux des autres, je me sens plus à l'aise et j'ai un véritable plaisir à exprimer ma pensée.

Arrêtons-nous donc un peu longuement devant les deux toiles de M. Gustave Moreau. Elles sont de nature du reste à soutenir l'examen, elles y acquièrent même une valeur plus grande, car elles sont le produit intelligent d'une volonté opiniâtre qui ne fait rien sans raison. La position d'un critique est d'ailleurs difficile devant M. Moreau. A qui le louera de parti pris et outre mesure, il y a beaucoup à répondre, comme on peut facilement aussi détruire les allégations des *éreinteurs* qui, jetant un coup d'œil superficiel en passant, ne voient que les défauts d'imitation de l'œuvre et n'approfondissent pas la science distinguée qui l'a mûrie.

L'*OEdipe*, exposé au dernier Salon par M. Gustave Moreau, pouvait éveiller à l'égard de cet artiste les sympathies de tous ceux qui s'intéressent aux tentatives nouvelles et sérieuses, mais c'était aller trop loin que de le proclamer chef-d'œuvre, comme certains l'ont fait, et d'y voir la révélation

d'un talent hors ligne, destiné à rejeter dans l'oubli les consciencieux efforts de peintres distingués, fidèles aux grandes traditions du passé. Le génie, quand il apparaît, même au milieu de procédés pleins d'inexpérience et d'assimilations forcées, se dégage au moins en un point avec une clarté et un charme qui maîtrise. Voyez la statue de M. Paul Dubois autour de laquelle on murmure le nom de Lucca della Robbia; son attraction est irrésistible et l'harmonie de ses proportions est telle que ce délicieux enfant semble sorti tout d'une pièce du cerveau de l'artiste, qu'on ne peut dès lors accuser d'imitation. Mais chez M. Moreau, la préoccupation était extrême. Il avait entrevu Mantegna et s'était approprié sa manière avec autorité, je le veux bien, mais sans pouvoir en dégager une originalité quelconque à son profit. Il fallait donc louer chez lui le retour aux formes sévères, au sentiment simple du beau; mais il fallait aussi attendre l'artiste à un second début et ne pas lui créer une position difficile en le déclarant du premier coup passé maître.

L'Exposition de cette année ne nous

montre pas davantage chez M. Moreau. l'homme de génie. Au contraire, sa pensée, qui vise très-haut, n'est pas exprimée avec ampleur ni même avec hardiesse ; ses tableaux me font l'effet de *musées* où de très-beaux morceaux archaïques de toutes sortes sont classés avec soin et attirent l'œil par leur valeur incontestable.

Il n'en est pas moins vrai que si M. Moreau ne nous a pas encore montré son génie, il fait preuve d'un beau talent, et qu'avec des imperfections que nous énumérerons tout à l'heure, il a des qualités d'un ordre si élevé qu'on est bien obligé de se recueillir devant ses toiles. Ce que je souhaiterais à M. Moreau, ce serait des amis éclairés et sincères qui l'engageraient à sortir de la voie rétrospective dans laquelle il paraît vouloir s'engager, et le forceraient à mettre ses facultés si distinguées au service des grandes idées et des procédés modernes.

Ceci dit, passons à l'étude des œuvres exposées. *Jason* (1539). Le héros est debout et tient sous ses pieds le dragon qu'il vient de terrasser. Il porte dans sa main droite les palmes de sa victoire et dans

l'autre l'épée dont il a frappé le monstre. Un peu en arrière, et la main appuyée sur l'épaule de Jason, Médée le contemple. Sur la gauche est une colonne surchargée d'ornements de toutes sortes, et couronnée par une espèce de chapiteau de têtes de brebis. Dans le fond des rochers et des arbres, comme pour *OEdipe*; en bas et sur le devant du tableau, la Toison d'or, un bouclier, des tronçons de lance; puis, dans tous les sens, des petits oiseaux bleus, rouges, verts, jaunes, fort dépaysés dans un semblable milieu et qui, s'ils témoignent de l'habileté et de la richesse du pinceau de l'artiste, me paraissent d'une inutilité complète et indiquent certainement une préciosité de mauvais goût.

La composition, comme on peut le voir par ce qui précède, manque de spontanéité. L'invention, s'il y en a, est cherchée. Les deux personnages sont trop serrés l'un contre l'autre, l'espace manque autour d'eux; ils sont étouffés par tout ce qui les entoure. Où il n'y a pas de simplicité, il ne peut y avoir de grandeur. Le génie est sublime parce qu'il est vrai, et un des moyens de rester dans le vrai, c'est d'être simple.

Le talent de M. Moreau est réel, il est même supérieur, mais il n'est basé que sur des combinaisons savantes ; il est, avant tout, le résultat d'études et de recherches de toutes sortes. L'artiste, en agissant comme il le fait, a mûrement réfléchi, il a pesé toutes les considérations pour ou contre, et s'il affecte un parti pris, il croit pouvoir le défendre. Là est le malheur ! Trop de naïveté serait préférable.

Heureusement, pour lui comme pour nous, M. Moreau aime l'élégance et la distinction. De sa part, rien à craindre dans l'avenir de ce qui nous arrive pour M. Courbet et *tutti quanti*, pour qui le laid et le grotesque sont le but de l'art.

Quant à l'exécution, c'est par elle que l'artiste se relève à nos yeux. Il est plus fort praticien que metteur en scène. Il dessine comme un maître, il modèle comme un maître, il a certaines finesses de coloris dans les détails, que signerait un maître. Voyez plutôt cette pure silhouette de Jason, cet admirable torse du héros où les demi-teintes se fondent avec une exquise délicatesse, cette draperie blanche qui recouvre la jambe et la hanche et dont la

couleur ne saurait être dépassée! Et tous ces ornements, ces oiseaux, avec quelle science des effets, des oppositions ne sont-ils pas traités!

Mais, malheureusement, la vie est absente chez ces personnages, le sang ne circule pas dans ces torses si bien construits, la flamme presque divine du génie n'a pas animé ces figures froides et impassibles, qui, malgré la distinction de leurs traits, ne disent rien à l'esprit.

— Un peu moins de science et plus d'abandon, dirais-je à l'artiste, et donnez au sang de vos héros un peu de la richesse que vous prodiguez au plumage de vos oiseaux. Rappelez-vous que la matière n'est rien en face de l'intelligence, et vos études consommées ne vous serviront plus à créer de vains travaux. Le jour où vous les emploierez à la traduction d'une noble idée, où vous sacrifierez toute cette science du *métier* à la pensée qui vous guidera, vous serez vraiment digne de l'intérêt qui vous suit aujourd'hui, car vous êtes assez fort pour marcher avec la phalange sacrée. Mais, vite, vite, ne vous attardez pas à cueillir les fleurs sur la

grande route de la gloire, car vous pourriez rester en chemin, comme cela est arrivé à tant d'autres, et vous verriez de moins habiles que vous vous dépasser et atteindre seuls les sommets où le Temple s'élève.

Votre tentative a réussi, vous êtes acclamé de la foule outre mesure, selon moi. Croyez les gens sincères, vous n'êtes encore qu'un des imitateurs des artistes de la grande école du xvie siècle, et si même vous avez de plus qu'eux la science qu'ont apportée les découvertes qui leur sont postérieures, vous manquez de leur naïveté sublime, et c'est un grand malheur de n'avoir pas commencé par là.

Il n'est pas nécessaire, je crois, de m'étendre beaucoup sur le second tableau de M. Moreau : le *Jeune Homme et la Mort*. J'avoue d'ailleurs que la compréhension du sujet m'échappe jusqu'à un certain point. Cette allégorie est froide et par trop classique. La pose de la figure principale est *rebattue*. Les mêmes critiques de composition faites sur le *Jason* sont applicables ici.

L'exécution est très-inférieure à celle de l'autre toile. Il y a moins de distinction, les chairs ne sont plus en ivoire, mais elles

offrent, principalement dans les têtes, un aspect *cadavéreux*. Les détails fourmillent, tous plus inutiles les uns que les autres. Des petites branches de lauriers à droite, à gauche encore des petits oiseaux multicolores, des morceaux de draperie de toutes les nuances les plus riches à l'œil ; mille choses enfin qui n'intéressent que les chercheurs de *procédés* et qui altèrent les œuvres les plus belles.

En présence de tant de richesses écloses de la palette magique de M. Moreau, je serais tenté de lui dire : Prenez garde, rappelez-vous le proverbe : *Tout ce qui luit n'est pas or !*

Mais j'espère qu'un jour, et prochainement, le bon sens et l'esprit distingué de l'artiste auront fait justice de son parti pris et que je serai un des premiers à chanter sa victoire.

M. Puvis de Chavannes. — *Ave, Picardia nutrix.* — Le poëte chante la Picardie, terre nourricière. Il divise sa toile en deux parties : à gauche, des hommes travaillent au pressoir ; un autre, assis sur un immense cuvier, reçoit des mains de jeunes femmes

les poires et les pommes pour faire le cidre, ce vin du pays. Une jeune mère allaite ses enfants; devant elle, assise sur un banc de brique, l'aïeule file à côté du vieillards son époux. Dans la partie droite l'aspect est plus pittoresque; sur le bord d'une rivière, des femmes confectionnent des filets pour la pêche, des hommes travaillent à construire un pont. Ajoutez à cela quelques femmes qui se baignent, et vous avez toute la composition, qui a beaucoup de grandeur et de poésie.

L'exécution est bien insuffisante. Une épaisse ligne noire enveloppe chaque figure, de telle façon que les corps ne tournent pas et semblent d'autant plus plats que le modelé fait complétement défaut. Mais, malgré ces défaillances matérielles, l'œuvre de M. Puvis de Chavannes est noble et très-poétiquement tracée; on sent que l'artiste a le don de l'invention, la plus précieuse des qualités pour ces travaux allégoriques.

Lorsqu'il exposa ses premières peintures décoratives, il y a quelques années, il ne fut remarqué que de quelques amis sérieux du grand art florentin. Il faisait cependant, comme M. Moreau, appel au passé, avec

moins de connaissances pratiques sans doute, mais avec autant d'élévation dans l'esprit. S'il n'eut qu'un succès tout à fait restreint, c'est qu'il se présenta modestement, sans parti pris, s'appuyant seulement sur des données classiques avec lesquelles il était même peu versé; il ne voulait pas forcer l'admiration de la foule, mais seulement se préparer l'estime des connaisseurs qu'il espérait conquérir tout à fait plus tard, à force d'études, de persévérance, d'aspirations élevées.

Cette sagesse d'esprit lui a porté bonheur; l'année dernière déjà on prit plaisir à voir qu'il ne démentait pas les espérances préconçues, le cercle de ses partisans s'accrut. Aujourd'hui la faiblesse d'exécution n'empêche plus de sentir la noblesse de l'idée, la distinction de l'esprit, la fermeté des intentions. Chacun reconnaît en lui le sentiment précis de l'Allégorie, à laquelle il sait donner une expression vague de grandeur. Le voilà classé définitivement parmi les représentants les plus distingués du grand art.

M. Ranvier. — *Enfance de Bacchus.* — Cette délicieuse pastorale demanderait à être

isolée. L'entourage de peintures aux couleurs crues et voyantes outre un peu la teinte de convention, très-heureusement trouvée, que l'artiste a donnée à dessein à son tableau. Il est nécessaire, pour être captivé par cette nature, d'un idéal charmant, d'avoir passé quelques minutes devant elle. Alors tous ces tons faux, avec intention, deviennent d'une *tendresse* infinie. On est transporté en pleine mythologie et on ne la comprend plus autrement.

La composition du sujet est remarquable en ce qu'elle remplit bien le cadre. La distribution des personnages est excellente et ne laisse apercevoir aucun vide dans le tableau.

Selon M. Ranvier, le dieu du vin apprit, paraît-il, à aimer l'eau dès sa plus tendre enfance, puisqu'il nous le représente tou petit, nageant fort bien, ma foi, et traversant la rivière, soutenu à peine à la ceinture par une jeune nymphe; il est attendu au rivage par sa mère, sans doute, qui lui tend les bras comme pour lui marquer le but, et une autre nymphe qui l'admire en souriant, heureuse de le voir s'avancer avec tant de grâce. Sur la rive d'où il est parti, des bai-

gneuses, au sortir de l'eau, assèchent sur l'herbe leurs beaux corps ruisselants. Le paysage se déroule avec une poésie tendre, telle que l'esprit la conçoit pour ce peuple de nymphes. La délicatesse du pinceau de l'artiste rend merveilleusement ces bois touffus et mystérieux, où les eaux et les ombres reflètent l'amour et bercent l'âme d'une indicible rêverie. Je n'ai qu'une crainte en présence de cette adorable peinture, c'est que le temps ne la respecte pas. Il me semble que cette finesse de coloris est obtenue par des glacis si légers qu'ils n'offriront pas assez de consistance pour résister aux âges. Ce serait réellement regrettable, car, après Watteau, il n'est que Boucher qui, pour ce genre de convention, ait plus excellé que M. Ranvier. Boucher, le roi de la mode, à côté de grâces délicieuses, présente même des crudités de tons et des raideurs de lignes dont sont exemptes les toiles de M. Ranvier, mais il a des teintes nacrées et roses qui sont du plus adorable mensonge.

M. Saint-Pierre expose une *Léda* où l'on sent une excellente recherche du modelé et du coloris. La pose est gracieuse,

bien que la jambe gauche ait trop de longueur. On aimerait à voir aussi un rayon de lumière dans quelque coin du tableau ; je sais bien que nous sommes dans un bois touffu et discret, mais cela eût enlevé cette teinte grisâtre qui donne de la lourdeur à l'exécution. On doit féliciter M. Saint-Pierre de viser à la distinction des formes dans ce temps où la nudité s'affiche sous des apparences généralement si triviales.

M. Sellier. — La *Mort de Léandre* et le *Prisonnier gaulois* appartiennent à des genres différents, suivant la classification que je me suis imposée ; mais les deux tableaux offrent les mêmes qualités et présentent des tendances tout à fait semblables.

M. Sellier dessine facilement et avec élégance, ses contours offrent une sûreté d'exécution remarquable ; on sent qu'il sait beaucoup et qu'il a été élevé à bonne école. Son modelé est ferme et d'une grande justesse. Son coloris est très-fin quoiqu'il ne soit pas brillant. L'artiste affecte, du reste, de se priver des couleurs. Depuis son prix de Rome jusqu'à aujourd'hui, il n'a produit que des œuvres où le clair-obscur joue un rôle tellement considérable qu'il remplit

toute la toile. Son *Prisonnier gaulois* rappelle, comme *faire*, le *Saint Jean* de Léonard de Vinci qui est au musée du Louvre. C'est là, certes, un beau modèle à suivre, mais il vaudrait mieux encore prendre à Léonard les colorations délicates de sa *Sainte Anne* ou les mains de sa *Joconde*. M. Sellier modèle comme un maître, ce n'est pas assez pour un artiste de sa valeur ; s'il restait dans ce parti pris de renoncer à la couleur, il n'atteindrait point la réputation à laquelle, selon moi, il a droit de prétendre.

M. Schutzenberger. — *Europe enlevée par Jupiter.* — Couchée sur un veau marin, elle jette un regard d'adieu au rivage et flotte mollement bercée au sein des flots ; la ligne générale de son corps se développe avec grâce et souplesse ; il y a de l'étude et de la réussite dans le modelé. Les chairs sont un peu grises, ce qui leur enlève de la transparence ; l'artiste a dû, du reste, être amené à les peindre ainsi à cause de la coloration fâcheuse qu'il a cru devoir donner à ses fonds : le ciel, la mer, les rochers sont fondus dans un bleu d'une crudité excessive. Et puis, cette tête de veau, fort appé-

tissante par sa blancheur et présentée dans son entier, absolument comme si on la servait sur une table, prête au rire du spectateur. Comment M. Schützenberger, qui a du goût et de la poésie, n'a-t-il pas songé à lui donner un autre aspect en la cachant en partie sous les flots ?...

L'autre toile est plus poétique : « Sur le soir, que ton troupeau s'abreuve et paisse encore à l'heure où Vesper commence à rafraîchir l'air... » Ainsi parle Virgile au livre III de ses *Géorgiques*. Le soleil vient d'éteindre ses feux derrière l'horizon, le crépuscule envahit la nature et découpe poétiquement les silhouettes noires des roches unies sur le ciel couvert par les tièdes vapeurs du soir. Sur le rivage où paît son troupeau, le berger pensif, accoudé sur sa houlette, se laisse aller à une rêverie inconsciente ; son chien, couché à ses pieds, redresse sa tête, préoccupé par les mille bruits vagues qui s'élèvent dans la nature, à cette heure où le sommeil n'est point encore descendu sur la terre.

Le sujet est bien rendu comme composition ; la mélancolie règne dans cette œuvre, où l'exécution soignée n'offre qu'un dé-

faut; ces teintes lourdes et grises que nous regrettions de rencontrer dans l'*Enlèvement d'Europe* se retrouvent ici dans le paysage du premier plan.

M. Tabar. — *Hypéride présentant la défense de Phryné* est une toile qu'il convient de mentionner, bien qu'elle soit exécutée avec mollesse dans certaines parties. La Phryné est un bon morceau de peinture, la poitrine même en est très-belle comme dessin et comme modelé.

Mlle Weiler (Lina de) a du goût, de la grâce, une certaine facilité dans le pinceau. Son *Bacchus enfant*, couché sur le ventre au milieu des vignes, regarde avec une joie bien exprimée une grappe de raisin qui pend à un cep au-dessus de sa tête, et tend vers elle ses petites mains avides. Seulement, c'est là un beau petit marmot blond aux yeux bleus, tel que Mlle Lina de Weiler aime à en caresser tous les jours, mais beaucoup trop moderne pour un dieu mythologique.

III

L'HISTOIRE

ET LE

GENRE HISTORIQUE

A notre époque où la Politique joue un rôle si considérable, qu'elle remplit les livres et prend pied au théâtre, on a le droit d'être étonné en voyant la peinture abandonner l'Histoire, négliger même le genre historique et ne prendre part au mouvement commun des esprits que par la production de quelques épisodes militaires. Ces récits de nos victoires ont sans doute un intérêt véritable, mais ils parlent à nos yeux et à notre esprit seulement. Les grandes idées de Morale, de Droit et de Justice, qui découlent des faits importants de l'Histoire, sont bien autrement puissan-

tes, en ce qu'elles élèvent notre âme et font battre notre cœur sous des aspirations généreuses et consolantes à la fois.

Deux étrangers, MM. Gisbert et Matejko, sont les représentants les plus élevés de ces nobles travaux, et le Jury, en leur donnant à chacun une médaille, les en a récompensés autant qu'il le pouvait.

La peinture offre cependant à l'artiste historien des ressources immenses; d'un seul trait de pinceau il peut résumer vingt pages, et des plus grandioses. Un livre entier et du plus grand penseur exprimerait-il avec plus de force et de variété que ne l'a fait Gros, les profondes et multiples pensées qui assiégèrent Napoléon sur le champ de bataille d'Eylau? Et dans le même tableau, Murat n'apparaît-il pas tout entier dans sa longue et glorieuse carrière?

Il est certain que, pour traduire avec cette autorité les grands faits et les grands hommes de l'Histoire, il est nécessaire d'avoir des connaissances plus étendues que pour tracer une Vénus ou une Léda. Or, combien de peintres aujourd'hui, et des meilleurs, ont borné leurs études à la science des procédés matériels!

Aussi, doit-on voir avec regret certains artistes, M. Gérôme, par exemple, dont l'érudition est si distinguée, abandonner une voie qui les eût conduits à une célébrité plus durable. Nul doute, pour moi, que nous eussions eu des successeurs à Delaroche, avec plus d'élégance dans l'exécution et plus de finesse dans l'esprit. Malheureusement il est à remarquer que les tentatives les plus méritoires viennent justement de jeunes peintres qui ont dû peu approfondir l'idée morale ou philosophique des sujets qu'ils retracent. Loin de les décourager, je leur dirai : Marchez avec persévérance, mais puisez dans de sérieuses lectures, des connaissances qui vous manquent, un jugement sain, qui vous permettront de ne pas seulement retracer avec votre main des costumes et des accessoires historiques, mais de refléter dans les figures de vos personnages l'époque où ils vivaient, les véritables impressions qu'ils devaient ressentir en présence du fait que vous retracez, et l'idée qu'ils ont laissée de leurs personnes à la postérité.

Il m'est impossible de m'appesantir sur tous les tableaux exposés, je préfère m'é-

tendre un peu longuement sur les plus importants, et comprendre dans une mention générale ceux qui m'auront paru intéressants, en indiquant sommairement leur principale qualité ou leur défaut le plus apparent.

M. Alma-Tadema s'est fait connaître au Salon dernier avec ses *Egyptiens de la dix-huitième dynastie*, œuvre bizarre et d'une patiente recherche. Je préfère infiniment à cette froide et stérile composition : *Frédégonde et Prétextat* (29) qu'il expose cette année, ne fût-ce que pour l'admirable profil de la reine qui laisse voir, sous l'apparent dédain de sa calme beauté, toute la cruauté dont son âme est capable. La valeur de cette composition réside du reste dans cette femme barbare ; on est glacé d'épouvante en la voyant immobile devant les malédictions de Prétextat. Qu'a-t-elle besoin en effet de se préoccuper des injures de sa victime ? Sa vengeance n'est-elle pas suffisamment assouvie, et sa puissance n'éclate-t-elle pas terrible aux yeux de ceux qui l'assistent et dont elle méprise les réflexions.

Je voudrais voir M. Alma-Tadema multiplier moins les détails d'arrangement ; il est un peu diffus dans ses accessoires, et cette méthode engendre un papillotage de couleur d'un effet désagréable.

Ses *Femmes Gallo-Romaines* (30) se recommandent par les mêmes qualités d'expression, et laissent regretter les mêmes tendances à cerner les contours et à outrer les couleurs sombres.

M. Bellangé (Hippolyte). — Les *Cuirassiers à Waterloo* (136). — Sans rendre l'effet que produit à la lecture l'admirable description de Victor Hugo dans les *Misérables*, M. Bellangé nous fait assister à une vraie charge de cavalerie dans ce fameux chemin creux. Les cuirassiers le franchissent avec une rapidité foudroyante et envahissent le plateau avec une véritable énergie. Peut-être n'y a-t-il pas dans la lutte toute la fougue qu'y eût mise Parrocel, mais s'ils ne se battent pas avec assez d'acharnement, ces redoutables guerriers brandissent leurs sabres et galopent sur leurs chevaux de façon à terrifier l'ennemi.

Les plans sont bien disposés et l'exécu-

tion rappelle les bonnes toiles de l'artiste.

Je n'en dirai pas autant du *Défilé après la victoire*; on y reconnaît à peine le pinceau de M. Bellangé.

M. de La Charlerie. — En voyant avec quelle puissante vérité historique M. de La Charlerie a rendu son sujet : *Marie-Antoinette devant le tribunal révolutionnaire* (608), je regrette que l'artiste n'ait pas donné de plus vastes proportions à son tableau. Cette scène de nuit a la mystérieuse horreur et l'imposante solennité de l'histoire. Marie-Antoinette est d'une noblesse parfaite. Montrant à ses juges les quelques femmes qui se pressent à sa droite au fond de la salle, elle en appelle à toutes les mères. Son geste est plein de dignité et d'une fermeté qui impose. Le cachet de l'époque, le lieu où la scène se passait, les personnages qui en furent les juges et les témoins sont saisis avec une grande vigueur de pensée et traduits avec une netteté d'exécution qui font de ce tableau une œuvre remarquable.

M. Dupuis (Pierre) — Les *Derniers moments de François II* (732). Cette toile est

composée avec sagesse. Les douleurs des assistants sont silencieuses, mais profondément exprimées et sans exagération. Catherine de Médicis se prononce avec énergie contre la science d'Ambroise Paré qui propose de trépaner le pauvre roi. M. Dupuis sait éclairer la scène, distribue avec goût et sans emphase les personnages qu'il fait mouvoir. Au rendu de certaines draperies, notamment la robe rouge du cardinal et celle du moine agenouillé, on voit qu'il possède à la fois sur sa palette des tons lumineux et d'autres d'une extrême solidité.

M. Gérôme. — Le *Combat de Coqs* et le *Duel des Pierrots* sont deux dates marquantes dans l'œuvre de M. Gérôme. Le premier de ces tableaux révélait un artiste privilégié aimant la beauté des formes, et à qui la distinction de l'esprit, la compréhension intelligente des merveilles antiques avaient été données à un degré éminent. Le second dénotait chez lui une entente parfaite de la composition de genre, une connaissance approfondie des goûts du jour ; le jeune homme avait trouvé le secret du succès ra-

pide, instantané, retentissant ; et dès lors il allait dire adieu aux études sévères qui ne rapportent que de la gloire, pour s'adonner aux gracieuses reproductions d'un petit fait historique ou à la traduction d'une pensée fine et délicate qui saisissent l'esprit de tout le monde, lorsqu'ils sont rendus avec la distinction et le charme que M. Gérôme, il faut le reconnaître, a toujours su répandre sur ses ouvrages. Dans cette seconde manière, l'artiste a eu de beaux moments ; Les *Augures*, *Phryné*, *Ave Cesar*, etc..., sont encore des œuvres d'art et suffisent à établir sa réputation.

Le tableau de cette année : *La Réception des ambassadeurs siamois par l'Empereur, au palais de Fontainebleau* marquerait-il une troisième phase dans la direction de l'esprit de M. Gérôme ? Je me hâte de dire que je ne le souhaite pas. La gêne avec laquelle l'artiste a composé sa toile me rassure du reste et je pense qu'il ne faut voir là qu'une *commande* à laquelle il ne pouvait ni ne devait se refuser.

La peinture officielle ne peut pas s'adapter à des scènes d'aussi petites dimensions. Elle ne se sauve que par les grandes

proportions du tableau; pour la rendre avec autorité et sans raideur, il faut une brosse large, vigoureuse et variée de ton. M. Gérôme, avec son pinceau d'une finesse extrême, en fait des miniatures qui ne rivalisent pas précisément avec la porcelaine de Sèvres.

Tous ces personnages, avec leur tenue de cérémonie, prenant rang dans l'alignement général, suivant leurs titres et non selon la volonté du peintre, ne peuvent produire un effet artistique. Ils ont tous forcément la même attitude, la même physionomie froide et impassible. Les dames d'honneur, raides comme des statues et emprisonnées dans de longues robes blanches trop empesées et passées au bleu d'indigo, ont l'air de s'ennuyer terriblement à voir cette cérémonie qui pourtant a bien dû les divertir un peu. L'Impératrice, et surtout le Prince impérial, ne prennent pas non plus beaucoup de plaisir à cette réunion où l'Empereur est le seul personnage qui donne signe de vie. Les Annamites sont des objets d'art en bois passablement sculptés, sur le dos desquels M. Gérôme a ajusté des draperies et des armures où on retrouve un peu son

habileté de pinceau. En somme, mauvaise composition et mauvaise peinture dont personne ne devrait complimenter l'artiste.

Parlons tout de suite de sa *Prière* (890), afin d'oublier un peu ce grand Panthéon officiel qui nous a glacé d'ennui. Là au moins nous subissons la vague poésie de la nuit, et ces Musulmans recueillis, adressant au ciel leurs muettes pensées, nous intéressent autant par leurs physionomies profondément *croyantes* que par la finesse et la distinction de la ligne, du modelé et de la couleur avec lesquelles ils sont présentés.

M. Girard (Firmin). — J'ai déjà dit plus haut que j'aimais beaucoup le tableau de M. Girard, représentant la *Mort de la princesse de Lamballe* (907). Il y a certainement de l'apprêt dans les poses variées des personnages, mais cette recherche que s'est imposée l'artiste est effacée par l'intérêt qui jaillit de la composition et vous saisit immédiatement. La jeune princesse est d'une beauté touchante; son visage où l'innocence et la grâce se peignent encore malgré la

frayeur qui la fait s'évanouir, laisse dans l'esprit un sentiment d'horreur pour cette affreuse exécution, plus grand peut-être que les farouches physionomies de ce peuple en furie.

Je voudrais aussi plus de largeur dans la touche, moins d'éclat dans les vêtements qui paraissent n'avoir jamais été portés; mais ces défauts proviennent d'une trop grande facilité à manier le pinceau et d'une excessive sûreté dans le dessin. M. Girard est assez jeune pour s'en corriger et pour donner plus d'ampleur à sa peinture.

M. Gisbert (Antonio). — *Débarquement des Puritains dans l'Amérique du Nord* (915). Ils viennent de mettre le pied sur la terre étrangère ; le vaisseau qui les a portés est là près du rivage. Leur première pensée est un devoir : remercier Dieu de les avoir conduits au port. Le pasteur élève les bras au ciel et sa prière, d'une onction profonde, est bien l'expression des sentiments de ce peuple agenouillé.

Il n'est pas un seul de ces personnages, hommes ou femmes, groupés d'une façon si imposante, qui ne porte sur son visage

la noblesse du cœur et le respect des saintes croyances. Aussi l'artiste nous fait-il assister à une solennité qui nous émeut. Son œuvre n'est pas seulement grande par l'esprit qui l'a dictée, il a su encore lui donner les véritables proportions qui conviennent à l'histoire, et faire ressortir la beauté de son sujet par une exécution large et simple qu'on ne saurait trop louer. C'est assurément un des trois meilleurs morceaux du genre qui nous occupe et un des principaux ouvrages du Salon.

M. Hamman. — « *Eviva la sposa!* » (1005). Le livret ajoute : Épisode d'une noce vénitienne à la fin du xvie siècle. C'est excès de modestie de la part de M. Hamman, car il faudrait n'avoir jamais lu l'histoire, n'avoir jamais vu nos musées, nos bibliothèques, pour ne pas ajouter de soi-même et sans hésitation ce supplément d'explication.

Il est impossible d'avoir un plus profond sentiment de la peinture vénitienne, une plus grande connaissance des mœurs et coutumes d'une époque, de mieux s'identifier avec un sujet.

Dans cette architecture puissante, ces costumes d'une richesse si variée, ces gondoliers de races différentes, ces seigneurs aux allures élégantes, aux physionomies distinguées que nous a transmis Véronèse, Venise nous apparaît au sein de sa prospérité, avec ses fêtes splendides et sa passion pour les arts.

Les jeunes époux répondent aux félicitations de la foule par un salut d'une grâce parfaite, qui s'adresse de préférence aux musiciens sur la gondole. La scène est animée, joyeuse, pleine de jeunesse, il s'en dégage un parfum de distinction qui vous tient sous le charme.

M. Hamman dessine avec une finesse et une élégance rares ; mais ce qui est vraiment exquis dans cette toile, c'est la lumière étincelante dans laquelle viennent se fondre les couleurs les plus vives et les plus harmonieuses.

M. Hamman est un coloriste de la bonne école ; on dirait, en voyant la manière dont il prépare ses tons et dont il dispose ses oppositions, que lui aussi est enfant de Venise et né dans ce siècle où Véronèse et Titien peuplaient les palais de leurs ta-

bleaux merveilleux dont les couleurs, d'une transparence éclatante, illuminaient les parois les moins éclairées.

M. Laugée. — *Sainte Élisabeth de France lavant les pieds des pauvres à l'abbaye de Longchamps dont elle était fondatrice.* Voilà une toile tout à fait remarquable et qui dénote chez M. Laugée un progrès obtenu par des études sévères. On ne dispose pas une scène avec cette grandeur, on ne pose pas un personnage de la noble façon dont est assis sur le trône le pauvre à qui la sœur de saint Louis essuie les pieds, sans avoir beaucoup travaillé avec les grands maîtres. Mais si on voit que M. Laugée s'est fortement approprié leurs lignes magistrales, on reconnaît avec plaisir qu'il conserve sa manière et reste bien lui-même.

La sainte princesse accomplit la mission qu'elle s'est imposée avec une douceur mêlée de contentement; elle fait l'admiration des sœurs de charité qui l'assistent et des malheureux qu'elle soulage. Sur les fresques des premiers artistes de la renaissance qui forment les fonds, les personnages, plus grassement peints, se détachent

avec une grande vigueur. Une lumière éclatante s'étend sur le motif principal du tableau et donne à la figure d'Élisabeth comme un reflet de gloire. Je ne crois pas que M. Laugée ait jamais atteint ce talent de composition et cette splendeur d'exécution.

M. Matejko (Jean.) — *Skarga* (1461). Le livret nous donne seulement les noms des personnages présents dans cette assemblée, mais il ne nous indique pas, ce qui importait le plus de savoir, le but de la prédication de Skarga. Je crois que c'est à la suite de victoires brillantes remportées au dehors par le roi Sigismond III, qu'en présence de toute la cour et devant la Diète réunie à Cracovie en 1592, ce prêtre courageux invoqua les bienfaits de la paix et la nécessité de s'occuper avant tout de mettre fin aux divisions intérieures qui tourmentaient le pays. Le maintien et l'expression que M. Matejko a donnés à tous ces grands seigneurs est conforme à la pensée que j'exprime.

Sigismond principalement a l'air profondément ennuyé de ce prêche, qui tend à diminuer sa gloire, et Skarga, nullement

arrêté par l'indifférence peinte sur la plupart des visages de ses auditeurs, poursuit sa noble harangue avec une indignation et une fierté magnifiques.

M. Matejko, inconnu en France jusqu'à ce jour, est aujourd'hui classé parmi les premiers artistes contemporains. Son tableau est exécuté avec une puissance remarquable. Il a toutes les qualités exigées pour la peinture d'Histoire : composition dramatique, habile disposition des personnages, expressions et attitudes pleines de vérité, netteté des tons poussés jusqu'à la limite du noir, mais lumineux et solides, dessin savant et sans recherche. On croirait assister à un beau drame de Casimir Delavigne.

M. Rigo. — *Totila, roi des Goths, visite saint Benoît.* (1833). Sur une terrasse qui domine la plaine, saint Benoît, patriarche des moines d'Occident, reçoit le roi des Goths. En présence de ce grand saint, dont la renommée était immense, Totila se met à genoux, et dans le plus profond recueillement écoute ses sages leçons.

M. Rigo ne nous avait pas habitués à cette largeur de style. Il me semble qu'il y a en lui l'étoffe d'un peintre d'Histoire très-distingué. Totila est admirable de pose, saint Benoît est digne du pinceau de Lesueur. Le ton général du tableau est celui qui convient aux œuvres destinées aux églises. Cette toile est commandée pour une chapelle de Saint-Etienne-du-Mont.

M. Schreyer. — Les *chevaux* exposés l'année dernière par M. Schreyer, et qui figurent dans les galeries du Luxembourg, avaient suffi pour révéler un artiste distingué. La *Charge d'artillerie de la garde impériale, à Traktir*, qu'il nous donne cette année, est incomparablement supérieure à cette première toile, à quelque point de vue qu'on la considère.

A divers traits indiqués dans le lointain, on comprend qu'on est au fort de la mêlée. Il va sans doute suffire d'une charge bien exécutée par l'artillerie de la garde pour décider du sort de la victoire. L'officier commande de diriger immédiatement les pièces devant l'ennemi. Les premiers

artilleurs font tourner aussitôt leurs chariots avec une fougue incroyable, et entraînent à leur suite un mouvement général de rotation effrayant de rapidité. Je ne saurais rendre ce que je sens d'énergie dans cette peinture ; le cavalier qui monte le cheval qui s'abat est campé avec un naturel parfait ; les hommes, les chevaux, et jusqu'aux chariots, sont lancés dans l'espace avec une verve et une vérité superbes.

M. Schreyer représente pour moi, au Salon de cette année, la force matérielle, comme M. Jules Breton représente la puissance morale. C'est entre ces deux artistes d'un tempérament si opposé que j'aurais aimé à voir la lutte s'engager pour la médaille d'honneur. Je n'hésiterais plus aujourd'hui à voter pour M. Breton, mais j'aurais compris les voix données à son adversaire.

Comme on le voit, l'Histoire est très-faiblement représentée au Salon de cette année. MM. Gisbert, Matejko, Rigo et Schreyer seuls lui ont donné de grandes proportions.

* * *

Citons encore quelques œuvres intéres-

santes, soit à cause du nom de l'artiste qui les a signées, ou par de certaines qualités estimables.

Une *Mort du duc d'Anjou* (2) par **M. Abel** (Marius), facilement composée, mais d'une exécution un peu sèche.

Encore deux minutes (17), par **M. Aillaud**. — Les zouaves du 1er régiment attendent l'heure de l'attaque pour l'assaut général à Sébastopol. Beaucoup d'intentions dans l'expression des physionomies, mais on se demande comment ils pourront avancer sur ce terrain boueux. Rien non plus ne fait pressentir chez les soldats une disposition à l'attaque; on croirait plutôt qu'ils s'attendent à être assaillis par l'ennemi.

M. Bellet du Poisat cherche à imiter Delacroix dans ses *Hébreux conduits en captivité* (142), mais il ne sait pas harmoniser ses couleurs et remplace le mouvement et l'action par des gestes forcés. Ses personnages ont huit pieds de haut, si on tient compte de leurs proportions par rapport à leurs têtes, et ils sont noyés dans une laque jaune d'une crudité excessive.

Je mentionne comme détestable la *Fuite de Néron* (190) de **M. Bigand**, eu égard aux succès antérieurement obtenus par son auteur.

Pour les mêmes raisons j'indique : un *César* (261) de M. Louis **Boulanger**, dans lequel personne ne reconnaîtrait ce grand capitaine, et le *Rachat des Prisonniers russes* (524) par feu **Court**, sur lequel il m'a été impossible de fixer mon attention, tant il y a de détails insignifiants.

Dans le *Siége de Toulon* (424) de **M. Charpentier**, on retrouve toutes les qualités de ce peintre. Pourquoi la pose de Napoléon est-elle absolument celle de l'ancienne statue de la colonne Vendôme?

La *Mort de Coligny* (661) par **M. Detouche** se recommande par un heureux cachet de l'époque et une peinture ferme et colorée.

M. Devedeux a peint un *Bonaparte à l'isthme de Suez*, dans la manière de Gros; l'effet de la marée montante qui le surprend avec ses cavaliers sur les bords de la mer Rouge, est rendu avec solidité.

J'ai pour M. Gustave **Doré** une admiration sans bornes lorsque je contemple ses illustrations qui toutes sont des chefs-d'œuvre. Il a su reproduire, après les plus grands maîtres, d'une façon magistrale toujours nouvelle et quelquefois sublime, les plus belles pages de l'Écriture sainte. Mais ces œuvres peintes ne me satisfont pas complétement, et je n'entrevois même pas dans l'avenir la possibilité pour l'artiste d'atteindre un rang digne de son immense talent de composition. Sans parler de sa *Gitane espagnole* (684), je vois dans l'*Ange de Tobie* (685) toutes les qualités d'invention et de vie dont il est capable, comme aussi les défauts de fermeté dans la brosse, et la monotonie des couleurs dont il ne peut se débarrasser.

Avec son *Elégie* dont nous avons parlé, **M. Feyen-Perrin** expose un *Charles le Téméraire retrouvé le surlendemain de la bataille de Nancy*. L'artiste a eu soin de dissimuler la partie du corps qui, suivant l'histoire, avait été rongée, et on doit le féliciter de cette preuve de goût. M. Manet et consorts se seraient bien gardés de perdre

l'occasion de nous présenter cette vermine. La figure du cavalier qui remet l'anneau au duc est excellente; l'ensemble du tableau a, du reste, un certain cachet historique qu'il est bon de remarquer.

M. Guillon avait choisi un beau sujet : *John Brown et ses complices devant le tribunal de Charlestown*, 1859 (995); mais malgré quelques physionomies heureusement rendues, on ne peut dire qu'il ait été à la hauteur de la tâche qu'il s'était imposée.

La *Fuite de Néron* (1084) par **M. Humbert** (Ferdinand) est dramatiquement exposée, et certaines parties du tableau sont solidement peintes.

M. Jolin est dans la voie de ses maîtres, Delaroche et Robert-Fleury. Je préfère à sa *Locuste essayant des poisons en présence de Néron*, son autre toile : *Hamlet et l'ombre de son père*. Le premier tableau est trop académique, le second est plus spontanément trouvé; la pose et l'expression de physionomie d'Hamlet sont excellentes.

M. Kaplinski nous peint un *Épisode de*

l'histoire contemporaine en Pologne (1148). On sent, à la profonde douleur dont il a rempli sa toile, qu'il est lui-même un enfant de ce noble pays.

Marie Stuart et Rizzio (1152), par **M. Kienlin.** Bonne mise en scène; la lumière est disposée avec beaucoup d'entente.

M. Philippoteaux polit trop sa peinture. Ce défaut est sensible dans des sujets comme ceux qu'il traite. Son *Siége de Puebla* est fait par des soldats en habits neufs, et son *Entrée à Mexico* offre aux yeux un papillotage qui fatigue.

M. Schaeffer nous donne une *Fête sous Henri II* dont Rubens aurait fait un chef-d'œuvre. Telle qu'elle est, cette œuvre bizarre a du mérite. Ces femmes nues montées sur des bœufs et promenées dans la bonne ville de Blois au grand *esbattement de joie* des seigneurs, sont vivement reproduites. La foule est un peu compacte, l'air ne circule pas entre les personnages. L'architecture et les costumes rappellent bien l'époque où cette comédie fut inventée.

Le *Jérémie* de **M. Schnetz** a la tête dans les épaules, et une fixité du regard qui n'exprime aucune pensée. A certains morceaux tels que le torse et la jambe gauche, on sent que M. Schnetz a pu devenir membre de l'Institut.

IV

LE GENRE

Depuis plusieurs années, le Genre est traité avec une certaine supériorité. A chaque exposition apparaissent deux ou trois talents nouveaux qui, dès leur début, prennent rang parmi les premiers : M. Brillouin, hier peu connu, peut se poser aujourd'hui en rival de Meissonnier, et nous en trouverons d'autres exemples encore dans notre tournée.

Il n'est pas possible de détailler ici toutes les œuvres de mérite, ingénieuses par l'invention ou d'une exécution charmante. Les mentionner sera de ma part en constater la valeur et la supériorité sur celles qui ne pourront figurer dans ce compte-rendu. Je ne parlerai avec détails que des plus exceptionnelles.

Je suis d'avis, d'ailleurs, que toutes les fois qu'une œuvre d'art présente pour in-

térêt principal son exécution matérielle, on ne la doit placer qu'au second plan. Pour traduire l'Histoire, les Sujets religieux ou la Mythologie, il faut avoir fait d'excellentes études artistiques, et posséder aussi une instruction solide; pour exceller dans le Genre proprement dit, il suffit presque généralement d'avoir une science exacte des procédés du peintre.

Ceci explique le développement que j'ai cru devoir donner aux premiers chapitres. Quelques artistes, MM. Jules Breton et Fromentin, par exemple, font exception à cette règle que je pose en principe, parce qu'ils ne puisent dans la nature que des sensations élevées et qu'ils élargissent ainsi le cadre dans lequel ils se renferment. Ceux-là, je les regarde, non plus comme des peintres de genre, mais comme des poëtes et des penseurs.

M. Achenbach (Oswald). — *Une Fête à Genazano* (9). Sur la grande place du bourg, à la porte de l'église, des villageois sont réunis autour de la Madone, placée là pour la circonstance. On sait avec quel relief M. Achenbach sait peindre tous ses petits

personnages, et comme il leur donne de la vie et des mouvements naturels et variés. On retrouve là sa facture large et son coloris puissant qui excluent les couleurs tendres et emploie de préférence celles qui donnent du relief et de la solidité. Le soleil traverse la place et baigne dans une chaude lumière les personnes et les toits placés sur son passage.

M. Achenbach est aussi un paysagiste remarquable. Dans sa *Cascade à Tivoli* (10), il y a des parties magnifiques, notamment les roches élevées que le soleil vient frapper de ses rayons mourants. On dirait de la véritable pierre. La grotte et le sentier qui y conduit, et sur lequel l'ermite est venu respirer l'air du soir, sont des morceaux de peinture d'une riche exécution.

M. Antigna réussit admirablement les sujets dramatiques et surtout ceux qui demandent un fond de mélancolie. C'est dans ce dernier genre qu'il nous donne cette année deux fort belles toiles.

Dernier baiser d'une mère (47). — Près d'un berceau se presse une famille éplorée. Le père, la tête entre ses mains, se laisse

aller à la douleur. Son enfant vient d'expirer ! Le bon ange qui veillait sur lui l'a déjà pris entre ses bras et va l'emporter au ciel dans la phalange des chérubins. La mère se dresse et, saisissant son trésor perdu, elle le presse encore une fois contre son cœur et lui donne, hélas ! le dernier baiser !

L'idée est charmante de cette mère qui retient une minute dans l'espace le corps de son enfant qui s'envole ! Et puis quelle vérité dans cette jeune fille de quatorze ou quinze ans qui met sa figure au diapason commun de la douleur, mais qui, trop jeune encore pour comprendre la force de ce mot : *Jamais,* ne peut être aussi profondément attristée que les autres et laisse errer sa pensée à travers des préoccupations de diverses natures.

L'exécution est simple et sévère, pas de tons voyants ; à peine un peu de violet. Tout est sombre et imposant, aussi bien la couleur que l'expression.

J'aime beaucoup aussi cette jeune fille qui tend tristement ses buis aux passants et que M. Antigna baptise : *Le Dimanche des Rameaux* (48). Elle est fort sym-

pathique cette petite figure souffreteuse encadrée dans de beaux cheveux bruns ; et avec quel naturel elle est posée, le corps légèrement en avant de la tête qui se penche. Ce simple mur gris, qui forme le fond du tableau, donne un excellent relief à l'enfant, déjà peinte avec beaucoup de fermeté.

M. Aubert (Jean) sait exprimer des idées délicates, éveiller des sensations poétiques avec une finesse d'intentions, un charme inexprimables.

Comme exécution, il tient le milieu entre M. Bouguereau et M. Hamon. Avec autant de jeunesse dans l'expression et de fraîcheur dans le coloris que peut en avoir le second, il a plus de pureté dans la forme, plus de consistance dans la peinture, plus de modelé. M. Hamon fait trop souvent résider dans la figure seule la jeunesse de ses charmantes jeunes filles — ce qui donne à ses toiles comme un air de préciosité. M. Aubert sait mettre plus d'harmonie dans toutes les parties du corps, il se rapproche davantage par là de M. Bouguereau dont le style est plus classique, le pinceau

plus sévère, mais dont la couleur est moins franche et moins suave, l'idée moins jeune et moins riante.

Voyez son tableau : *Jeunesse* (62). Rien de plus frais, de plus jeune, de plus naïf et de plus ému en même temps que ce jeune couple d'adolescents à l'imagination desquels une simple violette suffit pour voiler mille trésors étalés à leurs yeux par leur propre nature.

Par une douce matinée de printemps, une jeune fille revêtue d'une légère tunique blanche, aux plis harmonieux, que relève à la ceinture un mince liséré orange, rapporte dans une corbeille les premières fleurs d'avril qu'elle vient de cueillir au bois voisin. Elle a déjà tressé une couronne qui serpente autour de sa tête, et paré son corsage d'une violette, symbole évident de sa gracieuse personne. Un jeune garçon l'a rencontrée, et demande la faveur de respirer le parfum de la fleur favorite. En présence de l'attitude respectueuse et naïve de l'adolescent, le léger mouvement qu'elle tente pour l'éloigner est plus fait pour servir à sa beauté que pour écarter une crainte. Celui-ci est, en effet, sous

l'empire d'un modeste désir ; car, à son âge, l'amour ne sait que tressaillir et battre de l'aile comme la colombe ; cela suffit au bonheur lorsqu'on a seize ans.

L'exécution du tableau répond à l'idée ingénieuse et tendre qui a inspiré cette idylle. Il s'échappe de là une fraîcheur matinale, un souffle de printemps, une pudeur enfantine. Plus on boit à cette coupe de jeunesse, plus le nectar qu'elle renferme est délicieux. C'est bien ainsi et dans de semblables conditions qu'éclosent dans notre cœur ces premiers sentiments qui nous apportent des joies si infinies et de si purs plaisirs.

Rien dans cette œuvre d'une suave harmonie ne vient distraire l'esprit captivé. Tout se fond dans une teinte grise fraîche comme une matinée d'avril. Pour cadre, un ciel profond et à peine quelques terrains qui séparent les premiers plans de l'horizon. On ne saurait se lasser d'admirer les formes exquises et le teint rosé de cette jeune fille ; la tête et les bras sont peints avec une finesse remarquable.

Une difficulté sérieuse se présentait : il fallait concilier l'attitude penchée du jeune

homme avec la taille élancée de sa compagne. L'artiste a résolu le problème avec une grande franchise d'exécution, en faisant rencontrer les deux jeunes gens sur des marches. On ne sent là aucun effort; tout est en parfaite proportion. Nous prédisons à cette œuvre charmante un double succès auprès des artistes comme vis-à-vis de la foule.

M. Bouguereau fait un pas encore cette année en dehors de la grande peinture. Sans doute sa *Famille indigente* (256) annonce de la force chez l'artiste, mais qu'il y a loin de là, comme élévation d'esprit, à la *Descente dans les Catacombes*, qu'il envoya de Rome et qui est au Luxembourg. Actuellement M. Bouguereau ne vise plus qu'à faire concurrence à M. Merle. Comme lui, il polit sa peinture jusqu'au dernier *fini*, mais il est loin d'avoir sa grâce et son coloris caressant.

M. Boulanger (Gustave) n'est plus, lui aussi, le peintre tel qu'il se révélait à nous en 1849; mais au moins il a conservé, agrandi même toutes ses charmantes qualités d'exécution. Dans cette petite toile,

Djeïd et Rahia (258), quelle grandeur et quelle mélancolie! Ne sent-on pas tout ce qu'on pourrait éprouver à l'approche du désert quand le soir est venu? Cet homme enveloppé dans son grand manteau blanc et qui se tient sur la réserve; ce cheval au regard inquiet contrastent heureusement avec la sérénité du cavalier. Les horizons sont infinis, et le ciel bleu d'une limpidité extrême vous amène à songer.

Le dessin est toujours pur et distingué, le coloris, d'une délicatesse charmante, repose l'œil on ne peut plus agréablement.

C'est un chef-d'œuvre que le portrait de *Hamdy-Bey* (259). Ce jeune homme à la figure bronzée, la tête enveloppée d'un turban de même nuance, debout et adossé à la fenêtre par où nous vient une échappée du bois; ce mur blanc sur lequel il se détache jette une harmonie parfaite entre tous les accessoires combinés avec des oppositions savantes et d'une finesse exquise.

M. Breton (Jules). — J'écrivais ce qui suit quinze jours avant l'ouverture du Salon, et je suis heureux que pas une voix ne se soit tenue à l'écart, tant dans la presse

que parmi les visiteurs de l'Exposition, pour apprécier à sa juste valeur une œuvre qui, de l'avis de tous aujourd'hui, est le chef-d'œuvre du Salon. Si M. Jules Breton n'a pas eu la médaille d'honneur, il peut s'en consoler facilement, car il doit savoir maintenant que si le public avait été admis à faire l'office du jury, ce n'est pas vingt-huit tours de scrutin, mais un seul qu'il lui eût fallu pour accorder cette récompense exceptionnelle. Le *Chanteur florentin* et la *Fin de la Journée* sont deux œuvres dont la sculpture et la peinture de 1865 auront le droit de s'enorgueillir.

« Partout où le *beau* se manifeste, l'*art* apparaît et réclame notre admiration. Qu'importe la forme sous laquelle il se présente ! Tout dans la nature reflète le créateur et contient une parcelle de sa divine essence. Le génie de l'artiste consiste à la découvrir, puis à s'en rendre compte au point de pouvoir l'expliquer et la faire comprendre à chacun. D'autres viennent ensuite, doués d'une intuition moins profonde, mais qui agrandissent le cercle tracé par le maître. Ceux-là sont aussi de grands artistes, ils ne doivent pas toutefois briller au même rang.

« On pourra peut-être un jour égaler, surpasser M. Jules Breton dans le genre qu'il ennoblit tous les ans par son pinceau, mais il aura l'insigne honneur d'avoir fait pour les gens de la campagne ce que Claude Lorrain a découvert pour les arbres et les monuments. Comme l'inimitable peintre du soleil, il ne voit dans tout ce qui frappe les yeux que le côté poétique, c'est-à-dire celui d'où jaillit l'émanation de Dieu.

« Le *réel*, si bien exprimé dans ses toiles, ne laisse aucune trace dans l'esprit du penseur qui les considère, tant l'*idéal* est développé avec une puissance entraînante.

« M. Jules Breton ne compose pas des tableaux, mais de véritables poëmes dans lesquels chaque personnage comme chaque objet forme lui-même un sujet attachant.

« Lorsqu'il se promène dans la campagne, tout être humain qu'il rencontre travaillant, lui apparaît comme accomplissant la volonté du créateur ; il sait lui imprimer sur le visage cette parole fatale de l'Ecriture Sainte : *Tu gagneras ton pain à la sueur de ton front*, et lui donner en même temps l'apparence de cette origine divine que le premier homme a compromise.

« Dans son tableau des *Sarcleuses* (Musée du Luxembourg), le plus remarquable qu'il ait produit avant celui dont nous allons nous occuper tout à l'heure, émane de chacune de ces femmes ce parfum de poésie, de rêverie inconsciente qui forme l'originalité de son talent. La *Procession à travers les blés*, la *Gardeuse de dindons* renferment la même préoccupation de la grande harmonie de la nature.

« Ce sont bien là les œuvres d'un profond penseur, d'un poëte aux nobles allures, autant que d'un artiste habile à manier la palette.

« J'ai toujours été fort enclin à préférer aux autres ces hommes sur qui la mélancolie a un empire sans bornes. Ils sont évidemment doués d'une sensibilité exquise, résultat ordinaire d'une nature droite, aimante, intelligente.

« Et puis, que signifie le mot : *art*, si ce n'est *idéal* ? Et qu'est-ce que l'*idéal*, sinon la perfectibilité humaine ?

« Les deux tableaux exposés cette année par M. Jules Breton : la *Lecture* et la *Fin de la Journée* prendront le premier rang parmi ses chefs-d'œuvre. Le dernier surtout

est un admirable poëme de la vie des champs. C'est l'épanouissement d'une riche nature dont le langage muet pénètre à la fois dans notre esprit et notre cœur.

« 1° La *Fin de la Journée* : M. Jules Breton affectionne les couchers du soleil. Il sait qu'à ce moment de l'*Angelus*, la terre envoie vers Dieu sa prière d'espérance, lui demandant de bénir les travaux du jour, et que c'est l'heure où la nature se recueille, où tout en elle prend l'accent de la poésie.

« Le soleil couchant ne s'élève au-dessus de l'horizon qu'à la hauteur d'un homme; les bottes de foin se dorent sous les derniers rayons de l'astre roi. C'est le calme du repos, ce n'est pas encore le silence de la nuit. Des feux s'éteignent çà et là dans les champs et leurs fumées blanches montent au ciel, se confondant avec les tièdes vapeurs du soir. Les moissonneuses viennent de quitter leurs travaux, mais avant de reprendre le chemin de leur chaumière, elles s'arrêtent un instant pour goûter ce doux charme des sens qui succède au labeur. Quelques-unes s'occupent encore à ramasser les ustensiles qui ont servi aux repas du jour. Le chef de la famille s'est

endormi, couché sur la terre qu'il vien[t] d'arroser de ses sueurs. Assise et tournan[t] le dos au soleil, une jeune mère, au profi[l] pur, allaite son enfant et semble tout heureuse de sa double mission. Elle a pour témoin de son bonheur une grosse fillette qui la contemple sans oser lui parler; à son autre côté une deuxième, plus nonchalante ou moins curieuse, s'est laissée aller au sommeil.

« Au centre du tableau, debout et appuyées sur leurs longs râteaux sont là, posées comme deux figures allégoriques, deux admirables créatures, parfaites d'expression, de couleur et de forme. L'une d'elles porte sur son visage le triple sentiment de la résignation heureuse, du contentement de son travail accompli, de la puissance de sa nature. Elle a sur ses compagnes une supériorité morale évidente; elle est à la fois la plus belle, la plus noble, la plus forte. Son visage et ses bras entrelacés sur sa poitrine ont un éclat extraordinaire que rehaussent les derniers feux du soleil couchant. Elle forme bien le nœud de l'action dans cette scène d'une simplicité si profonde. Elle est le point central d'où les

idées du poëte ont dû rayonner sur son œuvre.

« Lorsqu'on est resté quelque temps en contemplation devant ce tableau, on éprouve un plaisir indicible à l'étudier. Toutes ces créatures ont reçu de Dieu des dons précieux dont elles ne connaîtront jamais la valeur ; elles laissent aller leurs pensées à travers des rêves qu'elles ne sauraient définir. Rompues à des occupations qui ne réclament que des forces physiques, elles ignorent de quelle origine elles sont parties et vers quelles régions éthérées leurs âmes aspirent à s'élever. La poésie découle à longs flots de toute leur personne sans qu'elles sachent où en est la source. Comme le ciel qui est toujours sur leur tête, comme la terre qu'elles foulent sous leurs pieds, comme les arbres, les blés, la rosée du matin, la brume du soir, au milieu desquels elles vivent, elles laissent remonter vers celui qui les a créées, chaque jour, un atome de son souffle divin.

« M. Jules Breton n'est pas seulement un penseur, un poëte, un artiste dans la plus large acception du mot ; c'est aussi un grand peintre.

« Il compose un tableau comme Léopold Robert : il a la même noblesse, la même pureté de ligne, avec des types très-différents et dont il est bien le créateur ; il baigne ses personnages dans une mer de soleil et d'harmonie. Mais, mieux que le célèbre auteur des *Moissonneurs*, il sait modeler les parties nues, fondre les plis des vêtements ; de là, moins de sécheresse et plus de charme. Chez lui, jamais de noirs, les ombres n'ont qu'une valeur relative, il peut, sans les forcer, en les combinant avec une savante recherche, arriver à des effets puissants.

« Dans ses grands poëmes des champs, il évite le détail ; la composition est une. Pas de ces figures inutiles qui distraient la pensée, ni de ces accessoires qui attirent l'œil et le fatiguent. Trois images en présence : celle de Dieu, de la nature, de la création.

« C'est principalement par la sobriété des détails et par la vigueur du coloris que la *Fin de la journée* l'emporte sur les *Sarcleuses*. Le sujet devient plus vaste par sa simplicité. La lumière y est plus vive et plus variée. Mais il eût été difficile que le dessin fût plus large et plus distingué, les physio-

nomies plus nobles et plus vraies. L'artiste avait déjà atteint dans le dernier de ces deux tableaux la perfection du genre.

« 2° *La lecture*. — Comment M. Jules Breton a-t-il pu se décider, en emprisonnant son talent entre quatre murailles, à se priver du concours du soleil qui le servait si bien, et à fuir loin des champs où il s'était nourri d'une sève si puissante ! Eh quoi ! le chantre des harmonies de la nature, assis au coin du feu, sous le manteau d'une vaste cheminée, entre un vieillard octogénaire et une jeune fille qui lui fait la lecture ? Rêve-t-il les lauriers de Van Mieris ou de M. Brion, lui qui a marché victorieux sur de plus grands domaines de l'art ?

« On regarde ; on ne raisonne plus, on bat des mains et l'on croit rêver devant ce profil d'une finesse incomparable, enveloppé dans ce foulard coquet qui ferait envie aux femmes mauresques de M. Gérôme. Tant il est vrai que qui peu plus peut moins ! Oui, celui qui a su verser des torrents de lumière sur les campagnes peut savoir concentrer un rayon du jour dans une mansarde ; celui qui a pu donner la beauté champêtre aux gardiennes de nos moissons,

sait caresser l'idéal de l'ange du foyer

« Pour tout décor : une vaste cheminée su laquelle s'étalent une petite sainte vierge e deux vieilles porcelaines, reliques de fa mille ; dans l'âtre ou près du feu qui flam boie, des graines de pavot sèchent sur leur tiges. A gauche, un vieillard assis dans so fauteuil, les deux mains appuyées sur u bâton, prête une attention marquée à l lecture qui lui est faite par sa petite-fille Ses yeux presque fermés, son menton qu se relève, ses lèvres serrées indiquent qu'i est bien tout entier à ce qu'il entend. En face de lui, sa jeune enfant, le livre sur ses genoux, lit avec déférence et sans ennui, mais plutôt pour être agréable à son aïeul que pour elle-même. Ses membres robustes contrastent avec la fine distinction de sa physionomie ; ses bras et son cou hâ- lés par le soleil font ressortir la blancheur de son charmant profil ; à sa mise sévère elle a fait une exception en parant sa tête d'un riche foulard qui lui vaudra plus d'un compliment.

« La scène est attachante, bien tracée et exécutée de main de maître. Pour la louer comme elle le mérite, il faudrait tomber

dans des redites. La proclamer parfaite, c'est tout dire et c'est dire vrai.

« Vous voyez bien que l'art prospère, puisqu'il se trouve des maîtres qui savent lui donner sa véritable tournure. Bien qu'il ne traite ni l'histoire ni les sujets sacrés, M. Jules Breton est un de ses représentants les plus élevés, car il n'oublie jamais d'allier la forme à la poésie et de les faire concourir, à travers une exécution brillante, à la réalisation d'une idée. Sa place est déjà marquée parmi les premiers artistes de nos jours, comme créateur d'un genre dans lequel beaucoup de peintres de talent s'appliquent à le suivre ; mais, lorsqu'on se reporte vers sa jeunesse et la multiplicité de ses œuvres de plus en plus sévères, on entrevoit pour l'*art* de belles pages encore à recueillir, comme pour l'artiste de douces victoires à remporter. »

M. Brillouin. — La *Scène de jeu* (301) est un chef-d'œuvre, et désormais M. Brillouin marche de pair avec les maîtres du Genre.

Les cinq personnages sont campés autour de la table de jeu avec des poses cavalières et naturelles. Leurs physionomies ont une

expression vraie et fortement accentuée. [Le]
fumeur qui regarde d'un air victorie[ux]
l'embarras de son rival est un modèle a[c]
compli de verve artistique. On assiste à u[ne]
scène vivante, on prend part soi-même [au]
coup décisif qui va se préparer. Et tout ce[la]
est peint avec une finesse, une délicates[se]
de touche, un choix exquis des nuances q[ui]
rappellent Terburg lui-même.

Le *Chasseur* (302) pose son fusil à terr[e]
pour prendre une prise dans sa tabatière ; e[n]
se cambrant il donne à son corps un équi[-]
libre comique. Les terrains qui l'entoure[nt]
manquent un peu de consistance. Les étoffe[s]
et les boiseries semblent mieux conveni[r]
au pinceau de M. Brillouin.

M. Brion. — Vous avez tous admiré le[s]
scènes si vraies et si simples de M. Brion[;]
elles ont classé leur auteur au nombre de[s]
premiers maîtres du genre et lui ont val[u]
successivement les médailles des trois clas-
ses et la croix de la Légion d'honneur.

Heureux choix du sujet, habile ordon-
nancement du tableau, dessin tour à tour
sévère et gracieux, entente parfaite des tons,
coloris très-brillant, puissance de brosse[,]

peu commune, telles sont les qualités qui font un chef-d'œuvre de son nouveau tableau : le *Jour des Rois chez des paysans de l'Alsace* (303), et lui assurent encore un des des grands succès du Salon.

Dans une de ces anciennes maisons, sur les murailles desquelles on voit revivre le moyen âge par leur cachet de puissante originalité, un riche paysan fête l'Épiphanie en compagnie de sa femme et de ses enfants. Au moment où il vient de partager le gâteau qui va faire proclamer un roi, entrent trois petits enfants revêtus d'habits royaux et portant les attributs des mages dont ils veulent symboliser la venue. Le bonhomme ne paraît qu'à moitié satisfait de cette visite inattendue ; sa femme, souriante, serre contre sa poitrine les deux petits enfants, tout d'abord peu rassurés en voyant cet accoutrement dont ils ne savent se rendre compte ; la servante, intriguée, suspend une minute sa distribution.

Cette composition est d'une grande simplicité et sévèrement ordonnancée. On peut considérer comme une peinture de mœurs, comme une étude très-réussie des vieilles coutumes de l'Alsace.

La lumière, distribuée dans toutes les parties du tableau avec un rare bonheur, n'y produit jamais rien de heurté. Les personnages, vigoureusement peints, les accessoires nettement accusés, baignent dans une gamme de tons toujours harmonieuse. Les types sont vrais, les physionomies expressives et gracieuses. L'effet général est d'un aspect tout à fait *empoignant*.

Mue Brown (Henriette). — *Un écolier israélite à Tanger* (314). — Un petit chef-d'œuvre de réalisme. Cette nature mal définie, qui tient de l'homme et de la femme, ces grands yeux doux et voilés, cette lèvre puissante et colorée, cette taille svelte et nonchalante, expriment admirablement l'origine et la vocation de cet adolescent.

L'exécution souple et large lutte avec les plus beaux morceaux sortis de la palette de Mme Brown.

M. Brulle. — *Joseph le Nègre* (320). — Un autre type parfaitement traduit. Une expression de béatitude d'un comique excellent; une pose franche et naturelle, un torse d'un modelé et d'un dessin de maître. Ce tableau n'est pas assez remarqué, c'est,

selon moi, une des plus belles études du Salon.

M. Chaplin s'est créé un genre à lui dans lequel il marche sans se démentir, et d'un pas de plus en plus ferme. Est-il bien véritablement original? Je ne l'affirmerais pas. Il a un côté pittoresque dans la ligne que je retrouve dans les petits tableaux de Chardin, mais enfin il est gracieux, fin d'expression, gai de coloris, et ses tableaux, en tant que panneaux décoratifs, me paraissent des plus charmants. Le *Jeu de loto* (416), et surtout le *Château de cartes* (415) ont toutes les qualités que je viens d'énumérer. Dans cette dernière toile, les physionomies sont d'une délicatesse extrême et le dessin d'un goût ravissant.

M. Chavet. — Que manque-t-il à M. Chavet pour produire des œuvres parfaites? Il a le goût sûr dans le choix du sujet, la distinction dans les poses et les types de ses personnages, des touches d'une grâce et d'une souplesse infinies, un coloris éclatant et harmonieux; il modèle ses figures, ses mains avec la plus grande vérité. Connaissez-vous quelque chose de plus *réel* que le

lecteur de ses *Maximes* (434)? Avez-vous jamais vu un intérieur plus richement peint, des étoffes, des velours, qui fassent plus illusion que ceux qu'il nous montre dans son *Jeune Seigneur* (433)? Quoi de plus joli que ce mélange harmonieux de couleurs si tranchantes pourtant, le gris-perle et l'écarlate!

Ce qui manque à M. Chavet, comme à M. Fichel, comme à presque tous les habiles miniaturistes, c'est le ton *vrai* des chairs. Malgré eux, ils font refléter sur les parties nues les teintes de leurs étoffes, d'où il suit des demi-teintes brunes, un peu sèches, qui remplacent la coloration du sang. Je ne connaissais guère, avant ce Salon, que M. Plassan, et aujourd'hui il y a M. Duverger, qui sortent victorieux de cette épreuve.

Mais M. Chavet n'en est pas moins, selon moi, le premier artiste du Genre comme exécution serrée et comme finesse de couleur. Je préfère de beaucoup son exposition à celle de M. Meissonier.

M. Duverger. — Avec une petite composition ingénieuse et dans laquelle on ne saurait trop admirer la tête du petit garçon

qui tient l'assiette : la *Paralytique* (751), M. Duverger expose un chef-d'œuvre dans le style de Greuze, mais avec bien moins de *sentimentalité* et par conséquent beaucoup plus de sentiment : la fable du *Laboureur et ses enfants* (752).

Le père se redresse pour prononcer ses dernières paroles ; ses trois fils, debout près de son lit, l'écoutent avec respect et le cœur plein d'une douleur profonde. Une jeune mère, tenant endormi sur ses genoux un enfant de quelques mois, cherche à imposer silence par geste à un petit bambin de trois ans qui veut se mêler à cette scène d'adieux.

Rien de mieux compris que cette situation douloureuse. Mille détails charmants dans l'arrangement des personnages et des accessoires, loin de troubler l'harmonie de l'ensemble, concourent à rendre la scène intéressante, et font naître l'émotion dans l'esprit du spectateur.

M. Frère (Théodore) n'a jamais déployé avec plus d'éclat les richesses de sa palette. Son *Café de Galata* (855) vous transporte par la pensée en plein Constantinople. Tous ces Turcs à demi couchés sur des sofas, les

uns jouant, d'autres fumant dans de longs tuyaux du tabac ou des plantes aromatiques, ont, ma foi, des lieux de réunion incomparablement supérieurs à nos plus beaux cercles de Paris. Par de larges fenêtres ouvertes sur le Bosphore, la fraîcheur vous arrive enivrante, et la vue de la Corne d'Or est une distraction pour les yeux moins fatigante que l'asphalte des boulevards.

Rien n'est plus beau comme exécution que ce treillage qui découpe en losanges l'éclatant azur de ce ciel sans nuages, rien de plus fermement établi que ce plafond d'un éclat inouï.

Planter des palmiers au bord d'un lac à la surface tranquille et miroitante ; établir une hutte dans les branchages élevés des arbres, tresser une échelle de nattes pour en descendre ; faire apparaître dans le lointain les ruines de quelques temples nubiens légèrement colorées par les rayons de feu d'un soleil à son déclin ; lancer sur les eaux dormantes une natte aux mailles serrées portant un insulaire en quête de poissons ou de gibier, est encore un travail dans lequel excelle M. Théodore Frère. Aussi son *Ile de Philœ* (856) vaut dans un autre genre

son *Café de Galata.* Voilà une médaille doublement bien gagnée.

M. Fromentin est un des artistes qui me sont le plus sympathiques. Poëte, autant dans sa peinture que dans ses œuvres littéraires, il met une élégance suprême dans la traduction de sa pensée. L'art pour lui a un but noble et élevé ; il s'inspire de la nature, mais, comme tous les vrais artistes, il la voit par son côté le plus poétique.

Sa *Chasse au héron* (860) est peinte avec toutes ses qualités. L'entente parfaite de la perspective lui donne l'immensité pour cadre. Quelle animation chez ces coursiers fringants qui frappent le sol de leurs jarrets d'acier pour rebondir avec plus d'élan! Comme est vif l'intérêt que ces Arabes semblent prendre à cette chasse ! quelles physionomies accentuées!

Dans l'exécution, M. Fromentin apporte tant de soin et d'intelligence artistique, que ses tableaux offrent mille touches d'une délicatesse extrême qui ne se peuvent saisir qu'après un examen profond. Plus on les étudie, plus on en découvre, et c'est là un vrai gâteau de roi que l'on savoure. Il a

des nuances à lui pour ses vêtements et ses accessoires, qui réjouissent l'œil par leur fraîcheur. Dans le tableau dont nous parlons ; que de détails charmants aussi dans les terrains et dans les eaux qui en baignent la surface !

Mais, je l'avoue, j'ai vu, revu, analysé, étudié de toutes mes forces ses *Voleurs de nuit* (861), et je n'y ai rien découvert de semblable. Cette uniformité de teinte verdâtre est peu harmonieuse, ét je doute même qu'elle soit vraie. Les chevaux, sans aucun doute, sont fièrement rossés, les Arabes sont effrayants dans leurs dispositions sinistres, et pourtant je ne trouve pas grand intérêt dans la scène ! J'y cherche en vain cette élégance rare, cette délicatesse des nuances qui personnifient pour moi ce talent que j'aime à l'égal des meilleurs, et c'est pour cela peut-être que je ne suis pas satisfait en présence de ce Sahara. Ais-je tort ? je crains bien que non.

M. Gide. — *Une Présentation* (897). La mère, souriante et heureuse, est assise dans son fauteuil ; sa fille, debout à côté d'elle, se penche avec modestie pour voiler

la rougeur pudique de son front. Les deux pères viennent au devant l'un de l'autre avec une confiante amitié qui rassure les deux jeunes gens. Tous ces personnages sont naturels et intéressants. L'exécution, sobre d'effets, est en situation avec le sujet, et l'ensemble constitue un très-bon tableau.

Je lui préfère pourtant *les Moines à l'étude* (898). C'est bien là un véritable intérieur de couvent. Lesueur n'eût pas désavoué les expressions pleines de grandeur et de simplicité de ces savants moines. Le silence de l'étude est bien rendu. La pensée domine la matière dans cette toile qui fait beaucoup d'honneur à M. Gide et a dû contribuer puissamment à lui valoir la médaille qu'il a obtenue.

M. Guillaumet. — *Le Marché arabe dans la plaine de Tocria* (987) est une grande scène mouvementée où les types arabes et les costumes sont d'une vérité saisissante. M. Guillaumet me paraît traduire avec beaucoup d'aisance les mœurs de l'Orient. Il a dans sa palette des tons riches ; son pinceau est large et d'une grande souplesse.

Son *Soir dans le Sahara* (988) est digne de la brosse de Decamps. Le maître eût conduit ainsi à travers la plaine brûlée sa caravane, sous les derniers feux du soleil couchant.

Je ne me rappelle pas les précédents ouvrages de M. Guillaumet, mais je n'oublierai point ceux-ci, et je tiens désormais leur auteur pour un artiste dont j'aimerai à suivre les travaux.

M. Hébert est un artiste supérieur. La plus petite touche de sa brosse porte un voile caressant derrière lequel percent des profondeurs mystérieuses. La mélancolie dont sont empreintes ses œuvres, au lieu d'être maladive ou efféminée, s'accuse avec puissance; quelquefois même, sous les regards langoureux de ses belles Italiennes, on sent un dédain superbe, une fierté de race.

Quelle admirable jeune fille que cette *Perle noire* (1017), et comme elle est bien nommée! Ses yeux avec leurs prunelles qui fascinent, sont enfermés dans de larges paupières dont la douceur vous captive et vous attire, tandis que la bouche, arquée

par une confiance superbe, vous tient à
distance, dans l'admiration. La poitrine, qui
trahit la jeunesse et la puissance, se cache
poétiquement sous une gracieuse chemi-
sette dont la blancheur fait ressortir le
teint olivâtre de la belle enfant. Un paysage
épais empêche les rayons du jour de jeter
sur ce visage sévère d'indiscrètes lueurs
qui lui enlèveraient en partie cet aspect
mystérieux si plein de grandeur.

Pour que M. Hébert se soit fait paysa-
giste, il a dû falloir qu'il voulût recueillir
un souvenir. Ce *Banc de pierre* (1018), que
la mousse recouvre, l'a peut-être porté
dans son plus beau moment d'inspiration.
Je crois lire dans chaque touche de ce
feuillage une pensée respectueuse qui re-
naît au cœur de l'artiste, tant il a mis de
soin et de clarté à retracer les plus petits
détails. Ces tiges élancées, ces branchages
éclaircis par les coups de l'automne, ces
feuilles mortes qui se roulent sur elles-
mêmes ont dû frapper un jour le regard de
M. Hébert dans un moment solennel pour
lui! Mais, si précieuse que soit pour l'ar-
tiste cette petite toile, elle a pour nous un
intérêt exceptionnel en ce qu'elle nous dé-

couvre son talent sous un aspect nouveau. Sans faire concurrence à M. Daubigny ou à M. Français, M. Hébert peut faire du paysage, à la condition qu'il limitera à quelques arbres ses sensations artistiques. Alors, renfermé dans un coin de bois ou sous un bosquet de jardin, il donnera à la moindre feuille, au plus petit brin d'herbe une poésie touchante et lumineuse; mais une si parfaite exécution du détail lui serait nuisible dans un cadre où l'horizon ne serait pas limité, parce qu'elle supprimerait le vague de l'infini et, par conséquent, la grandeur.

M. Meissonier semble avoir pris désormais le parti de lancer des épigrammes aux prélats de Rome. Il possède à merveille les usages et connaît jusqu'aux moindres habitudes de ce pays. Il a étudié non-seulement les types, les costumes et les objets, mais il est entré dans l'esprit des choses au point d'en connaître les origines et les raisons qu'elles ont encore de subsister.

L'Absolution du péché véniel dans l'église de Saint-Pierre de Rome (1022) nous montre de pauvres gens bien contrits de leur faute,

venant s'agenouiller à la porte du temple chrétien, sous la baguette magique d'un prêtre qui n'a pas aussi conscience qu'eux de l'acte grave qu'il commet.

L'autre tableau (1023) nous met sous les yeux un carrosse antique dans lequel s'apprête à monter une Éminence toute pleine de son haut mérite et de sa grave position. De pauvres prêtres courbent respectueusement la tête en signe de salut d'adieu. Plus loin, un domestique, porteur du parapluie dont leurs Éminences se font, paraît-il, toujours suivre, reçoit aussi les salutations empressées de braves gens qui le considèrent beaucoup en vertu de la place qu'il occupe chez un maître si élevé.

M. Heilbuth met beaucoup d'esprit dans ses tableaux; il peint avec une netteté et une simplicité telle que l'idée en jaillit sans effort aux yeux de celui qui les regarde.

M. Meissonier. — Depuis que M. Meissonier est membre de l'Institut, quelques-uns de ses admirateurs fanatiques l'ont un peu négligé. Il est des gens qui s'imaginent se donner une importance en criti-

quant quand même, à tort ou à travers, cette grande institution. Tant qu'un artiste qu'ils aiment, et qui souvent n'a rien de ce qu'il faut pour forcer les portes de l'Académie, est laissé en arrière par les *immortels*, ils tempêtent contre eux, les traitent de *perruques* et leur lancent mille autres quolibets. Mais sitôt que leur héros est entré victorieux sous la coupole, au lieu de remercier ceux qui l'ont admis, ils préfèrent proclamer la déchéance du nouvel élu, de peur de se rendre *ridicules* en se rangeant du côté des juges.

Cette année, ils vont avoir beau jeu avec M. Meissonier, car son exposition est d'une faiblesse extrême.

Moi qui, tout en admirant certaines toiles de l'artiste ne lui eût cependant pas donné ma voix pour l'Institut, si j'avais été admis à voter, je puis, sans crainte de me contredire, vous montrer combien M. Meissonier est resté loin, cette année, non-seulement de lui-même, mais de la plupart des artistes qui cultivent le même genre que lui.

Regardez les *Suites d'une querelle de jeu* (1479). Pensez-vous que dans une pièce qui peut avoir 5 à 6 mètres de profondeur, deux

hommes étendus sur le carreau aux deux extrémités de la salle puissent offrir, par la perspective, les proportions que M. Meissonier leur donne : l'un a le double de grandeur de l'autre !

Prenez maintenant un des deux individus séparément ; mesurez ses deux bras, l'un est moitié plus petit que l'autre. Voilà pour la perspective et le dessin.

Maintenant, pas de lumière, pas d'air, tout est mat et peint avec des bruns rouges épais et lourds ; les murs, les boiseries, les vêtements, les figures ont la même teinte, le même modelé, la même sécheresse.

Le portrait de M. Charles Meissonier, son fils (1480) est peint semblablement. De plus, le jeune homme est mal posé, sa physionomie ne permet pas de deviner suffisamment sa pensée. Comparez cela aux *Maximes* de M. Chavet, à M. Brillouin, à M. Brandon : quelle distance ! Pour ne pas la voir, il faudrait être aveuglé par la camaraderie ou subir étrangement la renommée de l'artiste.

M. Meissonier fils. — *L'Atelier* (1478). — Grossissez du double dans votre esprit le

portrait de M. Meissonier fils par M. Meissonier père, mettez-lui des bottes et des éperons, ne changez pas son attitude, conservez-lui sa sécheresse d'exécution avec un peu plus de clinquant, et vous aurez une idée de l'*Atelier* de M. Meissonier fils.

M. Merle (Hugues). — *Une jeune mère* (1497). Cette tête charmante, ces beaux bras blancs, cette poitrine élégante et ce délicieux enfant, sont peut-être peints avec un peu de mollesse ; mais quelle animation dans la figure de la mère, quelle franchise d'allure, quelle jeunesse de formes et de coloris! M. Hugues Merle a beau finir ses toiles au point de les *satiner*, il évite la sécheresse et le caractère vieillot qui naissent ordinairement de cette tendance à pousser trop loin l'exécution; il reste toujours frais de ton et vif d'esprit.

Les *Enfants du duc de Morny* (1498), que nous pouvons comprendre ici, car la scène où ils sont placés forme un véritable tableau de genre, sont peints avec la même fraîcheur, mais d'une brosse plus ferme. Il est impossible de ne pas les contempler avec gaieté de cœur, tant ils ont d'esprit en-

fantin dans leurs yeux qui pétillent et dans leurs poses d'une grâce ravissante. L'arrangement du tableau est plein de goût, les fonds sont parfaitement réussis.

M. Plassan. — Un peintre qui réunirait en lui les qualités de M. Plassan et celles de M. Chavet serait pour moi un artiste parfait. Le premier excelle dans les parties nues, seule faiblesse qui s'accuse encore dans le second. Celui-ci pousse la richesse et le fini des accessoires jusqu'à la dernière limite, et c'est là où M. Plassan est un peu lâche d'exécution.

Tous les deux savent arranger une scène, exprimer gracieusement un sujet délicat, rendre spirituels leurs personnages. Dans le *Départ pour le baptême* (1726), il y a de l'entrain et beaucoup de grâce. La jeune Italienne est d'une coloration magnifique. Les dentelles sont d'une excellente vérité. Il y a peut-être trop de petites retouches, attrayantes sans doute, mais nuisibles à l'aspect général qui n'en est pas moins très-agréable.

La *Demande en mariage* (1727) offre encore une jolie toile, mais inférieure sous le

rapport du dessin. Les têtes sont généralement petites; celle du demandeur est commune. En revanche, les chairs sont peut-être d'une couleur plus fine encore que celles du premier tableau.

M. Ribot. — *Une Répétition* (1819). — Cette toile est très-inférieure au *Saint Sébastien*, dont nous avons parlé. L'exécution en est moins *truculente,* l'expression surtout est loin d'avoir la même puissance. Ces chanteurs ouvrent la bouche, mais ils n'articulent aucune syllabe, ils n'émettent même pas un son. Ils n'ont qu'une vie factice. Leurs mains à tous sont petites et mal articulées. Valentin donnait un autre cachet que cela à ses œuvres dont celle-ci n'est qu'une très-froide représentation. Quelques parties, les genoux du chef de la bande notamment, sont bien étudiées, mais cela ne suffit pas pour motiver l'engouement de certaines personnes en présence de ce tableau.

M. Tissot, — dans son *Printemps* (2074), ne renonce pas assez à son parti pris de faire sec et noir, mais sa *Tentative d'enlève-*

ment (2074) est composée avec beaucoup d'originalité et exécutée avec une grande sûreté de main. Si M. Tissot voulait changer un peu ses tendances, il y gagnerait. En tout cas, c'est un artiste fort distingué.

M. Toulmouche est le peintre par excellence des mœurs parisiennes. Il ne cherche pas à donner à ses personnages un idéal quelconque, ni à ses intérieurs et à ses toilettes un arrangement autre que celui de la mode du jour. Il est le traducteur fidèle des gens et des choses qu'il coudoie; aussi a-t-il un public pour l'admirer, qui est bien à lui et ne lui connaît pas de rival. Dessinateur distingué, habile ordonnateur d'une scène, spirituel, expressif sans préciosité, possédant sur sa palette des tons nets et chatoyants, il appartient bien à l'Art, dont il représente un côté avec une supériorité véritable.

Je ne me rappelle pas l'avoir vu mieux inspiré que dans *le Fruit défendu* (2081). — Quatre jeunes filles de seize à dix-huit ans, profitant de l'absence de leurs pères et frères, sans doute en partie de chasse ou de pêche, ont pénétré dans la bibliothèque

où doivent se trouver des ouvrages dont elles ont entendu parler et qui piquent vivement leur curiosité. Une d'elles, plus expérimentée que les autres, est montée sur un haut marchepied et fait choix dans les rayons des livres les plus intéressants. La plus jeune, tenant le bouton de la porte pour ne pas être surprise, prête l'oreille à la fois aux bruits du dehors et à la lecture qu'une troisième fait à haute voix pour que toutes en profitent; une autre enfin, penchée sur celle-ci, dévore des yeux et des oreilles le fruit défendu. La scène est vive, les physionomies enflammées, la cune fille qui est *obligée* de prononcer des phrases *risquées* ne rit pas avec autant de franchise que celle qui fait le mal d'une façon moins apparente. Toutes les quatre, blondes et brunes, sont jolies, spirituelles, élégantes de tournure et de mise. L'exécution est très-serrée, certaines parties, notamment un petit corsage bleu clair, sont d'une touche délicate et attrayante.

La Première visite (2082) nous représente un jeune homme imberbe, parfaitement tiré à quatre épingles, pommadé, avec une raie dans toute la longueur de la tête, assis,

le chapeau entre ses jambes, et tout à fait nigaud, en présence d'une jolie demoiselle étalant sans contrainte sur un sofa l'ampleur de sa brillante robe rose, et laissant voir sous un sourire un peu moqueur ses dents blanches et fines.

L'exécution est également excellente et remplie d'esprit.

M. Vautier. — *Courtier et paysans dans le Wurtemberg* (2135). Assis à une table où les papiers et l'or sont étalés, un courtier et un paysan traitent une affaire importante. Le premier s'efforce de faire tomber l'autre dans un piége, et il n'est pas éloigné de réussir, lorsque la femme du paysan vient au secours de son mari ; elle s'est levée, tenant son enfant endormi dans ses bras, et s'appuie sans ostentation sur l'épaule du pauvre homme en signe d'avertissement. Le regard de froid mépris qu'elle jette sur l'homme d'affaires révèle ses intentions et nous rassure sur la fin de la négociation, à laquelle assiste, muet, un quatrième personnage.

Les physionomies expressives, l'arrangement intéressant de la scène, l'exécution

sobre d'effet, mais excellente, ont valu à M. Vautier une médaille à laquelle le public applaudit chaque jour.

M. Zo (Achille). — Il y a beaucoup de naturel et d'intérêt dans la toile : *Place San-Francisco et palais de l'Ayuntamiento, à Séville.* Les personnages multiples sont distribués avec goût devant les monuments si bien en perspective et d'un ton si heureusement trouvé. On peut passer un bon moment à regarder à droite ce beau groupe de chanteurs; ici, cet aveugle conduit par un enfant; là, ces deux buveurs, ce muletier, cette vieille mendiante, agissent avec beaucoup d'aisance et de vérité. Tout cela peint d'une touche simple, harmonieuse et ferme.

J'aime moins : *les Mendiants*. J'y sens un peu trop de ce qu'on est convenu d'appeler le *réalisme*, qui est pour moi l'expression forcée de la nature dans ce qu'elle a de moins élevé. Mais j'ai beaucoup admiré la porte de la chapelle dont l'architecture est remarquablement traduite.

Après ces œuvres qui m'ont le plus frappé, que de choses encore bien réussies

dans certaines parties et dignes de fixer l'intérêt à plus d'un titre !

Citons et apprécions en termes brefs :

M. Accard. — Deux toiles d'un sentiment fin et délicat : la *Contemplation* (4) et le *Collier de perles* (5). Que l'artiste prenne garde seulement de ne pas abuser des demi-teintes.

M. Anker expose : *Un Conseil de commune* (43) d'une composition cherchée et peinte avec monotonie; mais dans les *Petites baigneuses* (44) il y a des détails charmants. Les figures, bien qu'un peu longuettes, sont gracieusement posées; le petit garçon, qui s'abandonne seul au milieu de l'eau, se perd dans la masse au milieu de tons d'une grande finesse. Les fonds sont mauvais; l'ensemble du tableau est malgré cela d'un joli effet.

M. Armand Dumaresq a un talent mélancolique, et il sait communiquer aux autres les émotions qu'il ressent. La *Garde du Drapeau* (54) est très-préférable à l'*Aumônier du régiment* (55) comme composition et harmonie des couleurs.

8.

M. Baugniet. — Voici, je crois, la première fois que cet artiste expose. Son début est remarquable. La *Visite à la veuve* (117) est d'une élégance rare et d'un éclat plutôt trop vif, mais que M. Baugniet modérera à l'avenir. Dans la *Conscience troublée* (118) on retrouve la même distinction, la même richesse de coloris et une largeur de pinceau qui n'empêche point les détails d'être très-finement arrêtés. Je regrette que le jury n'ait pas cru devoir récompenser ces deux toiles originales dans leur genre, que le public me paraît avoir su parfaitement estimer.

M. Beaume a une scène très-vraie et très-amusante, les *Convives inattendus* (128). Beaucoup d'animation, de relief et de naturel dans ces troupiers s'apprêtant à fêter l'arrivée de ces terribles lions.

M. Bertrand (James). — Avec un peu plus de lumière, les *Chaussards émigrants* (173) et le *Bonheur de la famille* (174), seraient deux excellents tableaux. Le dessin en est distingué et le sentiment poétique, mais la peinture manque de légèreté.

M. Bonvin.—*Au Banc des pauvres* (238): le naturel fixé sur la toile.

M. Boucher-Dumenq. — *Une Chanteuse* (249) qui se découpe sur un fond blanc avec une originalité qui n'exclut pas le naturel. L'artiste devra se défier de ses tendances au *parti pris*.

M. Brandon. — *Le Dimanche de la plèbe romaine au Transtevère* (286). Scène habilement groupée ; beaucoup de vie ; expressions naturelles ; parfaite reproduction des types et des costumes du pays. Exécution un peu sèche, mais d'une peinture accentuée et d'un coloris distingué.

M. Brest. — Deux toiles originales, sévèrement dessinées, et reproduisant bien es cérémonies et les mœurs de la Turquie. Un peu de monotonie dans l'ensemble et de la crudité dans les couleurs.

Mlle Brienne (Marie DE). — *Le Goûter* (299). Un joli petit Savoyard, à l'œil plein de mélancolie, pelant une pomme ; peinture avec des empâtements solides que ne.

désavouerait pas M. A. Leleux, le maître de Mlle de Brienne.

M. Brown (John-Lewis). — *Un Camp de Châlons* (312) et *le Jour de la sortie des pensionnaires au Jardin d'Acclimatation.* Beaucoup de naturel et des tons d'une vigueur et d'une harmonie excellentes.

M. Caraud est toujours intéressant dans le choix de ses sujets. Celui du *Roi Louis XVI dans son atelier de serrurerie* (360) sort un peu de sa manière habituelle; aussi le peintre a-t-il rembruni fortement les tons de sa palette, et, sans la figure du roi, on aurait peine à reconnaître son pinceau aux touches finement colorées. La toile est bien réussie dans son genre et contraste même heureusement avec *le Réveil* (361), où M. Caraud apparaît tout entier.

Voilà bien la petite figure de courtisane aux yeux pétillants d'esprit, à la peau transparente et satinée; voilà la servante accorte, et jusqu'au meuble arrondi, que nous connaissons déjà, et que nous retrouvons toujours utilisés avec goût et

reproduits avec une délicatesse charmante.

M. Castiglione est coloriste dans ses deux toiles : *Une bonne nouvelle* (381) et *une Lecture après le repas* (382). Il dessine avec élégance et dispose ses personnages de façon à les rendre intéressants. Ses ameublements sont riches et de bon goût. Peut-être pousse-t-il l'exécution jusqu'à la sécheresse; je crois qu'il fera bien de veiller à cette tendance qui s'accuse chez lui.

M. Clément (Félix) se montre dessinateur très-savant dans son immense toile : *La Curée* (466). Mais je songe avec regret qu'il est l'auteur de la délicieuse *Femme romaine*, qui nous vint de Rome il y a environ cinq ans et qui nous promettait un coloriste exquis. Réduite à de petites proportions, cette chasse à la gazelle pourrait avoir de l'intérêt. Telle qu'elle est, je la trouve avant tout d'une froideur qui me glace, et pourtant j'y reconnais un crayon ferme et une souplesse dans les lignes qu'il n'est pas commun de rencontrer.

M. Compte-Calix aime les feuillages

épais, les rayons mystérieux de la lune avec ses reflets bleuâtres, et les jeunes femmes coquettement vêtues, d'une nature un peu romanesque.

« *Et rose elle a vécu...* » (492) et *le Nid de vipères* (493) sont deux œuvres un peu crues de ton, mais poétiquement tracées, où les poses mystérieuses et légèrement prétentieuses ne nuisent pas trop à l'ensemble toujours distingué.

M. Courbet. — Je ne dois parler de M. Courbet que pour constater l'état de nullité où il est arrivé depuis plusieurs années, à force de s'écarter des sains principes et de vouloir en imposer au public. Et dire qu'il a eu du talent ! Que sera-ce donc de MM. Manet, Fantin-Latour, Whisfer et consorts, qui n'en ont point du tout et qui persistent à se croire des artistes dès aujourd'hui !

M. Decaen. — *Les Zouaves après le combat* (588) forment une scène intéressante avec de bons types militaires et des détails de mœurs vrais et amusants, très-soigneusement étudiés et fidèlement reproduits.

M. Dehodencq a deux bonnes toiles :

Une fête juive au Maroc (604), est surtout remarquable. L'animation dans la scène, l'esprit des physionomies, des types saisissants de vérité, un coloris vigoureux et plein d'harmonie rappellent Delacroix sans l'imiter.

M. Dejonghe. — *La Causerie intime* (605). Deux jeunes femmes en toilette blanche et une petite fille qui fait aller un polichinelle. Avec cela, de la grâce, de la finesse, de l'intérêt. Mais ce canapé vert fait tache parmi ces couleurs sombres. Et puis, ce qui est plus grave, les traits des figures sont trop accentués, un peu plus ce serait de la sécheresse.

M. Droz a mis beaucoup d'esprit dans son petit tableau : *Un froid sec* (695). Ces deux vieillards enveloppés dans leurs grands manteaux et ratatinés par le froid sont d'un effet comique.

M. Feyen, Eugène. — *Le Baiser enfantin* (812). Beaucoup de naturel dans ces deux petits enfants ; le plus jeune des deux, la petite fille, embrasse avec force le garçon qui se laisse faire. La jeune mère est charmante et la négresse souple et riante con-

traste heureusement avec elle. Le dessin est très-fin et le modelé est doucement accusé.

M. Fichel. — *Deux épisodes de la vie de Napoléon Ier* (816-817). Sujets intéressants mais un peu sévèrement exécutés et d'un aspect trop sombre pour la grandeur du cadre.

M. Fortin. — *Le Déjeuner de la Pie* (837), jolie petite scène d'intérieur, composée avec grâce et finement exécutée. — *Scène familière* (838), d'une facture très-serrée.

M. Giraud, Charles. — *L'intérieur d'une serre chez la princesse Mathilde* (913), finement exécuté, et *un Cabaret en Bretagne* (914), composé avec assez de naturel.

M. Guillemin. — Deux scènes aragonaises pleines de gaieté et de vérité.

M. Holfeld. — Le *Livre illustré* (1056). — Une petite fille sur un sofa tient un livre qui lui reflète en plein visage une lumière éclatante. Gracieux et bien éclairé.

M. Isabey. — *L'Alchimiste* (1089). —

Un déluge de touches baroques qui finissent par produire un ensemble vertigineux.

M. Janet-Lange. — Une *Chasse à tir à la faisanderie de Compiègne* (1108). — Amusant par son originalité.

M. Jundt. — La *Toilette de la mariée* (1145) et le *Retour du concours régional*, deux toiles où l'esprit pétille et du meilleur aloi. Trop de brouillard; il semble que la peinture va disparaître sous votre souffle. Comme toutes ces figures vives et pimpantes seraient jolies à voir sous un pinceau plus vigoureux !

M. Landelle. — *Pensierosa* (1213). — Une *Italienne* souvent reproduite par l'artiste, puissante, mais non sans un peu de mollesse.

M. Lasch. — *Embarras d'un Médecin de village* (1239). — De jolies têtes fines et expressives. Une composition intéressante.

Derrière le moulin (1240). — Une jeune fille charmante d'un sentiment délicatement exprimé, un bon type de jeune garçon alsacien.

En résumé, deux toiles bien étudiées et simplement rendues.

M. Laurens (Jules). — *Sur les toits à Téhéran* (1251). — Du cachet et de la couleur.

M. Lefebvre (Jules). — *Pèlerinage au Sacro-Speco* (1289). — Du style, de la finesse et de la solidité dans la peinture. Cette œuvre forme, avec l'étude de *Jeune fille* dont nous avons parlé, une exposition pleine de brillantes promesses.

M. Leleux (Adolphe). — Deux scènes bretonnes, avec les types si vrais auxquels il nous a habitués depuis longtemps. Exécution un peu plus lâchée que de coutume.

M. Leleux (Armand). — Deux œuvres simples de composition et d'expression, peintes avec son talent habituel.

M. Lepoitevin. — La *Plage d'Etretat* (1338), où figurent en légères silhouettes les gens qui fréquentent les eaux avec leurs toilettes tapageuses.

M. Leroux. — *Initiation aux mystères d'Isis* (1344), l'*Esclave d'Horace* (1345). —

Deux toiles délicatement travaillées, avec beaucoup de finesse dans les détails et dénotant un esprit distingué. L'abus des teintes blanches leur donne un aspect un peu blafard contre lequel M. Leroux devra se mettre en garde.

M. Leygue. — Les *Orphelins* (1368). — La scène est touchante, mais elle est de celles qui gagnent à être faites dans un cadre plus petit que celui choisi par l'auteur.

M. Luminais est un *réaliste* qui se rapproche de plus en plus de la vérité. Il marche en sens inverse de M. Courbet et dans une voie qui le peut mener un jour à une solide réputation. Lorsque son pinceau sera plus souple et sa peinture moins opaque, quand il sera bien maître du détail qui le préoccupe trop aujourd'hui, et qu'il pourra embrasser d'un seul coup d'œil une scène entière, le sentiment naïf et vrai qu'il recherche ressortira de ses toiles avec un intérêt plus vif pour le public.

M. Maillot. — Les *Tambours aux gardes* (1417). — Sujet commun, absence d'idée,

peinture épaisse à laquelle un ancien pensionnaire de Rome, à peine revenu de la villa Médicis, est inexcusable de se livrer. Que M. Maillot regarde les œuvres de ses camarades d'études, il mesurera facilement la distance qui les sépare de lui.

M. Merino brosse bien une toile; mais il a donné aux moines les *Critiques* (1495) des expressions par trop communes.

M. Navlet nous promène à travers la *Galerie d'Apollon*, au Louvre, et la *Galerie de Henri II*, à Fontainebleau, en faisant passer fidèlement sous nos yeux leurs merveilleuses décorations.

M. Patrois recherche le naturel. Son *François I*er *conférant au Rosso les titres de l'abbaye de Saint-Martin* (1657) offre une scène bien engagée et où il fait preuve d'un talent véritable, mais son *Pressoir* (1658) est moins distingué de forme, les figures sont même un peu communes. Dans les deux toiles, les contours sont trop noirs et trop durement arrêtés.

M. Penguilly-L'Haridon a deux ta-

bleaux sans intérêt. On y retrouve pourtant quelques qualités de facture.

M. Perrault (Léon) reste dans les données classiques avec son tableau le *Départ* (1678). La tête de la jeune fille a beaucoup de suavité.

M. Perret (Félix). — *A la Source* (1680). Étude inachevée, dessin vague où l'on pressent une forme gracieuse et poétique.

M. Perrot (Adolphe). — *Prêtresses à la fontaine sacrée* (1685), paysage mythologique de beaucoup de caractère; l'exécution inexpérimentée n'est pas pourtant dépourvue de charme.

M. Protais est moins en vogue que les années précédentes. Le public n'a pas complétement tort. L'artiste est homme à prendre sa revanche.

M. Rigo. — Avec son beau tableau d'histoire, M. Rigo expose une *Farce de village* (1834), œuvre vive et fine, mais d'un genre dans lequel je regretterais de voir s'engager un artiste de sa valeur.

M. Schlesinger (Henri). — Les *Cinq*

Sens (1946) forment cinq tableaux juxtaposés, mais trop uniformes par l'expression le dessin et la couleur. Je préfère à cett immense toile, où le talent se montre cependant, les *Deux petites filles* si vivante et si naïvement posées que M. Schlesinge expose en même temps.

M. Schloesser a pris à M. Knauss une partie de son esprit et quelques-uns de se types amusants, mais il n'a pas la fermete et la souplesse de sa brosse, ni son colori brillant et harmonieux. Toutefois, j'aime beaucoup la *Répétition générale* (1948) et l'*Arbre de Noël* (1949).

M. Servin. — *Intérieur d'une étable* (1988). — Empâtements solides, beaucoup de vérité.

M. Smits. — *Roma!* (1998). — Tableau gigantesque où défilent les types et les costumes divers de l'Italie. Peinture excellente de ton et de brosse. Sujet qui gagnerait à être traité dans de plus petites proportions.

M. Stroobant représente, avec MM. Navlet et Van Moër, la peinture d'*intérieurs*. Sa *Maison slave* (2018) est vigoureusement

peinte, la perspective en est excellente et la lumière circule avec beaucoup d'éclat et de vérité.

M. Stuckelberg. — Trois belles têtes d'enfants, expressives et sympathiques, cela s'appelle *Service religieux enfantin*. Pourquoi?

M. Trayer. — *Un Intérieur dans la Haute-Savoie* (2093). — De l'esprit et une peinture solide.

M. Van Hove. — La *Complainte nouvelle* (2118); de la poésie et de la jeunesse chez ses filles de pêcheurs.

M. Van Korck. — Deux *Intérieurs d'écurie*; un peu de *réalisme*, mais de la vérité et une bonne facture.

M. Van Moer. — Un *Intérieur d'église* brillamment éclairé.

M. Vetter. — Le peintre qui comprend et traduit le mieux l'esprit de Molière. Une *Scène des Précieuses ridicules* (2159), avec un excellent Mascarille et une Cathos véritable.

M. Vetter est simple de dessin, sa couleur

est un peu mate; mais il est un des premiers metteurs en scène dans ces sortes de sujets. Qu'on se rappelle *Molière déjeunant chez Louis XIV*.

M. Vibert est un réaliste qui deviendra un artiste distingué. S'il y a trop d'énergie dans ses *Martyrs,* son *Mouton mort* est un ravissant petit tableau plein de mélancolie et de grâce.

M. Viger-Duvignau. — L'*Impératrice Joséphine avant le sacre* (2173).—Trop *joli*, figurerait bien sur un vase de Sèvres.

Mme **Viger-Duvignau** expose une jolie tête d'étude tout à fait semblable comme faire et d'une transparence outrée.

M. Whistler.—Je ne parle de M. Whistler que pour protester de toutes mes forces contre ce que *deux* ou *trois* personnes ne craignent pas d'appeler son talent. Pour moi, il est aussi nul que M. Manet; et si, par hasard, il a réussi un petit bout d'étoffe blanche, comme on veut bien le dire, cela ne constitue pas à mes yeux un artiste, et je ne puis même pas m'en assurer, tant la

laideur de son potiche me force à détourner la tête.

Je ne reconnais aucune valeur à ces œuvres excentriques où ne germent pas d'idées, et je vois avec chagrin quelques esprits épris de l'originalité poussée extra-mesure s'appliquer à rechercher un détail réussi dans de telles productions. Encourageons donc les faibles quand ils ne demandent qu'à marcher dans la bonne route, et regardons passer sans intérêt ceux qui croient nous en imposer.

V

LE PORTRAIT

M. Baudry n'a encore exposé que des chefs-d'œuvre en fait de portraits. Celui de M. *Ambroise B....* est d'une réalité saisissante et d'une finesse inouïe. Clouet ne faisait pas mieux ; c'est tout simplement parfait.

M. Bouguereau. — Comme M. Baudry, à côté d'une œuvre inférieure, M. Bouguereau prend sa revanche avec un portrait. Mais les deux artistes emploient des moyens différents. Le premier ne demande à la nature que la simple vérité, l'autre ordonnance avec une véritable puissance et dans les proportions de l'Histoire, une composition majestueuse.

On ne pose pas un personnage avec plus d'art et de noblesse, on ne saurait l'entourer d'accessoires plus riches et mieux dis-

tribués. Rien de heurté dans cet ensemble grandiose, rien qui attire l'œil au détriment de la tête. Et pourtant quelle magnifique exécution dans ce cachemire ! quelle netteté dans tous ces détails religieusement éteints dans une harmonie voilée ! Je ne vois qu'un seul portrait de M. Cabanel qui puisse l'emporter sur celui-ci.

Mme Browne (Henriette). — Le *Portrait de Mme L...* (315), en costume de Madame de Maintenon, a une puissance de vie remarquable. Les chairs y ont une coloration tout à fait sanguine. On sent la main d'une femme dans l'arrangement un peu précieux de la toilette.

M. Cabanel. — Le *Portrait de l'Empereur* est très-discuté, et je le conçois. L'artiste avait à vaincre des difficultés insurmontables. Rien n'était plus défavorable que d'allier ensemble les insignes de la Couronne et les simples habits de cour. Un souverain en costume civil manque déjà, aux yeux de la foule, d'un cachet distinctif, et ce costume mis à côté des attributs du trône diminue encore plus pour

certains la grandeur qu'ils se figurent trouver dans le personnage.

Il est évident que ce portrait, si remarquable d'ailleurs à mes yeux, manque du grand caractère qu'Hippolyte Flandrin avait su donner à celui que nous avons tant admiré.

La tenue de l'Empereur est *irréprochable* et c'est là ce qui enlève au tableau le cachet de sévérité qui lui est indispensable. Ses habits, dont la coupe se fait remarquer, ont un brillant, un éclat par trop *précieux*.

Mais, ces critiques une fois faites, que de science dans l'arrangement, que de combinaisons ingénieuses dans les détails, quelle heureuse disposition de la lumière, et surtout quel modelé dans la tête et dans les mains ! Il y a certes là de quoi faire admirer ce beau portrait devant lequel je m'arrêterais plus longuement si je n'avais une plus belle occasion de louer les qualités hors ligne de M. Cabanel, en vous conduisant devant un chef-d'œuvre : le *Portrait de Mme la vicomtesse de Ganey.*

Ici on est en présence de la nature elle-même : une nature distinguée, puissante, sympathique ; une nature qui, après vous

avoir séduit, laisse une trace si agréable dans votre esprit, qu'elle venait à vos yeux au souvenir qu'on évoque d'elle.

Et, qu'est-ce qui frappe au premier abord dans ce chef-d'œuvre? toujours la simplicité, que je regarde comme une condition essentielle du vrai beau! qualité d'autant plus immense que, loin de nuire aux autres mérites d'une œuvre, elle les rehausse bien au contraire et les fait valoir.

La pose est d'un naturel exquis, ces deux beaux bras tombent avec une élégance extrême le long de cette robe de velours violet que ne recouvre aucun ornement. La tête est vivante, il semble qu'elle se tend vers vous avec un sourire d'une grâce suprême. Le col, long et bien attaché, se rattache avec délicatesse et distinction aux épaules, dont les lignes onduleuses se continuent par la ligne générale avec les bras, et dont les reflets chatoyants viennent se fondre d'autre part sous la transparente chemisette blanche qui relie par une harmonie parfaite les tons adorables des chairs à la couleur sévère de la parure.

Sentiment de la femme noble et délicat,

dessin élégant, modelé inouï, dans la tête principalement où la lumière se joue avec une vérité qui fait illusion, coloris plein de fraîcheur et de légèreté dans les parties nues et d'un aspect sévère dans les ornements ; tout cela s'y rencontre.

Mais, en dehors de toutes ces qualités, il en est encore une pour moi, que je n'avais vu jusqu'à ce jour se produire avec éclat qu'une seule fois et que j'aperçois ici.

Je me rappelle avoir écrit, il y a longtemps, en parlant de la *Femme à l'œillet rouge*, de Flandrin, que ce n'était pas seulement un portrait, mais la femme elle-même, et qui plus est, la femme du XIXe siècle, la femme de notre temps. On en peut dire autant de ce portrait de Mme de Ganey, et c'est une des causes de sa grande supériorité sur tous les autres.

Oui, c'est là un mérite immense de savoir être de son époque et de ne rien emprunter au passé, surtout pour la reproduction d'une figure contemporaine.

M. Giacomotti est un des premiers portraitistes du moment. Sa brosse ferme et brillante reproduit merveilleusement

les étoffes, et leur donne un éclat saisissant. Le *Portrait de Mme R. L.* (894) est irréprochable sous ce rapport ; non pas que la tête et les bras ne soient pas également rendus d'une façon remarquable, mais la touche est moins solide et l'apprêt de la pose se fait un peu sentir. On m'assure aussi que ces cheveux blonds un peu mats ne donnent pas une idée suffisante de la chevelure exceptionnellement riche de Mme R. L... Quoi qu'il en soit de ces critiques, je constate une fois de plus que l'exposition de M. Giacomotti est une des plus belles du Salon.

M. Jalabert. — Voici encore deux excellents portraits. Celui de *Mme P. R...* (1105) est d'une souplesse et d'un modelé puissants, il est sympathique comme toutes les œuvres de l'artiste.

Celui de *Mlle B. G...* (1506), moins grassement peint peut-être, attire encore davantage par la grâce de la pose, la simplicité de la ligne et du costume, la mélancolie et la jeunesse du visage. Il y a un abandon délicieux dans la pensée de cette jeune fille, assise rêveuse dans son jardin

et qui se détache sur l'azur d'un ciel de printemps. Sa robe blanche et transparente, ses beaux cheveux blonds tressés, concourent à lui donner cette vague poésie de la seconde enfance, ce charme rêveur de la nature qui s'éveille. On aime à trouver cette délicatesse d'esprit et cette *tendresse* d'exécution dans un semblable sujet.

M. Kaulbach (Friedrich) a su conserver à *Mme de Montalembert* (1150) et à *Mme Élisabeth Ney* (1151) leur noblesse d'allure, leur dignité aristocratique. Il s'est attaché à les présenter sans les artifices de la parure, et a donné ainsi une grandeur véritable à ses deux portraits.

M. Landelle. — Le portrait de *Madame C. L...* (1214) est très-finement exécuté. L'expression, tout à fait gracieuse, n'y est pas forcée. Le modelé, très-serré, n'accuse pas de sécheresse. C'est une œuvre de beaucoup de mérite.

M. Pérignon est un des peintres qui conservent le mieux aux dames leurs grâces et leur fraîcheur. Mais il n'a pas traité avec le même bonheur les deux portraits qu'il

expose cette année. Celui de *Mme la comtesse d'A...* (1675) n'est pas bien dessiné. L'épaule droite, un peu longue, enlève de la grâce à la tournure. Le contour général est un peu sec.

Mme la vicomtesse de P... (1676) est mieux réussie. La tête est délicieuse ; il y a bien encore quelque chose à dire dans la ligne des épaules, mais les qualités absorbent l'attention, et l'impression que l'on reçoit est en somme très-agréable.

M. Reibter serre davantage son exécution que ne le fait M. Pérignon. Son portrait de *Mme la comtesse de C...* (1798) est très-finement modelé et d'une expression heureuse. Celui de *Meyerbeer* (1797) est bien posé. Le maître y est rajeuni, mais très-ressemblant.

M. Robert-Fleury. — Le portrait de *M. Devinck* (1844) n'est pas heureusement posé. Le bras, accoudé sur un meuble trop élevé, rend peu gracieuse la ligne des épaules. Mais quel caractère l'artiste a su donner à son personnage, et c'est là la première qualité que j'aime à rencontrer chez un portraitiste. L'exécution est large et sé-

vère comme tout ce qui sort du pinceau de M. Robert-Fleury.

M. Rodakowski possède aussi ce don d'arrangement qui donne du cachet à une œuvre. Le portrait de *M. de R...* (1856) a de la grandeur. Il est peint avec beaucoup de vigueur ; la tête est magnifique de couleur et peinte avec une brosse d'une rare puissance.

<center>* * *</center>

Parmi les meilleurs portraits, je citerai encore :

M. Alophe. — Le portrait de *M. Ducellier* (32), d'un modelé un peu sec, mais bien indiqué, et d'une certaine sévérité de ligne et de pose.

M. Bonnegrâce. — Un très-beau portrait de *M. Anatole de la Forge* (234), d'une grande lumière et d'une sévérité de ligne remarquable.

M. de Winne. — Le portrait de *Mme V. P. S...* — Un peu d'étalage, mais finement rendu.

M. Faure. — Beaucoup de distinction, mais un peu de mollesse dans celui de *Mme la vicomtesse de M...* (787).

M. Feyen. — (813). De la finesse dans les tons. Un peu de vague dans l'exécution.

M. Fontaine. — Le portrait de *Mgr de Soissons* (828). Un peu trop *poussé* d'exécution, mais représenté avec noblesse.

M. François. — *Mgr Darboy* (852). — Mêmes qualités et mêmes défauts que le précédent.

M. Gautier (Amand). — *Un jeune garçon* (878), bien posé, tête expressive et bien modelée, exécution sévère, pinceau puissant et coloré.

M. Henner. — *Un petit profil* (1028), d'une couleur merveilleuse. Un vrai chef-d'œuvre.

M. Kaplinski. — *Le comte Drialynski* (1149) dans le costume polonais du seizième siècle. Du caractère et une exécution serrée. Un peu trop de demi-teintes dans le modelé des chairs.

M. Larivière. — Le portrait du *maréchal Forey* a toutes les qualités solides des portraits officiels de M. Larivière. Celui de *M. de Janvry* (1237), en costume civil, est aussi un bon ouvrage.

M. Lefebvre (Charles), en rajeunissant *M. Jules Favre*, lui a enlevé de la grandeur. L'illustre orateur est moins *gentleman* que cela.

M. Quantin. — *Un portrait.* Bon portrait comme pose, dessin et modelé.

M. Richomme. — Une petite *Tête d'enfant*, d'une expression vivante.

M. Roller. — Un portrait de *M. de Morny* (1865), d'une pâte lourde et d'un modelé peu accusé.

M. Vidal. — Des tons fins et beaucoup de modelé, une expression un peu forcée.

M. Vienot. — Une tête réussie de *M. Saint-Germain*, du Vaudeville, en Crispin; un délicieux portrait de *Mlle Guerra*, du Théâtre-Italien, d'une finesse charmante et d'une pureté de ligne remarquable.

Je dois mentionner le portrait de la *reine d'Espagne*, par **M. Marzocchi**, que l'on pourrait appeler la *Dame au bilboquet*. Cette œuvre, mauvaise à tous les points de vue, occupe le centre d'une des parois du Salon d'honneur, en face le portrait de l'*Empereur* par M. Cabanel.

VI

PAYSAGES—MARINES—ANIMAUX

§ 1er. PAYSAGES.

A part quelques rares exceptions, les artistes qui ont contribué depuis vingt ans au développement extraordinaire de notre École de paysage se sont préoccupés avant tout de reproduire la nature telle qu'elle nous apparaît dans son ensemble, agissant ainsi sur notre esprit par l'impression générale qui en naît, plutôt que par l'étude des détails. Ils ont abandonné les données classiques, ou, selon le dire de certains, les *conventions* qui limitaient nos sensations dans un cadre trop défini.

Les arbres gigantesques dont les feuilles pouvaient se numéroter, les forêts immobiles et tellement touffues que l'air n'y pénétrait pas, les roches unies et semblables

à des montagnes de glace, les eaux vertes et peuplées de nénuphars, dans lesquelles les nymphes venaient baigner leurs corps d'albâtre ; en un mot, tout ce qui constituait une nature plutôt sortie du cerveau d'un dieu mythologique que créée par le Père des humains, a fait place aux élégants peupliers, aux chênes ombreux, aux bouleaux éclatants, aux pommiers en fleurs, qui tamisent l'air, pour ainsi dire, et le laissent filtrer à travers leurs touffes de feuilles mobiles, aux gazons verdoyants qui gravissent des calcaires revêtant mille formes imprévues, au fleuve argenté qui serpente, au lac tranquille qui ne reflète que les astres, à la mare champêtre où s'ébattent les hôtes de nos basses-cours.

Personne plus que moi n'aime à considérer l'art à son point de vue le plus élevé. L'artiste qui ne caresse pas l'idéal n'a, à mes yeux, qu'un talent de second ordre. Je ne comparerai jamais les chefs-d'œuvre de la *main* aux chefs-d'œuvre de la *pensée*. La *Femme hydropique*, de Gérard Dow, la plus étonnante des merveilles comme exécution, ne m'impressionne point aussi vivement que la *Messe de Saint-Martin*, de Lesueur,

ou la *Visitation* de Sébastien del Piombo.

Et, si je n'hésite nullement à déclarer que nos paysagistes modernes ont agrandi, suivant moi, cette région de l'art jusqu'alors moins explorée que d'autres, c'est que je trouve plus de poésie, une tendance plus élevée de l'esprit, dans la compréhension, simplement vraie, de la nature, que dans son *arrangement* suivant les données d'un génie quel qu'il soit.

Je veux dire qu'on doit procéder d'une manière tout à fait opposée quand on veut peindre une œuvre où l'homme joue le rôle principal, et une autre dans laquelle la création est seule mise en jeu.

Ainsi, on peut comprendre un fait historique, un sujet sacré, avec plus ou moins de grandeur, suivant l'imagination dont on est doué. Pour cela, on consultera avant tout son esprit et son cœur, et on cherchera à les fixer sur la physionomie du héros qui occupe la scène, parce que c'est le point qui devra absorber l'attention. Mais on ne saurait rendre les grandes harmonies des bois, les gracieuses toilettes du printemps, les aurores dorées des soleils couchants, les tièdes senteurs des matinées d'été, en vou-

lant donner à un arbre un intérêt exagéré, à une feuille une importance qu'elle n'a pas, puisqu'elle s'efface dans la masse. On enlève précisément cette poésie indéfinissable, cet idéal que l'on n'obtient qu'à la condition d'embrasser la nature dans son ensemble et de lui laisser l'aspect de l'infini.

Aussi ne rencontre-t-on plus aujourd'hui que deux ou trois paysagistes comme MM. Desgoffes et Paul Flandrin; Paul Huet et Théodore Rousseau ont ouvert le chemin dans lequel Daubigny s'est tracé un sillon lumineux, entraînant toute la jeune école après lui.

M. Anastasi (Auguste) expose deux toiles remarquables, dont une : *Rome, le Forum au soleil couchant* (35) est un des meilleurs paysages de l'Exposition. Nous sommes en face de l'Arc de Titus; à droite s'étend la ville, et à gauche l'Arc de Constantin se présente en profil, abrité derrière un rideau d'arbres gigantesques. Quelques promeneurs attardés regardent défiler une longue procession. Telle est bien la majesté imposante de la ville éternelle lorsqu'elle

s'endort calme, aux dernières lueurs du soleil couchant. On ne saurait rendre avec plus de grandeur et de goût la beauté solennelle de cette splendide cité.

M. Anastasi nous promène ensuite sur les *Bords du Tibre* (36), à quelque distance de Rome dont les édifices se perdent dans la brume.

Sur la rive la plus rapprochée, un berger mollement étendu sur les branches d'un arbre, laisse ses troupeaux brouter en paix. Le calme le plus délicieux règne dans la nature; on se prend à rêver doucement en contemplant cette belle soirée d'été. Les premiers plans sont les meilleurs, ils sont d'une finesse de dessin et de tons très-remarquable.

M. Blin (Francis). — Je me rappelle avoir été vivement impressionné au Salon de 1859 par un grand paysage empreint d'une puissante originalité et peint avec une rare énergie. « *Après l'orage,* » disait le livret, et point n'était besoin de l'avoir consulté pour comprendre le tableau.

Un ciel immense planant sur une vaste campagne, et au milieu de cette immensité,

dans le lointain, au centre de la toile, un arbre seul mutilé par l'ouragan. On se sentait remué par cette étrange et vaste composition. Dès ce jour, le nom de M. Blin quitta les sphères des ateliers où il était déjà avantageusement connu, pour s'imposer au public, qui se tint prêt à composer avec lui et ne fut pas déçu dans son attente.

Cette année, M. Blin se présente au Salon avec deux grandes toiles tout à fait opposées de style et d'effet, toutes deux parfaitement réussies, mais dont l'une me semble destinée à lui conquérir une place au premier rang parmi les artistes les plus réputés de notre moderne école de paysage si justement célèbre.

Un Soir d'été (*Sologne*) : tel est le sujet traité par M. Blin avec beaucoup de poésie. Au sein d'une campagne florissante serpente un large fleuve argenté, le Cher sans doute. Dans sa promenade paisible, il découpe en mille formes variées les rives qu'il baigne, et va se perdre à l'horizon à travers des coteaux peuplés d'arbres nombreux. Succédant aux feux du jour, une tiède vapeur s'élève vers le ciel, emportant avec elle tous les bruits de la terre. C'est l'heure

où le promeneur errant dans la campagne détache son esprit des choses de ce monde pour se plonger dans une douce rêverie.

M. Blin a exprimé avec un sentiment poétique vraiment profond le charme des belles soirées d'été, où la nature exhale par tous les pores les richesses qu'elle cache dans son sein pendant les ardeurs de la journée. Il se dégage de son œuvre une harmonie qui réjouit les yeux en même temps qu'elle berce l'âme comme le ferait une symphonie.

L'exécution est tout à fait hors ligne; cette âpre peinture donne admirablement l'idée de la Sologne.

Dans *Un Vieux Moulin à Guildo* (210), M. Blin nous montre la richesse de sa palette. La pierre, le bois, le feuillage appartiennent à une nature luxuriante. Bienheureux les mortels qui habitent sur des terres aussi productives, au milieu de bois que la cognée a depuis longtemps respectés. Lorsqu'on monte le petit escalier qui contourne ce beau moulin, dans quelle vallée touffue ne semble-t-il pas qu'on va pénétrer! Quelle profondeur, quelle étendue l'on devine par cette succession de tons si habilement mé-

nagés! La lumière éclaire avec force cette belle toile, sans que les masses en souffrent; chaque plan y a la perspective rigoureuse de la nature.

Ce tableau contribuera peut-être autant que le premier à rendre M. Blin populaire; tant mieux, puisqu'il est bon; mais je ne puis m'empêcher de le regarder autrement que comme un sacrifice à la foule, quand après je reporte mes yeux sur son admirable *Soir d'été*. On ne me persuadera jamais que le grand art ne consiste pas surtout à éveiller les impressions de l'esprit.

M. Bluhm.—Deux fort beaux paysages (212 et 213), d'un style élevé et d'un dessin sévère. Des eaux d'une limpidité et d'une transparence exceptionnelle.

M. Emile Breton ne veut pas renoncer aux grandes données classiques, mais il essaye de les fondre dans les principes modernes. Il voudrait trouver une route nouvelle en même temps aussi proche de la réalité que celle de M. Daubigny, et aussi sévèrement préparée, aussi imposante que celle des anciens maîtres. A en juger par les progrès incroyables accomplis par lui

depuis un an, il naîtra certainement de se[s] efforts de précieux résultats pour l'art.

Son *Soir d'été* (292) m'a fait penser tou[t] d'abord à Calame, ce grand peintre de[s] épisodes de la nature; mais après un[e] courte réflexion, je n'ai plus vu entre le[s] deux artistes qu'un trait de ressemblance [:] savoir *faire grand*. Chez Calame, le côt[é] pittoresque domine; le style est ce qui semble préoccuper le plus M. Émile Breton.

Au milieu d'une vaste forêt peuplée d'arbres géants, serpente une rivière dont les eaux ombragées invitent des nymphes à se baigner. Dans des lointains immenses le soleil se couche, et ses derniers rayons jettent une douce transparence sur tout ce qu'ils éclairent.

La scène a un grand caractère; on sent la nature respirer à travers ces plans variés qui fuient avec une puissance d'effets bien entendue. Vous remarquerez particulièrement un rideau de peupliers d'une perspective très-heureuse. Les premiers plans sont peints grassement, avec beaucoup de solidité. La lumière est bien distribuée, la poésie abonde. On est agréablement impressionné en trouvant au sein

de cette riche végétation des éclaircies mystérieuses. Il y a dans cette toile la double tendance dont je parlais plus haut. C'est le fait d'un homme qui veut agrandir la création. On n'est pas saisi en contemplant son œuvre de pensées vagues mais infinies, on éprouve des sensations déterminées. Ce n'en est pas moins un remarquable travail.

Dans le *Crépuscule* (293), l'artiste rentre tout entier dans la route battue par les modernes. Le soleil va disparaître et ne rougit qu'un coin de la terre; il baigne de ses dernières lueurs une eau dormante du plus gracieux effet. Les terrains qui s'élèvent à l'entour de cette eau vont, en s'effaçant, se perdre à l'horizon. Tout est peint avec beaucoup de vérité. Dans cette teinte vaporeuse qui enveloppe toutes les parties du tableau, il m'a semblé voir que M. Emile Breton subissait un peu l'influence de son frère. Mille fois tant mieux, car il ne peut en naître que d'heureux résultats.

M. Corot. — Lorsque je me trouve en face d'une toile d'Hobbema, de Wynants,

de Ruysdaël, j'entre pour ainsi dire de plain-pied dans l'œuvre de l'artiste et je me sens au sein de la nature elle-même. Je n'ai plus alors qu'à admirer la richesse du sol ou l'imprévu du point de vue, et à me laisser aller à des sensations analogues à celles que j'éprouve en présence de la création. Les *ficelles du métier*, le plus ou moins d'adresse dans la touche ne me préoccupent nullement, car tout est tellement parfait d'exécution, que les détails les plus admirables se fondent dans une harmonie exacte qui est la vérité.

Dans notre école actuelle, M. Paul Huet, M. Théodore Rousseau, peignent le paysage avec une réalité magnifique, et M. Daubigny répand une telle fraîcheur dans ses vallées, qu'on éprouve un sentiment de bien-être à les regarder. Les deux premiers reproduisent la nature avec sa poésie telle qu'elle apparaît à tous les êtres sans distinction; le second, avec les mêmes mérites, puise encore en lui-même un fonds de poésie qui lui est propre, et le communique aux autres avec beaucoup de charme.

Avec M. Corot, mes *sensations* ne sont

pas éveillées, et je suis obligé de faire appel à mon *esprit* pour apprécier son talent. Il est poëte, c'est vrai, mais tout de *convention*. Ses tableaux sont de très-belles *indications*, mais je ne puis me contenter *d'esquisses*, en paysages surtout.

Pourquoi certains mettent-ils de l'acharnement à donner à M. Corot une position à part, au-dessus des paysagistes modernes, et traitent-ils, avec mépris, de *bourgeois*, ceux qui *raisonnent* sans se laisser aveugler par la camaraderie? Espèrent-ils à ce point fermer les yeux du public, quand eux-mêmes prêchent d'ailleurs la vérité et l'imitation de la nature dans l'art? Et ne peut-on, tout en rendant justice à l'artiste, lui dresser un piédestal moins élevé et plus à la portée de sa taille?

Je l'ai déjà dit, et je le répète ici, la médaille d'honneur donnée à M. Corot eût provoqué de très-grands mécontentements, alors qu'un jeune artiste, M. Blin, qu'un ancien lutteur, M. Paul Huet, ont, dans la même sphère que lui, accompli un bien plus beau travail; alors surtout que, si c'est le côté poétique que vous admirez, vous aviez devant vous M. Jules Breton, dont

l'œuvre serait écrasante placée à côté de celles de son rival.

Le Matin (506) est un des meilleurs ouvrages de M. Corot. Son *unique* ciel y est moins cotonneux, ses arbres, d'une élévation hors nature, y sont moins fouettés, ses petits personnages y ont leurs mêmes poses gracieuses. D'après la nature, telle qu'il l'a créée lui-même, ceci est très-heureusement arrangé, et, à une certaine distance, la poésie y vient amenée par l'esprit de celui qui regarde et qui s'identifie peu à peu avec cette création humaine.

Les environs du lac de Nemi (507) sont bien peu aérés, l'air y est bien lourd pour un si beau climat. Je ne crois pas que le touriste s'en éprenne et rêve d'y courir. Il y a là cependant un léger filet d'eau bien gracieux et bien tentant. Quel malheur que les bois et les coteaux qui l'entourent soient et si sombres et si peu gais!

M. Corot a parsemé cette toile d'une foule de petites touches qui lui sont particulières et dont raffolent ses admirateurs. Ces indications sont sans doute à effet et, à distance, jettent un peu de lumière dans

son ensemble toujours grisâtre ; mais je n'aime ces *procédés artistiques* que lorsqu'ils se combinent entre eux comme dans une figure de Rembrandt, et non quand ils sont dispersés ainsi de droite et de gauche. Il ne faut que de l'*adresse* dans le cas où est M. Corot. Il faut un immense savoir et un goût parfait, au contraire, pour les fondre, tout en accusant les moindres d'entre elles, comme dans le sublime *Doreur* du grand artiste flamand.

M. Corot est un paysagiste distingué, je le proclame, mais ce n'est pas un grand maître, et la postérité sera moins généreuse envers lui que ses amis.

Lorsque quelques meneurs influents veulent faire une réputation à un de leurs camarades, ils ont beau jeu, s'ils disposent de quelques petits journaux, pour entraîner les badauds. Que de gens demandent à ce qu'on réfléchisse pour eux ! A force de répéter partout et sur tous les tons que M. Ingres est dépourvu de talent et que M. Courbet est un génie puissant, ils finissent par faire croire à quelques cerveaux timides que le seul grand peintre de style du siècle est simplement un écolier qui

s'applique, tandis que le peintre d'Ornans, comme ils l'appellent, qui eut un jour un coup de brosse solide dans sa *Fileuse*, est un *artiste* au-dessus de l'appréciation vulgaire des *bourgeois!* Ce dernier mot est le terme magique avec lequel ils établissent leur classification des intelligences. Et comme on ne perd pas généralement de temps à leur répondre, ils s'imaginent être des aigles, et ne voient rien de spirituel et de sensé en dehors d'eux et de leurs amis.

Entre le *bourgeois* tel qu'ils le comprennent, et le juge artiste tel qu'ils le veulent, il y a le vrai public, l'homme de bon sens, que ni la mode ni la camaraderie n'entraînent, qui classe le talent après le génie, et n'a pour l'excentricité qu'un regard de curiosité passagère. Ces gens-là portent en eux le jugement réservé par la postérité aux œuvres de l'intelligence.

M. Daubigny. — Après s'être vu proclamé sans conteste le roi des campagnes fleuries et des fraîches journées du printemps, M. Daubigny a voulu montrer que son pinceau savait être riche et sévère autant que simple et élégant ; et il a fait ses

Vendanges. Une seule toile de cette valeur est un coup de maître qui suffisait pour atteindre le but.

Aujourd'hui, l'artiste fait un pas de plus vers les conceptions hardies et s'attaque à la reproduction d'un des plus bizarres effets de la nature.

La nuit est sur la terre, rendue noire et effrayante par un ciel chargé de gros nuages à travers lesquels la lune impuissante pénètre difficilement. A gauche, une pauvre chaumière, à droite, un parc de moutons dont on aperçoit les dos serrés les uns contre les autres. En voyant les ténèbres qui enveloppent la nature, de mystérieuses pensées se glissent dans votre esprit, une terreur secrète s'empare de vos sens. Il semble que ce ciel de plomb va fondre sur la campagne.

L'effet est saisissant, et pour le rendre avec cette vigueur, il faut avoir une intuition profonde et savoir manier les couleurs avec une habileté consommée. Toutefois cette œuvre m'impressionne moins que les dernières productions de l'artiste.

Le *Parc de Saint-Cloud* (570), si estimé des bons Parisiens, les dimanches et fêtes,

offrait un triste sujet pour la peinture. M. Daubigny a fait un tour de force en sachant dissimuler la raideur de ces quinconces et en évitant toute comparaison de son tableau avec une lithographie coloriée, ce qui semblait difficile. Il a su répandre beaucoup d'air et de lumière à travers ces feuillages épais et les rendre intéressants malgré la monotonie de leur régularité.

M. Français est sorti de sa voie habituelle en nous reproduisant les *Nouvelles fouilles de Pompéi* (846). Sa peinture, d'une finesse extrême, s'accommode bien de ces palais en ruines dont les murs étaient couverts de peintures et de curiosités de toutes sortes. A l'aide de ces précieux fragments, on pourrait reconstruire dans son esprit cette cité merveilleuse où le luxe semble avoir atteint son apogée.

M. Gosselin. — *Sur une route* (932) ombragée d'arbres immenses, un troupeau de moutons retourne au bercail. L'heure du jour est avancée et le soleil envoie ses derniers rayons. Ce paysage est fort beau de composition et exécuté avec vigueur. C'est une œuvre remarquable.

M. Huet (Paul). — Avec une *Cabane de pêcheur* (1074), où l'on retrouve sa touche vraie et puissante, M. Huet expose un tableau : *Gave du bord* (1073), qui m'a rappelé son admirable *Inondation*, du Musée du Luxembourg.

Sur un terrain rocailleux les eaux roulent écumantes ; le ciel est chargé de nuages épais ; les arbres, grands et vigoureux, s'élèvent avec majesté ; quelques bœufs viennent se désaltérer au bord du torrent.

Voilà la nature rendue sans subterfuges et imposante dans sa vérité !

M. Imer. — *L'Etang des Fourdines* (1086) est un beau morceau de peinture. L'horizon est immense et donne un cachet de grandeur au tableau. L'eau reflète les derniers rayons du soleil. Des bestiaux hument l'air de leurs naseaux humides. Tout est peint avec simplicité et heureusement trouvé.

Sans être aussi remarquables, les ruines de Crozant (1087), méritent encore une très-belle mention.

M. Lansyer expose deux beaux paysages, un surtout, les *Bords de l'Ellée* (1224),

est d'une richesse de pinceau très-réelle. Mais je voudrais ces tableaux plus achevés. Les arbres sont indiqués seulement.

M. Le Cointe. — *Au bord de la mer* (1277). Placé comme pendant au *Matin* de M. Corot, ce paysage acquiert à la comparaison une solidité extrême, le coloris en paraît d'autant plus vrai et la poésie n'en est pas moins vive. M. Le Cointe conserve dans des données modernes le style académique; je suis loin de lui en faire un reproche; cela donne une largeur remarquable à ses lignes générales. Son œuvre est une des meilleures du Salon.

M. Nazon. — Cette impression vague qui me séduit, je l'éprouve devant les deux toiles de M. Nazon : la *Montagne et les Grottes de Bruniquel* (Tarn-et-Garonne) (1592) et *Deux moulins sur le Tarn* (1593).

L'artiste nous peint deux couchers de soleil : l'un éclairant des lointains encaissés entre des roches énormes; l'autre, projetant ses feux mourants sur les premiers plans, derrière les murs d'une fabrique abritée par des arbres touffus.

Ici : c'est l'Aveyron qui, après avoir dé-

bordé sur les campagnes, rentre dans son lit, laissant une traînée de vase partout où il a passé ; derrière lui se dressent des roches unies et des collines boisées enveloppées d'une vapeur résultant d'une chaude journée ; là, c'est le Tarn dont les eaux contenues par un barrage changent de niveau et déroulent une nappe d'argent au sein d'une vaste plaine.

Cette dernière toile est plus sobre d'effet; la perspective y est plus grande, les plans s'y succèdent avec autant de franchise et plus harmonieusement, les arbres sont plus vigoureusement peints ; en général, la facture y est plus solide, on y sent moins l'apposition des glacis. C'est un fort beau pendant au tableau du même artiste qui figure dans les galeries du Luxembourg.

M. Von Thoren. — Les *Voleurs de chevaux* (2197) et les *Voleurs de bœufs* (2198) sont deux œuvres admirablement composées et exécutées dans une gamme de tons tout à fait mélodieuse. A la tombée de la nuit, des voleurs se glissent à travers les champs, les uns chassant devant eux les animaux qu'ils ont pris, d'autres faisant le

guet. Les scènes sont animées et silencieuses à la fois ; l'impression qu'elles communiquent est naturelle. Voilà encore une médaille doublement bien gagnée.

*
* *

Nous avons encore de très-beaux paysages ; ainsi :

M. d'Aligny a conservé son respect de la ligne pure dans *la Chasse au soleil couchant* (24). Un chasseur qui tend son arc sur le sommet d'une roche unie, voilà tout le tableau ; et cependant cette petite toile a un cachet de véritable grandeur.

M. Allongé est en progrès : son *Bourg de Crach* (27) a de la poésie. Je lui préfère, toutefois, *l'Étang du Perray* (28) dont les eaux sont d'une transparence parfaite et les premiers plans très-solidement établis.

M. André (Jules). — *Les bords de l'Oise* (37). Plein de sérénité et avec de jolis reflets dans les eaux ; *Porte de Saint-Georges, près Royan* (38) où l'eau se perd à l'horizon avec beaucoup de vérité.

M. Appian expose deux toiles à peu

près semblables, d'une couleur un peu crue, mais d'un dessin sévère et dans lesquelles les eaux ont une limpidité extraordinaire.

M. Benouville représente le classique pur. *Le Colysée* (154) forme un paysage sévèrement dessiné et peint avec une sûreté de main et une solidité de tons remarquables. Mais les détails trop nombreux nuisent à l'effet général et enlèvent au tableau cette grandeur que M. Anastasi a su donner à son *Forum*.

M. Berchère a le secret des nuits africaines; il sait rendre aussi la profondeur des déserts. Ses *temples de Rhamsès* (156) présentent des ruines poétiquement caressées par les rayons de la lune.

M. Busson (Charles). — Un pinceau facile et élégant. Des terrains largement brossés dans sa *Journée d'automne* (341) et des eaux d'une grande vérité dans sa *Chasse au marais* (342).

M. Cabat. — Une *Solitude* (348), où l'on retrouve trace de son grand style d'autrefois.

M. Cibot est toujours le paysagiste savant et d'un goût pur, que nous connaissons depuis vingt ans.

M. de Cock (César) a beaucoup d'habileté dans la facture, mais il abuse du *vert* et donne trop d'élévation à ses arbres. Dans *la Cressonnière de Veules* (590), la pelouse est peinte grassement, et une séve abondante circule dans le paysage.

M. Flandrin (Paul). — Deux paysages, comme toujours, d'une exécution trop méticuleuse et d'une recherche trop visible des procédés anciens, mais dessinés avec pureté.

M. Gluck. — *Un départ pour la chasse au seizième siècle* est à la fois une étude du paysage pittoresque et un aperçu très-exact des coutumes d'une époque.

Des hauteurs d'une vaste terrasse sur laquelle s'élève un château dont les nombreux clochers escaladent le ciel, un sentier sinueux se précipite à travers des rochers abrupts supportant une forêt d'arbres de toutes sortes. Le jour éclaire avec force cette route escarpée sur laquelle chevauche avec

noblesse une haute dame escortée de ses seigneurs, de ses piqueurs et de ses chiens. La scène est très-mouvementée et très-puissante comme effets ; le souffle du moyen âge y circule, on assiste volontiers par la pensée à ces plaisirs d'une autre époque, si modifiés aujourd'hui.

L'artiste aime à entremêler chevaux et cavaliers, arbres et pierres, et sait les faire dérouler sous nos yeux avec une parfaite clarté.

M. Hanoteau. — *Un coin de parc, dans le Nivernais* (1006); grande toile d'une composition sévère et d'une exécution serrée.

M. Hercau. — *L'Approche de l'orage* (1033). Les nuages noirs couvrent déjà le ciel et la pluie commence à tomber en larges gouttes qui couchent les herbes sur le sol. Le berger pousse son troupeau vers le bercail, les moutons piétinent difficilement dans ces terrains devenus gras. Tout cela est rendu avec naturel et peint avec beaucoup de vigueur.

M. Jeanron. — Une belle vue du *Châ-*

teau d'If et des îles (1116). Un peu monotone de couleur, mais bien disposée dans ses détails.

M. Lacroix (Gaspard). — Un beau *Paysage* aux riches feuillages et d'un aspect imposant.

M. Lambinet est un des paysagistes qui savent le mieux répandre la fraîcheur dans leur toile : *Le cours de l'Yvette* (1207) est d'une grâce charmante, et *l'Après-Midi d'automne* (1208) renferme un ruisseau délicieux qui coule à travers de frais herbages.

M. Lanoue (Félix). — Deux tableaux d'un classique sévère et remarquablement dessinés.

M. Lapito. — Deux toiles classiques aussi, mais moins largement brossées, très-fines même ; un peu froides d'aspect.

M. Lavieille. — *Un printemps* (1262) et *un Automne* (1263) d'un réalisme un peu cru.

M. Michel. — *L'Étang* (1513) et *Avant la pluie* (1514) sont deux œuvres d'un réalisme fin et charmant. L'air ne circule pas bien dans les fouillis d'arbres, mais les

caux et les canards sont tout à fait réussis.

M. Mouchot. — *Un carrefour au Caire* (1562) est peint avec une grande vérité dans les types, les costumes et les habitudes. Beaucoup de vie et de coloris.

Dans *l'Ile de Philoë* (1563) il y a un peu d'empâtements et moins de chaleur, mais c'est encore l'œuvre d'un orientaliste par l'aspect général très-poétique et très-vrai.

M. Pasini. — Sans rivaliser avec M. Fromentin, dont il n'a pas la finesse et le coloris suave, M. Pasini nous présente une *Chasse au faucon* (1653) d'un dessin remarquable. Il y a aussi beaucoup de talent dans ses *Environs de Tripoli* (1654). En général, le ton est un peu cru dans les deux toiles, comme cela se voit dans les œuvres de M. Ciceri, son maître.

Mlle Sarazin de Belmont. — Deux toiles un peu sèches dans leur finesse et d'un classique un peu *vieillot*, mais bien composées et d'un dessin savant.

M. Thurner. — *Un coin de vigne en Bourgogne* (2069). Lumineux, fin et disposé avec goût.

M. Tourmemûne. — Nous le retrouvons toujours : orientaliste distingué, généralement un peu froid, mais intéressant et gracieux. *La rue conduisant à un bazar* (2083) est préférable à *la Route de Smyrne*, (2084) comme couleur principalement.

§ 2. MARINES.

M. Achenbach (André). — Une *Marine* (8). C'est bien là la mer dans ses furies ; les vagues qui viennent se briser sur ces ponts de bois sont d'un effet saisissant. Le ciel ne me paraît pas aussi heureusement reproduit.

M. Aivasovski est toujours le peintre habile des effets puissants de la nature. Son *Clair de lune* (19) et *Son soleil couchant* (20) sont deux toiles originales et fortement traduites. C'est à peine si les yeux peuvent fixer, sans être éblouis, ce soleil ardent qui baigne dans la mer le reflet prodigieux de ses rayons éclatants ; le rivage est comme incendié et les parties qui ne sont point éclairées sont rejetées dans une nuit d'autant plus profonde.

M. Gudin. — *L'arrivée de l'Empereur à Gênes* (970). On ne peut méconnaître la puissante imagination de M. Gudin. Réunir un millier de personnages dans une scène, leur donner une animation et une vie qui entraînent le spectateur, cela demande une force de composition rare à trouver. Mais je ne puis me faire à ces couleurs bariolées, que les uns comparent avec raison à des feux d'artifice, d'autres, avec autant de justesse, à du sirop de groseille, et qui sont, en tout cas, d'une crudité excessive.

Le Bossuet sortant du Havre (971) nage dans ce même élément, aux nuances bizarres et de convention.

M. Isabey a de la fougue, mais moins que M. Gudin. Il a des couleurs aussi crues que les siennes, mais il n'en a que deux, la bleue et la blanche, ce qui rend son exécution plus monotone et tout à fait froide. Son *Naufrage* (1088) n'en est pas moins une œuvre émouvante, parce que, comme M. Gudin, M. Isabey sait composer pour le spectateur et remuer les vagues avec énergie.

M. Ziem. — A l'opposé de ces deux ar-

tistes, M. Ziem a une éclatante palette pleine de chaleur et d'une harmonie splendide. Voilà *Venise* (2283) étincelante et superbe, telle que nous aimons à la rêver.

Quelle grandeur encore et quelle lumière délicieuse dans cette *Ile de la Camargue* (2284). M. Ziem est toujours aussi riche de tons que par le passé, et reste certainement ce qu'il était, le premier dans le genre qu'il traite.

§ 3. ANIMAUX.

MM. Brendel et Schenck seuls sont deux artistes véritablement dignes de figurer comme peintres d'animaux; les autres, MM. Rousseau, Verlat, Laffitte, Lambert, Melin, Verwée, Villa et Von Thoren sont ou des peintres de genre, ou des paysagistes plutôt que des animaliers.

M. Brendel est inférieur cette année à lui-même, bien que son tableau *Dans la plaine* (289) soit d'une vérité saisissante. L'animation règne dans ses troupeaux, on les voit s'agiter au sein d'un paysage magnifique. Mais M. Brendel *travaille* trop la laine de ses moutons et ne lui donne pas

cette épaisseur grasse que nous trouvons chez M. Schenck.

M. Schenck connaît aussi bien que M. Brendel les instincts des moutons, il en reproduit les attitudes stupides, les regards effarés avec une vérité merveilleuse, et il est bien autrement puissant que cet artiste dans son exécution.

Le *Réveil* (1941). Il faut voir avec quel naturel ces petits agneaux, pressés contre leurs mères, se relèvent et se préparent à marcher en troupeau.

Il semble qu'on les entend bêler. Comme leurs laines sont grasses et abondantes ! Il ne se peut rien voir de plus fidèlement exécuté.

Le *Râtelier* (1942) est une toile exceptionnelle par son originalité et la largeur de son exécution. Une quinzaine de moutons vus de face avancent leurs têtes pour brouter la paille sèche qu'on leur a servie dans un râtelier. On voit positivement s'agiter ces brebis qui grimpent les unes sur les autres pour saisir avec gloutonnerie les brins dorés que l'on croit entendre craquer sous leurs dents. Impossible de

rien imaginer de mieux rendu que ces regards inquiets et hébétés, ces oreilles avidement dressées, cette laine huileuse et jusqu'à cette paille sèche.

C'est là un chef-d'œuvre qu'une médaille simple ne suffisait pas à récompenser, parce qu'on ne peut, sans l'amoindrir, comparer cette toile à celles d'autres artistes médaillés au même titre.

M. Rousseau (Philippe), dans son *Chacun pour soi* (1879), donne le dernier mot de la réalité. Cette chienne, qui se jette sur ce panier rempli de vaisselle, ces petits chiens, qui profitent de la position et de la préoccupation de leur mère, pour prendre un supplément de nourriture, sont tellement vrais, qu'on les dirait vivants.

M. Verlat expose un *Bertrand et Raton* très-spirituellement reproduit. A peine le chat a-t-il sorti le marron du feu, que le singe, l'attrapant par la queue, lui fait faire un mouvement en arrière et saisit le fruit convoité. La physionomie des deux animaux rend parfaitement l'idée du grand fabuliste. L'exécution est excellente.

M. Laffitte. — La *Charrette de saltimbanque* (1187) est une œuvre de genre, où chiens, chats, singes, ânes se groupent avec naturel et sont vigoureusement peints.

M. Lambert. — *Un terrier de renards* (1205) nous offre une scène bien faite, au milieu de laquelle un piqueur retient une meute de chiens remarquable par l'animation qui règne parmi tous les animaux et par la franchise d'une exécution variée dans ses détails.

Une horloge qui avance (1206) nous présente deux chats jouant avec les poids d'un immense coucou. Beaucoup de grâce et de naturel. Bonne toile également.

M. Melin marche sur la ligne de Jadin avec ses terriers et ses chiens anglais.

M. Villa a spirituellement reproduit le *Lapin* et la *Sarcelle*.

M. Verwée. — La *Ferme rose* (2157), le *Verger* (2158), œuvres d'une forme sévère et précise.

VII

FLEURS ET FRUITS,

NATURES MORTES, ETC.

MM. Desgoffe, Gronland, Mongino Reignier et Robie méritent une mention spéciale parmi les nombreux décorateurs ou peintres de fruits et natures mortes, possédant pour la plupart des qualités de même nature et qu'il me suffira d'apprécier en deux mots. Je vais donc m'étendre seulement sur les œuvres de ces cinq artistes tous *maîtres* dans leur partie.

M. Desgoffe (Blaise) a dépassé les Hollandais les plus complets dans la perfection du détail. Il n'est pas possible de rendre avec plus de précision et d'une manière plus délicieuse tous les objets si divers que l'artiste nous représente. Le marbre, l'onyx, l'ivoire, l'agathe, l'acier, le fer se ren-

contrent, sans pouvoir jamais être confondus sous l'œil du spectateur. Les étoffes, les tissus les plus variés sont imités avec une netteté et une intensité de couleurs merveilleuses. L'illusion est complète et la facture ne saurait aller plus loin.

Mais ce qui donne pour moi aux œuvres de M. Desgoffe une valeur exceptionnelle, c'est l'art avec lequel elles sont composées. On sent que l'artiste a étudié les antiques avec avidité, et s'il nous reproduit une statuette, comme dans son tableau (647), le dessin, le style même est à la hauteur de l'original qu'il copie. De plus, il a un goût parfait dans l'arrangement, il groupe avec une harmonie exacte les œuvres d'art de toutes les époques et de tous les pays.

Dans son tableau : *Verre gravé*, entre autres merveilleux détails, il y a un couteau à manche d'ivoire d'un travail exquis et qu'on ne peut se lasser d'admirer.

M. Gronland expose des *Raisins et Aloès* (964) qui sont les plus beaux fruits de l'Exposition. C'est d'une puissance de pâte, d'un coloris et d'une harmonie admirables.

M. Monginot expose un panneau décoratif : *Un Coin de palais* 1528) où les fleurs et les fruits sont peints avec une largeur étonnante.

Toutefois je préfère encore son *Chevreuil* (1529), étude magnifique, de grandeur naturelle, d'une vérité inouïe.

M. Reignier (Jean) ne brosse pas avec la largeur et le puissant coloris de Saint-Jean ou de M. Gronland, mais nul ne l'a jamais égalé comme finesse de dessin ni comme grâce. Sous ce rapport, il y a dans son *Printemps* (1796) une branche de petites roses pompons d'une adorable délicatesse ; les boutons qui terminent les branches sont d'une fraîcheur admirable et les feuilles d'une tendresse infinie. Les iris ont des tiges aqueuses et penchent coquettement leurs têtes, où mille nuances se reflètent avec éclat.

M. Robie a composé deux scènes spirituelles et gaies avec un goût charmant.

Le *Massacre des Innocents* (1847) est un chef-d'œuvre. Sur un tertre, au pied d'un arbre, des enfants ont oublié une boîte de hannetons. Les insectes ont fini par soule-

ver le couvercle et par sortir lentement, tant ils sont engourdis. Des petits oiseaux, des papillons accourent et se jettent sur cette proie facile. Il en est qui se disputent et se battent, d'autres qui savourent leur festin. Les fonds sont remplis par des branches d'aubépine rouge, des pâquerettes d'une finesse et d'une fraîcheur délicieuses.

La *Terre promise* (1848). De beaux raisins muscats, des épis de blé, voilà la terre promise que les mêmes petits oiseaux sont venus habiter. L'exécution est aussi remarquable que dans le premier tableau, qui est toutefois plus amusant dans ses détails.

Il faut encore remarquer :

M^{me} **Allain** (Pauline). — *Un vase de fleurs printanières* (25). — Toutes ces fleurs sont peut-être un peu serrées les unes contre les autres, mais leurs couleurs sont si riches et se marient si bien !

Les *Roses et jasmins* (26) sont peints encore plus finement. Le petit vase bleu ne se détache pas assez sur le fond d'une nuance à peu près semblable.

M^{me} **Antigna**. — Un tableau de *nature morte* (46) un peu lourdement rendue, mais

dans lequel on trouve un très-joli profil d[e] petite fille qui regarde indiscrètement dan[s] le panier aux provisions.

M. Bidau (Eugène) sait marier ses cou[leurs] et découper grassement son feuillage[.] Ses *Fleurs* (182) sont fort belles, principa[lement] la branche de chèvrefeuille qui bai[g]ne dans l'eau.

Mme Bohly (Marie). — Un *Panneau dé[-]coratif* (220). — Des lilas et des roses u[n] peu étouffés les uns contre les autres, mai[s] d'une fraîcheur de tons très-agréable.

M. Couder (Alexandre), contraire[-]ment à tous les peintres de fruits et d[e] fleurs, fait plus petit que nature; mais i[l] peint avec tant de vérité que ses toiles, malgré cela, sont presque de vrais *trompe[-]l'œil*.

Mlle Darru (Louise). — Des fleurs entas[-]sées pêle-mêle sur une chaise de jardin vi[-]goureusement peintes.

M. de Noter. — *Fleurs et fruits* (635) dessinés avec vérité. Je voudrais un peu plus de lumière.

Mme Despierres (Adèle). — *Fleurs et*

fruits (657).—Excellent panneau décoratif, habile arrangement, beaucoup de grâce et de vérité, coloris charmant.

Mme Desportes. — *Fleurs, fruits et gibier* (658). — Les animaux sont principalement bien réussis.

Mme Escallier. — Des fleurs d'une couleur étincelante.

M. Faivre (Émile). — D'excellents panneaux décoratifs.

M. Faivre (Tony). — Un des meilleurs panneaux du Salon (1876).

M. Gelibert. — *Hallali de chevreuil* (880) un peu sombre de couleur, mais largement brossé.

MM. Gérard, Gouillet, Kreyder exposent des natures mortes ou des fleurs remarquables.

M. Lays. — Des fleurs printanières, des fraises, des framboises, qui sont de véritables *trompe-l'œil*.

M. Leclaire, Mlle Loustau (Maria). — De fort jolis fleurs et fruits.

M. Maisiat. —*Un coin de verger* (14
des *Fruits à terre* (1421), d'une finess
tons hors ligne et d'une délicatesse de
ceau exceptionnelle.

M. Moreau (Nicolas). — *Une Chass
sanglier* (1542), d'une grande énergie.

M. Moynet. — *Un coin de jardin* (15
Bonne décoration.

M. Muller. — *Avant la moisson* (157
— Un chef-d'œuvre que j'aurais dû clas
avec les exceptions. — Des coquelicots,
liserons, etc., au milieu des blés. La pur
des lignes, la souplesse du pinceau, l'h
monie des couleurs, en font une œu
délicieuse.

Mme **Muraton** (Euphémie). — De tr
beaux *Fruits* et des *Légumes* largeme
peints.

M. Mussill. — Des *Ronces* et *Lisero
1580), finement colorés et d'un dessin é
gant.

Mme **Nancy**, **M. Pelletier** (Jules
M. Philippard. — De jolies *Fleurs* et d
Fruits colorés.

Mlle Stolk (Alida). — *Une Pensée près la tombe d'un enfant* (2013). Panneau décoratif ingénieusement composé et simplement rendu.

M. Verreaux. — *Lièvres, Canards et Perdrix*, finement étudiés.

M. Vollon. — *Intérieur de cuisine* (2196). Il y a là plus qu'un peintre de nature morte. La jeune femme qui fourbit son chaudron est une excellente figure peinte, d'une largeur de brosse et d'un coloris puissant qui rappellent les anciens tableaux espagnols. Les accessoires, vaisselle, légumes, sont rendus avec une vigueur et une solidité peu communes. Je n'ose pas trop dire à M. Vollon tout le bien que je pense de son talent, parce qu'il frise le *parti pris* que je ne veux jamais encourager, mais j'espère beaucoup de lui pour l'avenir.

VIII

LA SCULPTURE

On s'explique facilement pourquoi le niveau de l'art se maintient plus élevé chez les sculpteurs que chez les peintres.

La statuaire n'est pas comme la peinture à la portée du vulgaire. Ceux qui la cultivent savent bien qu'ils ne gagneraient rien à flatter les goûts excentriques de la mode. Ce sont généralement des artistes convaincus, songeant avant tout au but de cet art difficile et sévère, but qui est la recherche du beau idéal.

Là est du reste la supériorité de la sculpture sur la peinture. Tandis que celle-ci revêt à chaque siècle de nouvelles formes et s'enrichit de procédés dus aux découvertes des sciences modernes, celle-là n'emprunte rien aux inventions du progrès. Telle elle est née, telle elle vivra. Elle travaille

pour tous les âges, sans avoir à redouter les injures du temps. Le galbe qu'elle a caressé amoureusement durera autant que le monde, tandis que la peinture perdra ses couleurs, quelquefois sa seule parure, sur laquelle elle fonde la plupart du temps sa renommée.

Si donc la statuaire est un art ingrat pour l'artiste pendant sa vie, elle le force au moins à ne pas compter avec les caprices du jour et lui paye au centuple, plus tard, le prix de ses courageux travaux. Il faut alors beaucoup de désintéressement et un grand amour de son art pour lui consacrer sa vie, et c'est ce culte pieux qui maintient élevé le niveau de la sculpture.

J'ai déjà dit que l'Exposition de cette année contenait peu d'œuvres médiocres et pas une seule de ces excentricités qui s'étalent en bon nombre dans les galeries de peinture, mais dont je n'ai voulu citer que les plus osées.

En étudiant les ouvrages les plus remarquables, on voit avec plaisir que tandis que certains artistes, s'appuyant sur la tradition, s'appliquent à faire revivre les formes éternellement belles dont la Grèce nous a donné

les modèles, d'autres, plus hardis et souvent non moins habiles, cherchent de nouveaux contours, toujours pour atteindre le même but, et demandent à des sujets modernes une *expression* que n'a jamais connue l'art antique absorbé dans l'idéal pur et le culte de la beauté plastique.

Le même artiste exposant quelquefois une statue et un médaillon, un bas-relief et un buste, je préfère ne pas séparer en chapitres les diverses branches de la statuaire et examiner dans son ensemble l'envoi de chaque sculpteur.

M. Begas (Reinhold). — *Vénus et l'Amour* (2864), groupe en plâtre. — L'Amour vient d'être piqué au bras, il se raidit et pleure ; Vénus cherche en vain à le consoler, elle l'enveloppe pour ainsi dire de ses caresses, mais l'enfant semble tout entier à la douleur qu'il éprouve ; et pourtant, au regard tranquille de la déesse, on voit que la blessure n'est pas grave ; mais le petit est habitué à être dorloté.

Rien n'est plus gracieux que la pose courbée de Vénus, elle offre mille contours souples et vivants ; le bras qui porte la main

au menton de l'enfant est charmant. Dans cette œuvre originale, il ne faudrait pas chercher le caractère classique ou même mythologique, M. Begas s'en est complétement affranchi ; mais on ne saurait l'en blâmer quand on voit combien son groupe est vivant et joli. Si nous n'avons pas Vénus et l'Amour, nous avons une mère remplie de la plus tendre sollicitude pour son enfant.

M. Cambos (Jules). — *La Cigale* (2891). Gracieuse statuette en marbre, exposée en plâtre, l'année dernière, avec beaucoup de succès. Elle est toujours aussi jeune et charmante, mais d'une transparence plus délicieuse encore. En la voyant si frileuse, se ramasser sur elle-même et souffler dans ses doigts, on sent le froid vous pénétrer aussi.

M. Capellaro. — *Le Laboureur*, statue, plâtre (2894). M. Capellaro s'est inspiré des admirables vers de Virgile :

> Scilicet et tempus veniet cum finibus illis
> Agricola incurvo terram molitus aratro,
> Exesa inveniet scabra rugine pila,
> Aut gravibus rastris galeas pulsabit inanes, etc.

Son laboureur a remué le sol de cette plaine de la Macédoine où les ossements romains s'entassèrent deux fois. Dans un moment de repos, sans doute après avoir jeté un coup d'œil sur les « dards rongés de rouille » dont parle le poëte, il s'est assis sur une pierre et contemple un crâne qu'il a pris dans sa main. Peu à peu sa pensée s'assombrit, et ce paysan devient rêveur, et plus il rêve, plus il se sent pris d'une terreur qu'il ne s'explique pas bien.

Le sujet était beau; l'artiste lui a donné toute sa force et son austérité. Il a su poser sa figure avec grandeur et simplicité, et conserver à la physionomie de son laboureur cette double expression poétique : l'étonnement et la rêverie.

L'exécution répond à la pensée qui l'a guidée. L'énergie et la finesse des bras et des jambes nous reportent à l'antiquité. Le torse est souple et se penche avec la grâce du *Mercure sur le bord de la mer*. Voilà une œuvre noble et sévère devant laquelle on aime à s'arrêter.

M. Chapu. — *Le Semeur*, statue en plâtre. M. Chapu est un des plus savants des-

sinateurs parmi les sculpteurs du jour. Sa ligne large a du style ; il sait donner de la vie à ses œuvres. On a pu jusqu'ici lui reprocher une lourdeur dans les formes qui se retrouve encore dans son *Semeur*, moins apparente à cause du sujet, mais qui, je le crains bien, est inhérente à sa nature.

L'homme des champs marche à travers les sillons, son sac enroulé autour de sa main gauche, il puise de la droite le grain qu'il sème devant lui. Son torse est large, ses jambes vigoureuses, il est vivant. En somme, encore un ouvrage excellent.

M. Chatrousse.—Avec un *Saint Simon*, statue en pierre, destinée à l'église de la Trinité, M. Chatrousse expose un bas-relief en plâtre, très-bien composé, représentant Jacob Rodrigues Pereire, premier instituteur des sourds-muets, enseignant la parole à un sourd-muet. La tête de l'enfant est très-expressive et le sujet rendu d'une façon intéressante.

M. Cordier est le sculpteur des dames du monde ; il sait rendre leur élégance tout en forçant un peu leur expression, ce

qui engendre un air de préciosité dont elles ne se plaignent pas.

Le portrait de *madame Constant Say* et celui de *madame Millaud* sont deux bustes en marbre très-finement étudiés et gracieusement rendus ; les ajustements sont d'un goût exquis et d'une distinction parfaite.

M. Crauk est un des grands statuaires parmi les jeunes, si ce n'est pas le plus grand. Lui, M. Carpeaux, et aujourd'hui M. Paul Dubois, nous permettent d'espérer des successeurs à David d'Angers, à Rudde et à Pradier, qui n'ont point encore été remplacés.

M. Crauk est sorti de ses études ordinaires cette année, et j'avoue que je n'ai pas cherché sans inquiétude sa statue du maréchal Pélissier. Rien n'est ennuyeux comme ces portraits officiels de nos grandes illustrations. Combien n'avons-nous pas vu de statuaires de talent, Duret, par exemple, échouer complétement dans ces sortes de sujets. Je ne connais guère que le *Condé* de David qui ne me laisse pas indifférent.

Aussi, je le constate avec plaisir, M. Crauk

a triomphé du costume militaire, des affreuses bottes molles, et de la pose officielle. Sa statue est un chef-d'œuvre, et le maréchal Malakoff, malgré la ressemblance extrême de la figure, serait bien étonné, s'il pouvait voir son image, de se trouver si élégant, si noble de manières ; car la vigueur et l'énergie des mouvements, plutôt que la grâce, caractérisaient le vainqueur de Sébastopol.

Je ne me plains pas pour mon compte de cette distinction, d'autant que je retrouve sur la physionomie du soldat son caractère tout entier. M. Crauk, en idéalisant son modèle, l'a pu faire vrai, et c'est là le grand secret qui échappe à presque tous les *faiseurs de grands hommes.*

Ce paletot de fourrure dissimule admirablement la raideur de l'uniforme, et les plis nombreux des bottes effacent le ridicule de ces modernes chaussures. La tête se redresse avec noblesse, le corps penché s'appuie avec fermeté et grâce tout à la fois sur les jambes parfaitement d'aplomb.

Les accessoires ne sont là que pour entourer la figure, la faire valoir, et donner à la statue l'aspect d'une composition histo-

rique. Ce sont : le bâton de maréchal, le plan de Sébastopol déposé sur un gabion, des boulets et des drapeaux.

Avec cette très-belle statue, M. Crauk expose, en médaillon, le portrait de *Mlle Favart,* du Théâtre-Français. Cette œuvre est tout simplement exquise. La tête, de trois quarts, s'appuie en relief sur le marbre avec un mouvement penché et une mélancolie particulière à la charmante artiste. Les yeux, larges et beaux, sont rêveurs, la bouche est riante et la physionomie noble et gracieuse. Les cheveux onduleux se nouent simplement entremêlés dans une couronne de volubilis grassement travaillée et d'une souplesse extrême. C'est bien là Mlle Favart, la belle juive du *Don Juan d'Autriche,* ou mieux l'*Esther* de Racine, avec tout son cœur de femme et sa dignité de reine.

Si M. Crauk ne nous a pas donné cette année un pendant à sa *Victoire,* cette œuvre souverainement antique, il nous le donnera l'an prochain. Aujourd'hui il nous montre qu'un grand artiste n'a pas de spécialité et que sa force se trahit dans des œuvres d'un ordre moins élevé qu'il sait placer au premier rang.

M. Cugnot. — *Cérès rendant la vie à Triptolème,* groupe en marbre. La déesse tient sur ses genoux le jeune enfant, elle vient de lui déposer le baiser qui le rend à la vie, car le petit tressaille déjà et agite faiblement ses bras tout à l'heure inanimés. La scène est touchante et gracieusement rendue. Le corps de l'enfant est particulièrement exécuté avec beaucoup de finesse.

M. Cugnot expose encore le portrait de *M. Paul Cottin,* petit buste en marbre très-distingué.

M. Dieudonné. — *Alexandre le Grand vainqueur du lion de Bazaria.* — Il y a beaucoup d'énergie dans ce groupe colossal. Si le jeune homme est trop grand et trop beau pour la vérité historique, nous y gagnons des formes charmantes et une élégance qui a bien son prix.

M. Doublemard. — *L'Éducation de Bacchus,* groupe en bronze très-bien composé et d'une gaieté charmante. Un faune vigoureux et d'un aspect sauvage, comme il convient à ces habitants des forêts mys-

térieuses, a enlevé le petit dieu et l'a plac[é] sur un seau plein de raisin.

De l'air le plus mutin du monde, Bacchus piétine sur la grappe, et le Sylvain s'amuse de cette vigueur et de ce divertissement enfantin. Les mouvements sont d'une vérité telle qu'ils donnent à ce groupe un aspect vivant. Le modelé du corps est accusé d'une façon nerveuse tout à fait approprié au sujet. C'est un très-beau travail, très-intéressant à étudier.

Je ne dirai pas de la *Statue de Serrurier* ce que j'ai dit de l'œuvre de M. Crauk. Il y a certainement beaucoup de talent dans l'exécution ; mais je retrouve le moule banal qui m'est si peu sympathique. Ce plâtre est le modèle d'une statue en bronze inaugurée à Laon il y deux ans.

M. Dubois (Paul). — Pour tout esprit sincère et convaincu, ami véritable de l'Art et chercheur d'œuvres nouvelles dans lesquelles il espère entrevoir le germe d'un talent hors ligne ou d'un génie régénérateur, la haute distinction dont M. Paul Dubois vient d'être l'objet et l'enthousiasme populaire qu'a éveillé son *Chanteur flo-*

rentin étaient choses prévues, pour un délai prochain, dès l'apparition de son premier ouvrage au Salon de 1863.

Le *Narcisse* et le *Saint Jean-Baptiste*, dans leurs petites tailles, révélaient plus de vraie grandeur, plus de puissance créatrice qu'on n'en avait rencontré depuis longtemps dans les œuvres remarquables d'ailleurs, mais généralement froides, de nos sculpteurs modernes.

Autre chose est, en effet, d'avoir la connaissance exacte des procédés de l'art, ou de créer une œuvre d'un aspect original, d'une expression saisissante et qui marque la date qui l'a vue éclore.

On peut certainement, et l'*Aristophane* de M. Clément Moreau est là pour le prouver, produire des œuvres hors ligne où la pureté du dessin, le savant relief du corps, l'expression de la physionomie soient aussi bien rendus que dans la statue de M. Dubois; mais ce qu'il est très-rare de trouver, c'est cette exquise proportion entre toutes les qualités, qui fait que pas un côté saillant n'en dévoile un autre moins remarquable, science qui ne s'apprend pas et qui constitue à mes yeux le véritable génie.

Tournez autour du *Chanteur florentin* examinez-le sur dix faces différentes, étudiez ses proportions, les moindres inflexions de ses lignes, et vous croirez voir dix statues toutes aussi pures de formes, aussi élégantes aussi simplement vraies l'une que l'autre.

Il a seize ans au plus ; sa taille est svelte et bien cambrée, ses jambes d'une finesse extrême. Il tient d'une main sa mandoline appuyée contre sa poitrine, et de l'autre il accompagne son chant. Ses bras ont des ondulations harmonieuses. Sa figure, d'une adorable expression, rappelle les plus beaux types du moyen âge. Ses beaux cheveux coulent à longs flots sous son petit bonnet. Il porte les vêtements collants comme à Florence au quinzième siècle, et son corps, bien que très-élancé, les remplit sans accuser dessous le jeu des muscles, mérite que nous n'eussions certainement pas rencontré avec un savant vulgaire.

J'ai hâte de voir cette délicieuse statue tirée d'un bloc de marbre blanc. Que de reflets précieux naîtront encore et viendront ajouter du charme à ces lignes d'une pureté exquise, à ce modelé d'une jeunesse et d'une vérité si pleines de distinction.

Quant aux souvenirs que sa physionomie et son costume ont pu évoquer, ils sont tous à l'avantage de l'artiste, parce qu'il est impossible de voir dans son œuvre une imitation, comme cela se sent dans le *Jason* ou l'*OEdipe* de M. Gustave Moreau. M. Dubois s'est approprié l'art de la Renaissance, il possède le style florentin comme le style grec; la nature n'a pas non plus de secret pour lui. Ce n'est pas un maître ancien qu'il imite, c'est une figure de l'époque qu'il fait renaître, et puisqu'il a dans son talent tous les moindres raffinements de cet art perdu pour les autres, il peut nécessairement s'en servir avec la perfection d'un Lucca del Robbia.

Le *Chanteur florentin* est une œuvre spontanée, d'un seul jet, d'une jeunesse et d'une virilité séduisantes. L'artiste qui l'a produite n'a rien à prendre à personne, son originalité est incontestable : il a la puissance créatrice. Si jeune qu'il soit, le voilà désormais un maître qui doit servir d'exemple aux autres; il ne sera pas qu'un praticien hors ligne, comme le sont tous les sculpteurs éminents de l'époque.

On ne l'admire pas seulement, il en-

traîne; on peut le passer à l'examen, mais après lui avoir payé le tribut de l'enthousiasme. Je le classe dès aujourd'hui au nombre de ces organisations privilégiées contre lesquelles les critiques moroses et les rivaux chagrins ne peuvent rien. La beauté de son œuvre ne se discute pas, elle s'impose par sa grâce suprême et sa distinction.

La sculpture moderne comptera le *Chanteur florentin* au nombre de ses plus glorieux ouvrages, et pourra le léguer avec confiance à la postérité.

M. Étex a couché son *Saint Benoît* sur un lit de chardons, dans une pose analogue à celle de l'hermaphrodite antique. A dix-huit ans, le saint, retiré dans les montagnes, voulut vaincre la matière pour faire triompher l'esprit. Le sujet était difficile à traiter en sculpture; aussi je ne tiendrais pas trop rigueur à M. Étex pour son imitation dans la composition, si, au lieu des formes lourdes et épaisses de son jeune homme, il nous eût donné une statue élégante et mieux fouillée.

Il y a toutefois de fort jolis détails que je

mentionne avec plaisir. Les pieds sont antiques par la ligne et d'une souplesse remarquable, et les reins sont savamment traités.

Le buste d'Eugène Delacroix m'a semblé lourd et raide; c'est peut-être à cause de cet affreux cache-nez que l'artiste a cru devoir reproduire, parce qu'il faisait partie de toutes les toilettes du célèbre peintre.

M. Falguière. — *Thésée enfant.* — Cette petite statue est taillée dans le marbre avec une grande facilité. La pose est nouvelle et très-hardie, elle est bien dans le sentiment ingénieux et énergique du *Vainqueur au combat de coqs*, ce délicieux enfant que M. Falguière nous envoya de Rome. Voilà encore un artiste d'avenir!

M. Gauthier (Charles). — *Agar dans le Désert,* statue, plâtre. — Il y a un sentiment de douleur bien profond et une prière bien suppliante dans cette attitude renversée. La tête et les bras levés vers le ciel amènent un mouvement du corps d'un gracieux effet.

M. Gumery a fait couler en bronze deux

statues sévères et puissantes représentant *Science* et la *Jurisprudence*. Ces deux œuvres sont dans le style raphaélesque et font songer aux personnages, d'un effet si grandiose qui peuplent l'*École d'Athènes*. M. Gumer possède une science exacte des procédés antiques, son talent est large et plein de noblesse.

M. Jacquemart. — *Un Prisonnier livré aux bêtes*, groupe en plâtre énergiquement traité. Ce vigoureux athlète est sorti vainqueur du combat; au lieu d'être dévoré par la panthère dont on en voulait faire la proie il a éventré l'animal avec un court poignard qu'il tient à la main, puis le soulevant de l'autre main, il le traîne dans l'arène aux yeux des spectateurs étonnés.

Sa figure respire la vengeance; le torse renversé est bien assis sur ses jambes vigoureuses; il semble défier encore un nouvel adversaire.

Je ne ferai qu'un seul reproche à cet ouvrage d'un grand mérite. Je voudrais plus de distinction dans les contours. Ce prisonnier est un esclave, objectera l'artiste; c'est possible, mais chez les Grecs les gens du

peuple étaient d'une nature moins commune que chez nous, ainsi que nous le voyons par toutes les sculptures que l'on a pu retrouver.

M. Le Père. — Nous voici devant un des plus beaux morceaux de l'Exposition. M. Le Père, le gracieux sculpteur, a traité avec une simplicité sévère et un grand sentiment dramatique un *Dénecès mourant aux Thermopyles*. Le héros vient d'être frappé à mort, il est tombé sur le sol, et, dans un suprême effort, il se raidit pour graver sur le roc les mots célèbres qui ont fait passer à la postérité cette héroïque défense des trois cents Spartiates. Sa tête est d'une expression superbe, et son corps s'allonge en tombant pour mourir avec grâce.

Je voudrais voir cette statue dans un de nos jardins publics; car, sous quelque côté qu'on la considère, elle est noble et d'un aspect intéressant.

M. Loison. — Avec la *Psyché* en marbre que nous avons déjà vue en plâtre, M. Loison expose une *Phryné* en plâtre, très-finement travaillée. La courtisane admire un bracelet qu'elle vient de recevoir en ca-

deau et dont elle a paré son bras. La ligne de l'épaule et le mouvement de la hanche sont d'un effet délicieux. L'ensemble est élégant et respire un parfum de boudoir de circonstance.

M. Marcello. — La *Gorgone*, buste en marbre, largement fouillé avec des côtés terribles et d'autres pleins de séduction; il y a là du monstre et de la femme. L'exécution, malgré sa fougue et son originalité, laisse aussi percer la main de la noble dame qui signe du pseudonyme Marcello. Certains traits de la figure ont une élégance et une délicatesse qui trahissent le secret de l'artiste.

M. Millet. — *Vercingétorix*. — La taille colossale que l'artiste a dû donner à son héros, afin que, élevé sur le sommet du plateau d'Alise, il puisse apparaître grand et majestueux, ne permet guère de rendre justice entière au mérite de l'œuvre lorsqu'on la voit à quelques pas et placée à plusieurs mètres seulement au-dessus du sol.

Toutefois, on est saisi par l'aspect grandiose de cette puissante création, pleine de noblesse et d'énergie, et l'on se figure sans

peine l'imposant spectacle qu'elle produira à la place qui lui est destinée.

M. Millet a habillé son héros d'une cuirasse pour protéger sa poitrine; il a jeté sur ses épaules un large manteau qui flotte par derrière, et a entouré ses jambes de bandelettes. Les cheveux sont longs, la moustache épaisse, l'expression décidée. La main s'appuie avec confiance sur le pommeau d'une large épée. Tel pouvait être, en effet, le premier fondateur de la nation gauloise.

Il faut louer hautement l'artiste qui a su faire une œuvre remarquable avec des proportions qui n'offraient pour lui que des difficultés sans agrément.

M. Moreau (François-Clément).—*Aristophane,* statue en plâtre. Ce sont de redoutables modèles à reproduire, ces immenses génies à qui les dons les plus divers ont été départis. On doit accuser dans leurs physionomies les mille côtés admirables de leur esprit, sous peine d'être taxé d'impuissance. Il fallait tout le génie de Houdon pour rendre le masque de Voltaire, et pourtant, malgré la variété de ses travaux, le

grand philosophe de Ferney étant tout entier à la satire, l'expression de son visage pouvait se fondre dans une large et vigoureuse ironie du sourire.

Mais l'illustre comique athénien n'était pas seulement un sublime bouffon. Entre deux de ses comédies, où toutes les sottises humaines ont été flagellées avec une philosophie et une verve qu'on n'a pas dépassées, il chantait les fraîches matinées du printemps, les levers de l'aurore et les innocents désirs de la jeunesse. Il y avait en lui, à côté du poëte satirique par excellence, un Aristote et un Anacréon ; sa physionomie devait laisser percer à la fois l'ironie, la majesté et la grâce.

M. Clément Moreau, sans atteindre à la hauteur de cette triple mission de retracer sous ses différents aspects cette nature exceptionnelle, a fait de prodigieux efforts pour y parvenir.

Son Aristophane est une très-remarquable statue. Assis, une jambe repliée sur l'autre, ses deux mains saisissant son genou, il donne le repos à son corps, et sa tête se tend avec énergie sous l'action d'une pensée profonde et sarcastique. Son front

est large et uni, ce qui lui conserve la jeunesse et la fraîcheur des idées ; ses yeux sont perçants, mais son regard plonge avec puissance, son nez fin nous peint son ironie, sa bouche est mordante, le trait est sur ses lèvres, on sent qu'il va sortir vif et meurtrier. Le corps, d'un relief admirable, est vigoureux ; les jambes et les bras, nerveux et souples, appartiennent bien à la pensée qui les fait mouvoir.

L'exécution révèle une science de l'anatomie et du modelé très-remarquable; peut-être, à force d'études et de recherches l'artiste a-t-il dépassé le but en accusant un peu de sécheresse; mais il serait injuste d'insister sur ce détail en présence du résultat obtenu dans l'ensemble de l'œuvre qui exigeait de si précieuses qualités d'intelligence et de métier.

L'Aristophane de M. Clément Moreau eût mérité la médaille d'honneur, si M. Paul Dubois n'avait pas été là avec sa petite merveille.

M. Moreau (Mathurin). — *Studiosa* est une jolie statue en plâtre. La jeune fille est assise avec grâce, les bras tombant avec

élégance sur un livre placé sur les genoux et qu'elle feuillette. Sa robe est descendue au-dessous de sa taille et enveloppe ses jambes rapprochées l'une contre l'autre. Le galbe des bras est d'une grande délicatesse, la poitrine est jolie ; l'exécution générale est fine et distinguée.

M. Moreau-Vauthier. — Décidément ce nom de Moreau porte bonheur. *Le petit buveur* est une œuvre de jeunesse gracieusement jetée. L'enfant agenouillé penche son corps pour puiser l'eau de la source. Les proportions sont harmonieuses, les formes sont un peu lourdes et manquent de noblesse. Tout le charme de la figure est dans la pose réussie sans effort.

M. Roubaud (Auguste). — *La vocation*. Tandis que ses moutons paissent dans la plaine, le petit pâtre s'est assis sur un rocher et s'amuse à tailler dans la pierre une tête de bélier. Les jambes repliées sur la gauche du corps et le mouvement des bras en travail donnent à la figure une animation charmante. La tête, un peu volumineuse, est intelligente. L'exécution est simple et pourtant savante.

M. Salmson. — J'aime beaucoup la *Dévideuse*, statue en marbre, par M. Salmson. Il est impossible de rien voir de plus joli sans afféterie, de plus vivant et de plus délicatement travaillé.

Cette délicieuse jeune fille, le corps un peu penché en arrière, les bras levés et tendus, tient entre ses doigts une étoile autour de laquelle elle enroule son fil. Ce travail lui plaît, car elle est souriante et tranquille ; son âme simple et pure éclaire son visage d'une grâce et d'une jeunesse exquises. C'est le type de la Candeur et de l'Innocence. On ne peut rien trouver de plus distingué que l'ensemble de sa personne.

M. Schroder. — Elle est encore bien charmante cette jeune fille accoudée et plongée dans une rêverie poétique. Un sentiment vague s'empare d'elle au son de la voix du petit Amour qui l'appelle. C'est bien là de la *poésie pastorale* comme l'artiste la rêvait. Malgré la lourdeur du cou, la figure est gracieuse dans son ensemble et finement exécutée.

M. Talvet. — *Brennus,* statue plâtre, est

un peu académique; mais le mouvement en est bon. Le Gaulois élève, vers le ciel qu'il bénit, le plant de vigne qu'il va déposer en terre. La tête est fort belle, le modèle du torse un peu trop accentué.

M. Thomas. — *Mlle Mars*, statue marbre. Voici une des trois œuvres les plus remarquables de l'Exposition.

L'illustre comédienne est assise et joue de l'éventail. Elle est sans doute en Célimène, écoutant attentivement une tirade et s'apprêtant à y répondre. Un sourire ravissant éclaire son visage. On ne saurait trop admirer l'extrême flexibilité de son corps noyé dans des flots d'étoffes aux plis fins et variés. Les bras et les épaules présentent des contours exquis et un modelé qui s'accuse dans des ondulations délicieuses. C'est une œuvre savante, pleine de force et de vitalité, exécutée avec une délicatesse et un sentiment parfait de distinction.

M. Truphème. — *Le berger Lycidas*, statue marbre. On dirait une statue antique, tant la pose est simple, la ligne pure, et le modelé d'une vérité parfaite. Debout et bien campé, Lycidas repose avec grâce

sur ses jambes et sculpte sur le bout de son bâton une tête de chien. Son travail l'absorbe entièrement. Son chien, couché à ses pieds et qui le regarde, achève de former un groupe élégamment composé.

M. Varnier (Henri). — La *Chloris* de M. Varnier, exposée, il y a deux ans, en plâtre, nous revient cette année taillée dans un bloc de marbre, toujours belle et majestueuse. Le galbe des bras et les contours onduleux du corps ont conservé leur grâce et leur souplesse. M. Varnier aime l'antique et sait en reproduire les formes simples et sévères.

M. Vercy (Camille de), a traduit la fable du Gland et de la Citrouille, et désigne son œuvre avec ce vers : *Dieu fait bien ce qu'il fait*. Un homme aux formes un peu vulgaires, mais étendu sur le sol avec une grande vérité, tient entre ses mains une petite branche de chêne, et lève sa tête vers le ciel avec un sentiment de reconnaissance. Il y a de l'idée, de l'étude et une simplicité qui ne manque pas de grandeur.

.˙.

A un degré moindre il faut encore louer

M. Adam-Salomon. — Un buste en marbre d'*Halévy*, ressemblant mais d'un modelé un peu faible.

M. Barre. — Un buste en marbre d'*Emma Livry*, simple et gracieux.

M^me Bertaux. — L'*Amour dominateur*, statue en plâtre assez hardie, mais le masque de l'Amour est vulgaire.

M. Bonheur (Isidore). — Deux *Taureaux* en plâtre d'un grand caractère.

M. Buhot. — *Jupiter et Hébé*. Une Hébé un peu lourde, mais assise d'une façon originale sur l'aile déployée du dieu changé en aigle.

M. Cain (Auguste). — Un *Lion du Sahara* et un *Vautour fauve*, d'une exécution un eu froide.

M. Carrier-Belleuse. — Un buste en marbre de l'*Empereur*, très-fouillé et vivant ; un buste en bronze d'*Eugène Delacroix*, d'une grande ressemblance.

M. Dantan jeune. — Le portrait de *Meyerbeer* et celui de *M. Paulin Talabot*, deux bustes en marbre sévères de lignes mais d'un modelé un peu accusé.

M. Daumas. — La *Méditation*, statue en marbre blanc. Une jeune femme à genoux sur un prie-Dieu. Vue de face elle présente une surface un peu étroite et resserrée. La figure est longue et osseuse, comme il convient à une *repentie*; il y a du sentiment; des détails, les mains par exemple, sont d'une grande finesse.

M. Delorme. — Une *Psyché au bord de l'eau*, statue en bronze, simple et gracieuse.

M. Destreez. — Un beau buste en marbre, de *Rameau*.

M. Halou. — Un portrait de femme en terre cuite, d'un dessin correct et arrangé avec un goût parfait.

M. Hébert (Pierre). — Une statue de Parmentier, dans le moule ordinaire des œuvres destinées à figurer sur une place publique.

M. Janson. — Un joli groupe en plâtre : *Bacchus et l'Amour*. Le petit dieu du vin soutient son camarade moins fort que lui pour supporter le nectar dont il l'a abreuvé. Il est tout fier de la faiblesse de son rival et sourit sournoisement. C'est petit mais d'un joli effet.

M. Lagrange. — L'*Amour et Psyché*, groupe en plâtre, d'une pose connue mais gracieusement rendue.

M. Le Bourg. — Une *Jeune mère*, groupe en marbre blanc un peu trop maniéré. Les draperies sont fripées, l'enfant est un peu maigre. Mais il y a de la grâce dans la pose de la femme et une certaine facilité dans l'exécution.

M. Le Veel. — Je n'aime pas beaucoup la statue équestre représentant *Charlemagne*. Le grand empereur n'a point le type de son époque. Quelle singulière idée a eue M. Le Veel de lui donner tout le haut de la figure de Napoléon III et de l'arranger suivant l'art grec. C'est tellement frappant qu'on ne peut se dissimuler une intention. Or, il est difficile de faire une figure moyen âge avec du grec et du moderne. Le cheval a l'aspect d'un écorché ; il se cabre sur un mouvement de danse tel qu'on en voit chez Franconi.

Le seul mérite de cette statue c'est la façon solide et guerrière dont le héros est campé sur son cheval.

M. Maindron expose deux bustes en

terre cuite : *Boileau* et *Viète*, le mathématicien. La ligne en est sévère et quelquefois même un peu dure, mais ce sont deux œuvres sérieusement étudiées.

M. Maniglier, un artiste qui connaît à fond l'anatomie et le modelé, a fait abnégation de sa science pour représenter avec une ligne pure et sévère, un *Saint Félix-le-Valois*, statue en pierre destinée à l'église de la Trinité.

M. Oliva. — La statue en bronze de *François Arago* est bien posée, mais la physionomie de l'illustre savant était plus belle et plus noble. Arago avait une expression sévère et non pas dure. Elle reflétait aussi bien la douceur de ses manières et la bonté de son cœur que la grandeur de son esprit.

La petite statuette en plâtre de l'*Abbé D...* est mouvementée et finement détaillée.

M. Oudiné. — Je n'aime pas beaucoup le *Gladiateur;* ce marbre est lourd ; la figure est commune. Je préfère le portrait de *Mme G. L...*, buste en marbre très-soigné, fin et expressif.

M. Protheau. — *Une Hébé*, jeune et gra-

cieuse. Le mouvement un peu trop renversé du corps fait paraître la poitrine étroite. Le contour général est souple et facilement tracé.

M. Rochet. — Une statue en plâtre de *Richard-Lenoir*, dans laquelle les bottes jouent le principal rôle. M. Rochet, médaillé et décoré, a une revanche à prendre.

M. Rogers (John), expose deux petits groupes en plâtre teinté très-expressifs mais faiblement exécutés : L'*Eclaireur blessé* et le *Bureau de poste à la campagne*.

M. Sussmann-Hellborn. — Une *Italienne*, plâtre, costume des Abruzzes, posée admirablement sur le sol, la hanche gracieusement ressortie. Elle roule autour de sa tête les tresses de ses cheveux. Le mouvement du bras est charmant. C'est un ouvrage gracieux et simplement travaillé.

M. Zoegger expose un *Télémaque*, de formes un peu lourdes, mais très-étudié et savamment rendu.

IX

DESSINS

AQUARELLES — CARTONS DE VITRAUX — ÉMAUX — MINIATURES PASTELS — PORCELAINES

§ 1er. DESSINS.

M. Amaury-Duval. — Deux *portraits* au fusain, d'une finesse extrême de dessin et de sentiment, d'un modelé souple et ferme tout à la fois, dans une gamme vaporeuse et sympathique.

M. Appian. — *Ancienne écluse aux environs de Vienne* (Isère) (2253), dessin au fusain, d'une poésie admirable. Au milieu de bois épais sont les ruines que baigne une rivière limpide et transparente; un petit garçon pêche sur un batelet amarré au rivage; dans le lointain une éclaircie du bois laisse apparaître un coin du ciel bleu. Cette vague rêverie, que l'on ressent

en présence des peintures de M. Appian, vous saisit bien davantage encore dans ses dessins. On n'est pas retenu par sa couleur un peu crue, et on se laisse aller tout entier au charme que l'artiste sait répandre.

Avant l'orage en automne (2254), est un autre dessin au fusain encore plus saisissant. Le ciel est de plomb, l'eau bouillonne, les arbres presque sans feuilles et privés d'air se tordent sous l'accablante atmosphère, la nature inquiète attend une abondante pluie qui doit lui amener la fraîcheur. C'est complétement beau de toutes manières, et je n'ai point vu au Salon de paysages qui m'aient plus impressionné que celui-là.

Ces deux dessins, et ceux de M. Bida, dont nous parlerons plus loin, valent les plus beaux tableaux, et font tout à fait exception.

M. Bellel. — *Georges de Mont-Pairon*, Puy-de-Dôme (2284), dessin au fusain à la ligne sévère et d'un aspect imposant, un peu chargé de noir.

Les mêmes observations s'adressent également au second fusain de M. Bellel : *Effet du soir* (2285).

M. Bida est, depuis longtemps, passé maître dans l'art du dessin. Il compose des scènes magistrales où la pensée, qui joue le principal rôle, est servie par la main la plus habile.

Le départ de l'Enfant prodigue (2292) est une œuvre ordonnancée avec une grande puissance. Dans la cour intérieure de la demeure, deux cavaliers attendent le jeune homme ; le cheval est là scellé et prêt à partir. La mère, appuyée sur le seuil de la porte, se laisse aller à ses larmes, le père serre encore une fois la main de son fils qui va descendre les quelques marches qui le séparent de son coursier, c'est-à-dire de l'exil du toit paternel. Sur les derniers degrés, le serviteur et le chien, tous les deux dévoués à leur maître, regardent la scène avec attendrissement.

On sait avec quelle grandeur de style M. Bida exécute ses belles conceptions. Nul mieux que lui ne possède les types de l'Orient, nul ne fait ressortir avec plus d'éclat et d'une façon plus simple l'idée dont il s'est emparé. Parlerai-je du dessin, du modelé, du jeu de la lumière, chacun sait que l'artiste soigne ses œuvres avec

amour, toujours très-préoccupé de satisfaire aux exigences du grand art.

Paix à cette maison (2293) nous offre une scène touchante de l'Évangile, où rayonne le sentiment sacré.

Le Christ entre dans une pauvre chaumière où loge une nombreuse famille. C'est l'heure du repas; les petits enfans sont groupés autour d'une table nue sur laquelle il n'y a qu'un peu de pain et des écuelles. Le Christ, la main levée, prononce la parole évangélique, et chacun l'écoute parler avec un saint respect.

L'artiste a enveloppé Jésus-Christ dans une lumière éclatante qui vient du dehors et pénètre avec lui par la porte de la cabane qui s'ouvre pour son passage. La scène est très-imposante. Les types juifs sortent un peu de la convention, en ce que M. Bida ne leur donne pas le costume classique. Ils sont parfaits d'invention et de goût. L'exécution est toujours hors ligne, comme dessin, distinction des formes et jeu de la lumière. Je le répète : ces deux dessins sont d'une valeur inappréciable.

M. Bridoux.—*La prière* (2327), d'après

Philippe de Champaigne, et surtout *La Vierge au Candélabre* (2328), de Raphaël, sont deux dessins très-fins et dans le sentiment des chefs-d'œuvre de ces maîtres.

M. Clément (Félix). — *Tête abyssinienne* (2372), dessin aux trois crayons. Style large, lignes puissantes que je retrouve toujours avec un vrai plaisir dans les œuvres de cet artiste. Vigueur d'expression; les traits accusés avec grandeur et simplicité.

M. Delaunay. — *Le Portrait de M. P....* est un petit dessin d'une exécution hors ligne. Le modelé en est d'une puissance qui joue l'illusion des chairs.

Souvenir de Capri (2415) est encore une de ces études où l'on retrouve des qualités qui n'appartiennent qu'à des artistes sérieux.

M. Desvachez a le sentiment des œuvres de Raphaël. *La Vierge au Livre* rappelle la grandeur et la poésie du délicieux chef-d'œuvre.

M. Dubois (Paul), le vainqueur de la sculpture cette année, expose une *Tête d'étude* (2447) et une *Paysanne de la campa-*

gne de Rome (2446), dessinées avec ampleur et d'un modelé puissant.

M. Flandrin (Paul). — Deux *Portraits* d'un crayon sobre et sévère et d'un bon caractère.

M. Gaucherel. — Il y a beaucoup de grandeur et une grande fermeté dans le fusain : *La Barre de la mer sauvage, île de Rhé* (2507); mais je préfère encore *la Rivière de Landerneau* qui serpente en sinuosités gracieuses au milieu d'une jolie campagne. M. Gaucherel manie le fusain très-agréablement et avec une extrême facilité.

Mme **Herbelin**, la minaturiste par excellence, a caressé avec son crayon si fin et si distingué un portrait de *Madame E. L.* (4552). Rien n'est plus suave de sentiment et d'exécution.

M. Levy (Émile). — *Portrait de M. R. de M...* (2624) au crayon rouge.—Une jeune femme accoudée, la tête dans sa main, souriant avec un charme infini, le corps bien drapé dans un long manteau souple et léger. Le tout d'une exécution supérieure comme expression, dessin et modelé.

Le *Portrait de M. Caraffa* (2625) se distingue par le même modelé souple et puissant.

M. Muller, occupé au Louvre à peindre la coupole du pavillon Denon, expose une *Tête de mendiante* (2681), naturelle et vigoureusement indiquée.

★
★ ★

M^{me} O'Connell expose deux petits portraits au crayon, pleins de jeunesse, souples et finement exécutés, qui valent bien mieux que les deux toiles que nous avons vues dans les galeries de peinture.

M. de Rudder. — Un très-beau portrait de *Mme la marquise de Saint-G.*, aux trois crayons, d'une exécution un peu lourde, mais puissante.

M. Saintin. — Portrait de *M. V. Giraud* (2767), souple et finement travaillé.

M. Sudre a fait un joli dessin de l'*Angélique* de M. Ingres (2785).

M. Thévenin (Charles) a reproduit avec simplicité le charmant tableau d'A. Scheffer, l'*Enfant charitable* (2791).

M. Thibaut (Charles) a tracé au fusain un poétique effet de lune, aux *Environs de Montlhéry* (2794).

§ 2. AQUARELLES.

M. Bellangé a fait une aquarelle vigoureuse avec son *Passage du Chemin creux* dont j'ai parlé à la peinture. Le *Bataillon sacré* (2283) est également dessiné avec fermeté et solide de ton.

M. Brandon expose un ensemble de peintures murales exécutées par lui dans l'*Oratoire de Sainte-Brigitte*, à Rome (2322). C'est un travail colossal qui ne comprend pas moins de cinquante morceaux détachés. Quatre grandes scènes principales sont entourées de sujets et de figures symboliques dont je ne puis me dispenser de parler un peu longuement, car cette œuvre remarquable et élevée fait beaucoup d'honneur à l'artiste.

En commençant par la gauche, la première grande composition est la *Canonisation de Sainte-Brigitte* en 1391, par le pape Martin, entouré de nombreux cardinaux et

du cérémonial ordinaire. A gauche, une toile représentant *la Sainte guérissant un malade*; à droite, Brigitte est *exposée sur son tombeau* au milieu d'une foule en prière. La voûte supérieure de ce côté de la fresque est occupée par un *Crucifiement de Notre-Seigneur* et un *Jésus succombant sous la Croix*, que la sainte voit sans doute pendant une de ses extases, car elle est là au bas des deux tableaux.

La deuxième grande composition nous montre Brigitte à genoux aux pieds du trône de la Vierge Marie tenant l'Enfant Jésus entre ses bras. A droite, un autre morceau représentant *la Foi*; à gauche est *la Charité*; au-dessus, comme couronnement, divers traits d'aumône pris dans la vie de la sainte. Au-dessous est un bas-relief simulant la pierre, et contenant l'ensevelissement du Christ.

La Communion forme la troisième grande composition : la sainte est étendue sur son lit que l'on a transporté dans l'église, elle est entourée de moines et de saintes femmes et reçoit l'hostie des mains de l'officiant. Des deux côtés et au-dessus de cette troisième scène sont des figures symboliques.

Enfin, comme quatrième sujet principa[l] nous avons deux vitraux de portes, repré[s]entant des saints, et à droite et à gauch[e] des figurines détachées ; puis, comme co[u]ronnement : la Vierge entourée des ang[es] reçoit la sainte dans le Paradis.

On comprend toute l'importance de cet[te] œuvre, d'une unité de conception rema[r]quable et rendue avec un grand sentime[nt] religieux. Les arrangements sont combin[és] avec beaucoup de goût.

Par une *frise au fusain* exposée séparé[ment] et dans la grandeur du cadre véri[table], on peut voir avec quel soin M. Bran[don] a accompli ce travail gigantesque.

M. Brown (John Lewis). — *Reconnaissance militaire* (2332) pendant la campagn[e] d'Italie (1859). — Quelques cavaliers sur u[n] plateau observent la plaine. Jolie petit[e] composition, mouvementée et finemen[t] peinte.

Aux avant-postes (2331), souvenir de l[a] même campagne ; moins intéressant d[e] composition, mais tout aussi fin et coloré.

M. Chaplin a fait une aquarelle de son *Loto* qui vaut le tableau. Il y a même

plus de relief encore et une solidité de couleur remarquable.

M^me Girardin (Pauline) expose des *Roses cent-feuilles* (2518) et des *Tulipes*, etc., que l'on croirait peintes à l'huile, tant elles offrent de solidité dans le modelé et de richesse dans la couleur.

M^me Herbelin. — Portrait de *Mme M. N.* (2551), avec des chairs colorées à la Rubens, des cheveux vénitiens, un regard d'une vivacité charmante. Tout cela d'une finesse exquise.

S. A. I. Madame la princesse Mathilde. — *Une intrigue sous le portique du palais Ducal, à Venise*, d'après Vanutelli. Le mouvement et le caractère qui distinguent l'œuvre du maître se retrouvent ici parfaitement reproduits. Les types sont bien conservés, les figures vivantes et dessinées avec beaucoup de naturel. L'éclat du coloris a peut-être entraîné l'artiste à un peu de crudité; mais ce n'est là qu'un défaut de passage inhérent à l'œuvre. On s'en aperçoit vite dans la charmante *Tête de jeune fille* (2654), exposée un peu plus loin.

Le coloris y est d'une douceur charmante, et le modelé, gras et souple, est enveloppé dans un contour d'une grande pureté.

M. Nanteuil (Célestin). — *Silène*, (2684). Cette aquarelle, véritable œuvre d'art par sa composition, est sans doute destinée à servir pour l'illustration de quelque ouvrage. Le Silène, avec sa panse rebondie et sa figure satyrique, est d'une gaieté charmante. Son corps replet forme mille bourrelets de graisse. Jordaens n'eût pas fait mieux et d'une meilleure couleur.

M. Pollet. — *Lyde* (2730). Sur ce vers élégant d'André Chenier :

« Mon pied blanc sous la ronce est devenu vermeil. »

M. Pollet a bâti une charmante pastorale. Lydé, nue jusqu'au bas des hanches, est assise au sein du bois et regarde sa légère blessure. Les chairs sont modelées avec une finesse et une puissance qui feraient supposer de la peinture à l'huile.

Le portrait de *Mlle Dem.* . . (2731) a la même finesse du modelé, la même coloration puissante; on le dirait vivant.

M. Reignier. — Portrait de *Mlle Amé-*

lie-*Eugénie Jubinal* (2747), gouache. Charmant profil sur un médaillon encadré dans des couronnes de ces fleurs si fines et d'une coloration si suave, pour l'arrangement desquelles M. Reignier est passé maître.

M. Scholtz. — Une gouache aussi, l'*Adoration des Mages* (2775), d'après le tryptique de Memlinc, de l'Hôpital de Bruges. Le caractère primitif de cette remarquable peinture a été admirablement conservé par l'artiste.

M. Tetar d'Elven. *La Cathédrale de Nuremberg* (2788) et la *Bourse à la soie* de Valence, Espagne, (2789) sont deux aquarelles d'une grande vigueur de touche et d'un coloris excellent. La perspective m'en a paru tout à fait irréprochable.

Mme Toudouze. — *La jeune mère* (2802). Un peu de préciosité engendrée par une extrême finesse.

M. Tourny dessine avec largeur. Son portrait de *Mme B. . .* (2810) est modelé supérieurement, et vaut bien mieux, selon moi, que sa *Bacchante devant un Terme* (2809), qui manque entièrement de grâce.

M. Valerio. — Les *Paysannes d'Assis* (2819) sont de gracieuses figures, délicatement rendues; mais je suis plus satisfait encore devant le dessin sévère de son *Monténégrin* (2820), œuvre d'un très-beau caractère.

M. Valton a mis beaucoup de finesses dans son *Départ pour la chasse, palais de Fontainebleau* (2821).

M. Vibert. — *I far niente* (2829). Bonne composition, dessin naturel, expression très-réussie.

M. Ziem (Félix). — Toujours chaud et coloré, toujours poétique dans *Cléopâtre dans la Haute Égypte* (2841), comme dans la *Battue de macreuses dans l'Étang de Marignanne* (2842). Pour moi, ces œuvres-là sont des perles; elles ne disent pas d'abord tout ce qu'elles renferment, mais comme peu à peu on dévoile avec plaisir toutes les richesses dont on les a couvertes!

§ 3. CARTONS.

M. Galimard. — *L'Ange des grâces célestes* (2497), carton sévèrement exécuté et

destiné à la décoration de l'église de Vincennes.

M. Lobin. — *Moïse recevant les tables de la loi* (2632), carton de vitrail pour l'église de Montargis. Le groupe principal est bon, mais les anges ont des physionomies un peu efféminées.

M. Petit (Savinien). — *La Synagogue* (2718), l'*Église* (2719). Deux figures symboliques sans trop de caractère, mais bien posées et dessinées avec pureté, modèles de peintures exécutées dans la chapelle de M. le prince de Broglie.

§ 4. ÉMAUX.

Tout l'intérêt des émaux se concentre sur les beaux travaux de MM. Lepec et Popelin. Nous citerons pourtant quelques autres œuvres, toujours par classement alphabétique.

M. Bouquet (Michel) expose deux faïences grand feu, peintes sur émail cru, représentant deux paysages très-soignés dans les détails et d'une bonne couleur.

M^{lle} Buret (Marguerite). — Une *Proserpine* (2336) finement travaillée.

M. Lepec (Charles). — *Angélique et Ro-*

ger (2615), d'une exécution éblouissante. On se croirait en plein conte de fées. Sur un dragon aux mille nuances changeantes dont le corps réflète les couleurs les plus riches et les plus variées, le héros, le corps entier recouvert d'une cote de mailles, pieds et mains compris, brille aux yeux d'un éclat magique. Dans une pose lascive, et mollement étendue sur le dos du monstre, Angélique enlace Roger dans une étreinte caressante. Rien n'est plus beau que cette chair rose et transparente et ces membres souples et gracieux reposant sur cette cuirasse d'acier; la main de Roger, heureusement placée sur l'épaule de la jeune fille, en fait ressortir avec vigueur l'éclatante fraîcheur. Ce groupe ravissant nage dans un ciel d'azur et au milieu de nuages tout parsemés de poudre d'or.

Le portrait de *Mme la baronne de T*.... est peint avec la même finesse exquise et le coloris le plus suave. Il est encadré dans des ornements d'un goût parfait.

Si l'œuvre de M. Lepec n'a pas la sévérité de celle de M. Claudius Popelin, elle surpasse celle de cet artiste par la grâce du modelé et le charme du coloris.

M. Popelin (Claudius) recherche le style. Il veut, en s'appuyant sur la tradition, faire renaître la grande époque des émaux de Limoges. Il subordonne le détail à la simplicité sévère. Ses deux œuvres sont des compositions nobles et larges qui se classent à part au-dessus des autres ouvrages exposés.

La Renaissance des lettres (2732) ne contient pas moins de trente émaux dans un beau cadre d'ébène. Au centre, une figure, symbole de la Renaissance, tient le flambeau dont les rayons étincelants illuminèrent tout un siècle et nous éblouissent encore. A côté d'elle est l'imprimerie avec laquelle Guttemberg créa le progrès rapide et la civilisation. Tout à l'entour les portraits des principaux génies littéraires du temps : Rabelais y montre son rire sans rival, Melanchthon la figure fine et profonde qui reflétait si bien sa vaste pensée; le jeune Pic de la Mirandole est près du vieil Erasme; Budé coudoie Machiavel, etc. Et comme pour représenter toutes les illustrations de ce siècle il eût fallu un trop grand cadre, l'artiste a tracé en lettres du moyen âge les noms de ces nombreux soldats de la pensée.

Cette œuvre a la gravité d'une belle page d'histoire ; chaque figure est composée avec une grande connaissance du génie dont elle est l'image.

Dans un autre ouvrage, commandé par M. le duc de Persigny, et qui contient neuf émaux, l'artiste a placé au centre, entre deux figures allégoriques, *Fortitudo* et *Justicia*, un portrait de Napoléon III avec la couronne de lauriers sur la tête ; au-dessus du profil impérial, l'olivier de la paix étend ses nombreux rameaux verts ; au-dessous, des rubans sur lesquels sont gravées les principales batailles de l'Empire s'entrelacent autour de la plume des Congrès et de l'Épée remise au fourreau. Aux quatre angles sont les portraits de Clovis, Hugues Capet, Charlemagne et Napoléon Ier, les quatre plus illustres chefs de dynasties.

M. Stattler. — Un émail sur lave représentant, dans la grandeur du tableau original d'Ary Scheffer, *les Saintes Femmes revenant du tombeau* (2782). C'est là tout à fait le caractère de l'œuvre, mais les contours pourraient peut-être être accusés avec moins de dureté.

§ 5. MINIATURES.

M^{lle} Boguet a su conserver son expression ravissante à l'*Innocence* de Greuze, qui fut payée si cher à la vente Pourtalès. La transparence des tons n'a pu être aussi complétement reproduite, mais il ne me paraissait guère possible que cela fût.

M. Camino. — Portrait de *Madame la comtesse de R....* Une blonde charmante, peinte avec un vague délicieux, un ton vaporeux et des teintes nacrées sur les épaules du plus gracieux effet.

M^{me} de Cool. — Portrait de *Mademoiselle de A....* Une autre jolie blonde avec des roses dans les cheveux et enveloppée d'un voile de tulle noir d'une transparence extrême. Pose gracieuse et couleurs fines.

M. David (Maxime) est un des maîtres de la miniature. Ses deux portraits : *le Sultan Abd-ul-Aziz* et *le président Mesnard* sont largement dessinés, et d'une solide exécution qui n'exclut pas la finesse.

M^{lle} Deharme a fait un joli portrait

d'*Adelina Patti*, ressemblant et plein d'élégance.

M. Laché (Félix). — *Son portrait* (2588) et celui de *Mademoiselle P. R.* (2588 aussi). Dans le clair-obscur, l'un énergique, l'autre gracieux, tous les deux vivants par l'expression et le modelé.

M^me **Lehaut** (Mathilde) a mis beaucoup de naturel et de la couleur dans ses deux portraits : *Mlle L. Lehaut* et *M. E. B. de L.* (2610).

M^me **Leloir**. — Le portrait de *Mademoiselle J. T...* (2611) est une perle. Une charmante demoiselle brune, la tête légèrement inclinée ; une petite chemisette blanche tuyautée d'une transparence extrême laisse voir le cou et les épaules, peints avec des tons d'une délicatesse adorable que rehausse encore un simple bouquet de violettes placé au bas de la poitrine.

M^me **Monvoisin**. — Le portrait de *S. A. I. le Prince Napoléon* (2672) est d'une ressemblance parfaite; les yeux ont une expression vivante; le modelé, accusé avec une grande fermeté, donne un cachet sévère et impo-

sant à la figure, dont les traits sont largement dessinés. Le prince est en costume de général de division avec ses décorations et le grand cordon de la Légion d'honneur.

M. Passot. — Avec un bon portrait de Humboldt (2698), M. Passot expose, sous le même numéro, le portrait de *Mademoiselle**** très-réussi. La robe blanche surtout est d'une transparence délicieuse.

§ 6. PASTELS.

Il n'y a pas de pastels que l'on puisse classer hors ligne, quelques-uns cependant méritent d'être remarqués.

M. Bassompierre-Sewrin a fait un joli portrait de *Mlle Roger de Brimont*. C'est fin et bien posé.

M. Faivre-Duffer. — Le portrait de *Madame T...* (2463) est bien coloré et d'une grande souplesse.

M. Galbrund. — *L'Écolière* (2496) est l'ouvrage le plus sérieux et le plus complet que nous offre le pastel cette année. Une jeune fille de quinze ans, de grandeur naturelle, debout, les bras tombants et tenant

un carton. Beaucoup de naïveté dans la physionomie, un dessin sûr et large, un modelé vigoureux, une couleur brune, foncée, mais sans noirs. Charmant ouvrage, en somme, vers lequel on revient avec plaisir.

M. Saintin. — Portrait de *Mlle Laure de Sade* (2768), d'une simplicité tout à fait aimable.

M. Tourneux. — *Un Orphéon vénitien* (2808). Plusieurs chanteurs de grandeur naturelle, trop serrés les uns contre les autres, mais peints avec chaleur. Combien la simple petite paysanne de M. Galbrund a plus de caractère que cette toile surchargée de personnages et de détails!

M. Vidal. — Voilà un artiste à qui il ne faut qu'un coup de crayon sur un bout de toile pour produire un immense effet. Regardez *Mlle Nini* (2830); est-il rien de plus ravissant que cette toute petite tête blonde, avec ses beaux grands yeux noirs sous ses sourcils dorés? C'est vivant et d'une transparence adorable.

§ 7. PORCELAINES ET FAIENCES.

M^{lle} **Burat** (Fanny) peint la porcelaine avec beaucoup de finesse. Ses *Fleurs et fruits* (2335) sont charmants.

M. Denys (Pierre). — Un *portrait d'homme* (2423) et un *portrait de femme* (2424), sûrement modelés et chaudement peints.

M^{lle} **Lefrançois** (Louise) a reproduit avec finesse le sentiment délicieux de la pastorale de M. Bouguereau, le *Départ pour les champs* (2605).

M^{lle} **Moirand** (Émilie) a peint avec beaucoup de délicatesse un *bouquet de fleurs* (2667) d'après Van Spaendonck.

M^{me} **V**^e **Toupillier** a mis un peu de mollesse dans ses *fleurs* (2803-2804), mais le coloris en est éclatant et harmonieux.

X

GRAVURE ET LITHOGRAPHIE

§ 1er. GRAVURE.

Aujourd'hui les graveurs marchent à la remorque des peintres. Ils ne visent qu'à perfectionner le détail, se préoccupant avant tout de l'exécution matérielle au détriment du caractère. Et pourtant le plus grand mérite du graveur, c'est de rendre l'esprit du tableau qu'il reproduit. Le jeu de la lumière, le modelé, la finesse du burin ont certes leur prix, mais ce ne sont pas les premières qualités de l'artiste.

Je trouve parmi les œuvres exposées de fort jolies planches, quelques-unes d'une traduction complétement fidèle même comme esprit; celles-là, toutefois, sont la reproduction d'œuvres légères, charmantes sans doute, mais manquant elles-mêmes de cette

grandeur qui fait les œuvres de premier ordre.

M. Bertinot est un de ceux dont le burin est le plus sévère et qui s'appliquent le plus à rendre le côté élevé de l'œuvre originale. Son portrait de *Van Dyck* (3236), du musée du Louvre, a bien le cachet du maître. Le dessin en est serré et le modelé très-net, sans tomber dans la sécheresse.

M. Chaplin expose deux eaux-fortes : *les Bulles de savon* (3256) et le *Bain* (3257) d'une finesse extrême.

M. Corot. — *Souvenir d'Italie* (3265), une eau-forte, esquisse de paysage d'une indication hardie.

M. Daubigny. — Deux eaux-fortes également, mais d'un plus grand caractère. Un *Parc à moutons* (3270), une *Vendange* (3271), d'un burin large et sévère qui rappelle les maîtres de l'ancienne gravure italienne.

M. Deveaux. — *Portrait d'un gentilhomme* (3287) rappelle bien le tableau d'Angelo Brongino de la galerie Pourtalès. C'est simplement traduit.

M. Flameng a gravé avec douceur la

Dernière poupée (3302) d'après M. Amaury Duval, et avec fermeté le *Jésus au milieu des docteurs*, de M. Bida (3303).

M. François. — *Portrait de Mme Ad. Fould* (3311) d'après M. H. Lehmann. Beaucoup d'élégance dans le contour et de souplesse dans le modelé, la robe soyeuse, les dentelles d'une fine broderie.

M. Girardet (Paul). — Le *Saltimbanque* 3323) d'après M. Knaus. Voilà une des traductions fidèles dont je parlais tout à l'heure. M. Girardet a reproduit avec une vérité parfaite tous ces types variés et charmants qui abondent dans ce tableau. Il a rendu ensuite dans un modelé vigoureux les nuances si multiples de la brosse habile de M. Knaus.

M. Hédouin, dans la *Diane au bain* de Boucher, a su conserver cette beauté de convention toute gracieuse et particulière à l'artiste.

M. Huet (Paul). — *Souvenir des environs de Fontainebleau* (3340), eau-forte d'une grande clarté; les arbres y sont fouillés avec une verve artistique entraînante.

M. Huguenet a gravé *une porte* (3342) avec une netteté et une vérité superbes.

M. Jacque a deux eaux-fortes détaillées avec une finesse inouïe, qui cependant n'enlève rien à l'unité de l'ensemble.

M. Jacquemart se fait remarquer pa la vigueur et la facilité de son burin.

M. Mandel a modelé avec une grande douceur la *Vierge à la Chaise* (3382) de Raphaël. Le dessin a beaucoup de pureté, et les figures sont restées suaves et parlantes. Cette œuvre est une des plus remarquables du Salon de gravure.

M. Martinet a conservé à la *Nativité de la Vierge* de Murillo son aspect vivant et lumineux. Il a dégagé avec fermeté quelques figures que le maître a laissées un peu dans le vague du clair-obscur. C'est un bien et un mal. La composition y gagne de la grandeur, mais le cachet du peintre s'en trouve un peu altéré. On ne peut que louer la finesse et le coloris naissant du jeu des ombres et de la lumière.

M. Meunier (Jean-Baptiste) manie le

burin avec une facilité extrême. Dans l'*Arquebusier* (3399), d'après M. Madou, il est précis, vigoureux, expressif. Dans la *Chasse au rat* (3460), d'après le même artiste, il est plus *flou*, mais vif, alerte et souple.

M. Penel (Jules) a mis une grande netteté dans le dessin de son *Grand escalier du château de Chambord* (3422) et dans son *Entrée du château d'Anet* (3423).

M. Poncet. — Lorsque j'ai dit que les graveurs semblaient, comme les peintres, s'attacher presque exclusivement à la perfection du détail, j'aurais dû faire de suite une exception en faveur de M. Poncet. Il a su rendre avec un talent élevé et beaucoup d'onction la belle peinture murale d'Hippolyte Flandrin : *Entrée de Jésus-Christ à Jérusalem* (3430). Il semble que l'âme de son illustre maître était là pour guider sa main.

Adam et Ève (3431), une autre peinture de Saint-Germain-des-Prés, sévère, imposante comme l'œuvre elle-même du grand artiste.

Voilà deux œuvres mûries avec respect et exécutées avec une intelligence rare. De

semblables études répétées souvent feraient ô M. Poncet une place à part dans la gravure contemporaine.

M. Ribot. — *La Prière* 3449\, eau-forte d'une grande vigueur.

M. de Rochebrune. — *Intérieur du château de Blois* (3452). Il serait difficile de rendre avec plus d'éclat les richesses d'architecture et de sculpture renfermées dans cette admirable cour. M. de Rochebrune a fouillé la pierre avec une clarté et une élégance extrêmes. La lumière tombe abondamment et détache avec vigueur les salamandres et les mille détails exquis du grand escalier.

Une autre eau-forte nous retrace la *Lanterne du château de Chambord* (3453) avec la même netteté et la même délicatesse.

M. Sulpis nous donne aussi, mais en gravure, l'*Entrée principale du château de Blois*. Sans être aussi riche de ton que celle de M. de Rochebrune, cette œuvre est remarquable par sa fermeté et sa précision.

M. Valerio a deux eaux-fortes riches de ton et très-mouvementées.

M. Varin (Pierre-Adolphe) reproduit avec une grande vérité le mouvement, les types variés, la lumière, les gracieux enfants du tableau de M. Dieffenbach représentant *la Veille des Noces* (3480). Sa gravure est excellente de tous points.

§ 2. LITHOGRAPHIE.

M. Desmaisons a dessiné avec une finesse charmante le *Goûter* de M. Trive (3507).

M. Gilbert (Achille). — *Portrait de Mlle*** (3513), d'après M. Amaury Duval. Simple comme l'original, mais d'un ton plus vigoureux.

Maria (3512), d'après le tableau de M. Bonnat, lithographie délicieuse, modelé vigoureux et tendre à la fois, dessin pur et expressif.

M. Laurens (Jules) a rendu avec beaucoup de moelleux le clair-obscur de Diaz dans les *Plaisirs d'Été* (3522).

Dans la copie de la *Chienne perdue* (3523), ce chef-d'œuvre de M. Ph. Rousseau, on retrouve toute la poésie et la mélancolie du paysage original.

M. Noël (Léon) fait souvent mieux que cette année.

Je trouve de la lourdeur dans ses deux portraits de *S. A. I. la Grande-Duchesse Hélène de Russie* (3532) et *Mme la Princesse Dadiani de Mingrélie* (3533). Je ne connais pas les deux modèles qui sont de Winterhalter, mais je doute que ce peintre gracieux les ait tant poussés au noir.

M. Siroux a bien compris Jordaens, *la Femme au perroquet* (3543) est une excellente lithographie.

M. Soulangé-Teissier a prodigué la lumière et fait circuler un air bienfaisant dans sa copie de *Près de la Ferme*, d'après Mlle Rosa Bonheur.

Son *Attila* (3548), d'après sir E. Landseer, est encore une œuvre souple et de formes précises qui se recommande une des premières entre toutes.

XI

ARCHITECTURE

L'architecture ne comprend que 46 projets. Il est vraiment regrettable que par le temps qui court, où les constructions élégantes, princières, se multiplient, où les établissements publics s'élèvent de toutes parts, où les projets de monuments se discutent dans les conseils municipaux des grandes villes de l'Empire, il est regrettable, dis-je, de ne pas voir un plus grand nombre d'artistes exposer leurs idées devant le public.

Sur ces 46 projets, le plus grand nombre appartient à des travaux en cours d'exécution ; il y en a très-peu provenant de tentatives hardies.

M. Bessières offre un projet de décoration de *la Place de la Bastille* (3179), qui ne me paraît pas heureux en ce qu'il

substitue à l'horizon profond, qui ne limite pour ainsi dire pas la place, des monuments qui l'encaissent complétement et la font ressembler à une immense cour.

Entre les six boulevards qui aboutissent devant la Colonne de Juillet se trouveraient six corps de bâtiments avec un premier étage en retrait sur le rez-de-chaussée, et sur le milieu de chacun seraient placés deux petits dômes allongés que je ne trouve pas jolis le moins du monde. A l'ouverture de chaque boulevard, M. Bessières place une porte monumentale un peu plus maigre que l'Arc de Triomphe du Carrousel, mais d'un aspect tout à fait semblable, et qui viendrait nuire à l'élévation de la Colonne.

Je préfère de beaucoup la disposition actuelle, plus vaste, plus propre à la circulation immense sur ce point, moins uniforme et plus gaie.

M. Boileau. — L'*Eglise construite au Vésinet* (3180) par M. Boileau, offre une façade principale élégante, qui s'élève bien vers le ciel ; celles latérales sont simples et d'un aspect gracieux.

M. Bouchet voudrait surélever le bassin du *Château-d'Eau* (3181). Cela pourrait être une bonne intention ; mais, pour Dieu ! qu'on ne nous bâtisse pas le décor de théâtre que l'artiste propose et qui serait bon dans une féerie de la Porte-Saint-Martin.

M. Brien. — Le *Lycée du Havre* (3282) me fait l'effet d'une bergerie style Louis XIII. Je n'ai pas étudié les dispositions intérieures qui me paraissent devoir être peu intéressantes dans un édifice de ce genre.

M. Bruneau. — Parlez-moi de l'*Habitation princière* (3183) de M. Bruneau. A la bonne heure, c'est riche, élégant et confortable. Les deux pavillons des extrémités sont gracieux et font ressortir la largeur du pavillon central, d'un aspect vraiment grandiose.

M. Coquart expose deux très-beaux lavis pris à Athènes, le *Temple de la Victoire aptère* et les *Propylées*.

M. Delebarre. — Dans le projet d'*Hôtel-Dieu* de M. Delebarre, j'admire la sollicitude de l'artiste à préserver les malades de la foudre. Les paratonnerres abondent

sur des pavillons pointus. Tout cela est d'une bizarrerie peu agréable à voir. Dans la distribution, on sent le manque de connaissances des besoins d'un hôpital, qui réclame une étude tout à fait spéciale que M. Delebarre n'a pas dû faire.

M. Deperthes fait preuve d'un goût parfait et d'un grand amour de son art dans sa *Mosaïque gallo-romaine des promenades de Reims* (3191).

Son projet d'*Eglise pour Rambouillet* est charmant. Le portail est d'une rare élégance, la coupe générale est gracieuse. Et, ce qui ne gâte rien, M. Deperthes expose ses idées avec une grande netteté; ses lavis sont exécutés d'une façon remarquable et très-attrayante.

M. Henard. — Projet d'un *Monument commémoratif de la défense de Paris en* 1814 (3202). — Large colonne de pierre à élever à la barrière de Clichy, avec statues et bas-reliefs représentant la belle défense de Moncey. Ouvrage sévère, simple et d'un aspect assez imposant.

M. Huot offre un bon programme pour un *Musée* à élever à Aix (3205). Les galeries

sont bien en rapport avec la destination. La distribution est excellente.

M. Thomas (Félix) nous donne un bien beau travail de *Restauration des ruines découvertes par M. Victor Place à Khorsabad, ancienne Ninive* (3217). Que d'études il lui a fallu pour arriver à ce résultat savant et grandiose !

M. Trilhe. — MM. les officiers devront applaudir des deux mains au projet de M. Trilhe, d'un *Cercle militaire sur la butte des Moulins*. Moi je trouve cela d'une richesse un peu exagérée.

M. Valette (comte de la) — Projet esquisse d'un *Palais impérial* à élever sur la butte Montmartre.

A quoi bon, d'abord, un palais impérial à Montmartre ? Je n'en vois pas plus l'agrément pour la Cour que l'utilité pour le quartier. Quant au projet esquissé, il y a un peu du château de Chambord, beaucoup du bassin de Neptune, pas mal de la promenade de Satory à Versailles, et le reste de... M. le comte de la Valette, probablement. Au total, une bonne vignette pour illustrer un conte des *Mille et une Nuits*.

M. Vaudremer est aussi triste que M. de la Valette est gai. Il est vrai qu'il fait une *Maison d'arrêt et de correction*, rue de la Santé (3220). Il est par conséquent en plein dans son sujet.

Son plan me paraît très-bien étudié, et je n'ai que des éloges à lui adresser.

CONCLUSION

En relisant ce travail dans lequel j'ai mis tous mes soins, deux pensées me sont venues à l'esprit. J'éprouve le besoin de les expliquer, afin de répondre à l'avance à plusieurs des critiques qui me seront adressées, si toutefois on a bien voulu prendre la peine de me lire.

La première a trait aux oublis involontaires que j'ai pu faire de rendre compte de quelques œuvres. Il est évident que dans le délai d'un mois on ne peut étudier 3,560 morceaux d'art, dont beaucoup réclament à eux seuls plusieurs examens, de manière à les classer par ordre de valeur et à ne citer que les plus méritants. Je suis bien assuré d'avoir parlé de tous les travaux véritablement remarquables, mais je puis avoir omis de signaler quelques consciencieux ouvrages aussi dignes d'intérêt que certains dont j'ai fait mention.

Il serait donc souverainement injuste de me dire : « Pourquoi avez-vous mis de côté les œuvres de MM. *tel* ou *tel*, lorsque vous avez consacré quelques lignes à *celui-ci* et à *celui-là*, qui étaient tout aussi dignes de votre attention? Je réponds à cela que ni les uns ni les autres de ces artistes ne tiennent une place assez considérable dans l'art, cette année, pour que leur présence ou leur absence aient une importance réelle. J'ai groupé ceux dont les œuvres m'ont le plus frappé autour des vaillants champions du moment, et c'est sur ceux-là que porte le principal intérêt.

Je crois, en second lieu, qu'il ne manquera pas de gens disposés à blâmer ma tendance à beaucoup louer et à ne voir autant que possible que le bon côté des ouvrages exposés.

J'accorde que jusqu'à un certain point les louanges immodérées peuvent rabaisser le grand art, mais je suis convaincu que la critique mesquine qui *éreinte* tout est impuissante à redresser les erreurs et naît souvent d'un grand fonds d'ignorance des choses qu'elle prétend juger.

Je n'hésite donc pas à préférer trop d'en-

thousiasme à du dénigrement; d'autant qu'il est plus facile, en étant laudatif, de conserver un jugement droit, qu'en se laissant aller à des *pointes* d'esprit pour lesquelles on sacrifie souvent son opinion.

D'ailleurs, lorsqu'on a tout d'abord mis chaque artiste à son rang, chaque œuvre à son plan; quand on a développé en principe les regrets de ne pas voir l'art tendre à de sublimes travaux, les épithètes superlatives ne dépassent plus le cercle où on s'est enfermé et ne conservent qu'une valeur relative.

N'est-il pas tout à fait injuste et déplorable que, en présence d'un travail consciencieux de plusieurs mois, devant de courageux efforts, on se croie autorisé, après avoir jeté dessus un coup d'œil souvent inattentif, à vouloir anéantir d'un trait de plume les patientes études d'un homme quelquefois découragé déjà!

Je lisais, il y a quelques jours, au rez-de-chaussée d'un journal du grand format, une appréciation, je me trompe, une boutade où 30 à 40 artistes, et des meilleurs, étaient passés en revue et trouvés *tous* sans esprit, sans intelligence, sans qualités au-

cunes du métier. A la fin de cette belle *incartade*, le critique traitait même d'*idiots* tous ceux qui ne pensaient pas comme lui, et qui, dépourvus de son vaste jugement, voudraient se permettre de trouver à celui-ci de l'idée, à celui-là de la couleur, à un autre du dessin.

Je demande à prendre pour moi une bonne part de cet éreintement devant lequel je me sens grandir; car enfin, s'il ne faut pas plus de connaissances artistiques ni plus d'esprit que cela pour arriver à un *feuilleton*, j'ai une chance de plus d'y parvenir. Il est vrai que je ne condescendrais jamais à couvrir mon ignorance d'un aussi piètre manteau.

Lorsqu'on a étudié l'art et pratiqué soi-même, on est plus indulgent pour les autres.

On sait ce qu'il faut de patience, de courage et d'intelligence pour arriver à une modeste médiocrité; et on comprend difficilement qu'il se trouve des juges aussi peu sérieux et d'un aussi funeste exemple.

Il est, du reste, à remarquer que ces mêmes critiques se pâment d'aise devant les excentricités qui, seules, demandent à être

flétries, parce qu'elles sont des provocations venant généralement de personnes dont la modestie n'est pas le premier mérite. Cette préférence se conçoit aisément, car ces hommes appartiennent à la même famille artistique. Ils prennent le déréglement pour l'originalité et l'absurde pour l'idéal. Heureusement, leurs idées ne sont pas adoptées par la masse du public, elles ne franchissent guères un petit cercle de désœuvrés.

Qu'il me soit permis, à ce sujet, de remercier la Commission d'avoir réalisé, pendant les quelques jours de fermeture, le vœu que j'émettais au sujet de M. Manet. Actuellement, ses deux toiles sont si bien cachées au-dessus de deux portes dans l'un des salons du fond, qu'il faut des yeux de lynx pour les découvrir.

A cette hauteur, l'*Auguste Olympia* fait l'effet d'une immense araignée au plafond. Il n'est plus même possible d'en rire ; c'est devenu navrant pour tout le monde.

Ceci une fois établi, je vais résumer en quelques lignes mes impressions sur le Salon.

Sans différer de l'aperçu général tracé

au commencement de ce livre, elles sont nécessairement plus mûres et se dégagent plus nettement par suite de l'étude à laquelle je me suis livré.

En peinture, je dois signaler tout d'abord l'absence fâcheuse de quelques artistes éminents qui nous restent encore et qui eurent leurs moments de gloire : Ingres, Cogniet, Robert-Fleury, Brascassat, Rosa Bonheur, Jadin auraient encore été les premiers dans leurs genres. MM. Lehmann, Pils, Gleyre, Couture, Yvon, Charles Maréchal eussent puissamment soutenu la grande peinture. Le paysage, déjà brillant, a perdu de ne pas compter dans ses rangs : De Knyff et Théodore Rousseau. M. Knaus serait encore le plus jovial et M. Willems le plus rempli de distinction parmi les exposants. MM. Diaz et Hamon, qui n'ont point fait école, laissent aussi une lacune dans le genre agréable.

Vous voyez quelle belle Exposition on ferait avec les œuvres de ces artistes et combien leur abstention est regrettable.

Aussi notre amour-propre national a pu souffrir en présence des succès étrangers, MM. Gisbert, Matejko, Schreyer, Schenck,

Achenback (Oswald), Gronland, Robie, Rodakowski, Hamman, Heilbuth, Kaulbach, Reihter, Von Thoren, Alma-Tadema, pour n'en citer que quelques-uns, ont reçu des distinctions de la part du Jury ou ont vu leurs noms acclamés par le public.

Je ne prétends pas dire cependant que nous ne puissions mettre les œuvres de nos compatriotes en balance avec celles de ces artistes. Mais, depuis bien longtemps, l'École française est trop prédominante pour que nous nous contentions de cette quasi-égalité; d'autant que nous possédons des artistes tels que MM. Baudry, Pils, Gérôme, Bouguereau, Cabanel, Giacomotti, Delaunay, Clément, Henner... qui possèdent toutes les qualités requises pour accomplir des travaux d'un ordre élevé.

L'Histoire réclame leurs talents. Cette branche de l'art, qui est la première, est presque abandonnée et ils sont tous de force à la faire refleurir.

Le sort de la peinture de *genre* ne nous inquiète pas. Avec M. Jules Breton, dont le talent s'affirme de plus en plus vers la perfection, comme avec M. Fromentin, nous

avons une mine de poésie que l'étranger n'a pas même essayé d'exploiter.

MM. Théodore Frère, Guillaumet, Belly, Brest, Berchère, Mouchot, Laurens, etc., nous éblouiront pendant longtemps encore avec les splendeurs de l'Orient.

MM. Meissonier, Gérôme, Chavet, Plassan, Fichel, Brillouin, ainsi que MM. Armand et Adolphe Leleux, Brion, Wetter, Hamon, Jean Aubert, Toulmouche, Jundt et vingt autres feront encore des œuvres charmantes qui lutteront avec honneur contre les écoles de Dusseldorf et de Bruxelles.

Le paysage a conservé cette année ses plus habiles interprètes, M. Théodore Rousseau excepté. MM. D'Aligny, Anastasi, Benouville, Lapito, Gaspard Lacroix, Lanoue, Cabat.. représenent noblement les données classiques. MM. Paul Huet, Daubigny, et un nouveau maître, M. Blin, ont les secrets de la nature. M. Corot perpétue ses charmantes idylles, M. Français, devenu archéologue, pour un moment, laisse apercevoir qu'il est toujours poëte.

M. Puvis de Chavannes a été plus heureux que M. Gustave Moreau dans la pour-

suite de ses idées de revenir au grand art, mais ils n'ont pu ni l'un ni l'autre s'élever à une bien grande hauteur; et ce sont cependant les deux seuls qui aient beaucoup tenté. Qui donc nous redonnera l'*Apothéose d'Homère*, ou *la bataille d'Eylau*, ou le *Naufrage de la Méduse?* Comme une seule œuvre de ce cette taille jetterait un éclat éblouissant au milieu du Salon de 1865!

Voyez les sculpteurs : M. Paul Dubois, M. Clément Moreau, M. Thomas, M. Gumery, M. Millet, etc.... ils visent haut et atteignent presque le but. Faire une œuvre qui reste, qui ait un nom plus tard consacré par la foule, voilà où tendent leurs courageux efforts.

Mettez l'*Aristophane* au haut du grand escalier de l'Odéon, il sera éternellement l'admiration de chacun, parce que, sans être parfaite, cette œuvre d'un grand caractère offre beaucoup d'attraits pour les esprits intelligents. A-t-on élevé un colosse plus imposant que *Vircingétorix?* *Mlle Mars* n'est-elle pas supérieure à toutes les statues de nos foyers d'artistes?

Voit-on dans les salles du palais beaucoup de figures symboliques préférables à

celles de M. Gumery ? Et enfin, le *Chanteur florentin*, à lui seul, ne fait-il pas remonter les souvenirs à de lointaines années ?

Que la peinture imite donc sa sœur, qu'elle reste austère et grave autant que possible. Qu'elle jette un coup d'œil sur son passé, elle verra si ce qu'elle a enfanté de durable n'est pas justement ce qu'elle s'abstient de produire. Hé ! mon Dieu ! une mode est si vite passée ! Avoir l'estime des vrais amis de l'art, n'est-ce pas tout pour le véritable artiste ?

www.ingramcontent.com/pod-product-compliance
Lightning Source LLC
Chambersburg PA
CBHW071626220526
45469CB00002B/500